TYPOGRAPHY DESIGN ON SCREEN

屏幕字体设计

FROM SYMBOL LANGUAGE TO MEANING CONSTRUCTION

从符号语言到意义构建

万千个 赵悦 ◎著

清华大学出版社
北京

U0423450

内 容 简 介

本书结合数码技术革命梳理了20世纪80年代末至90年代初屏幕字体的发展，并根据布坎南的设计四层次理论，提出屏幕字体设计符号语言、信息载体、阅读方式、意义构建的四层次框架，结合跨领域理论、课程教学实例对其进行分析解读，为当下的屏幕字体设计实践提供依据和方法。

本书适合平面设计、版式设计、网页设计、字体设计等领域的从业者及爱好者阅读，也适合相关专业的教师及学生参考阅读。

本书封面贴有清华大学出版社防伪标签，无标签者不得销售。

版权所有，侵权必究。举报：010-62782989，beiqinquan@tup.tsinghua.edu.cn。

图书在版编目（CIP）数据

屏幕字体设计：从符号语言到意义构建 / 万千个，赵悦著. —北京：清华大学出版社，2022.10

ISBN 978-7-302-61492-0

Ⅰ.①屏… Ⅱ.①万…②赵… Ⅲ.①美术字－字体－设计－教材 Ⅳ.① J292.13 ② J293

中国版本图书馆 CIP 数据核字(2022) 第 137131 号

责任编辑：	杜　杨
封面设计：	杨玉兰
版式设计：	方加青
责任校对：	徐俊伟
责任印制：	杨　艳

出版发行：清华大学出版社
　　网　　址：http://www.tup.com.cn, http://www.wqbook.com
　　地　　址：北京清华大学学研大厦 A 座　　邮　　编：100084
　　社 总 机：010-83470000　　邮　　购：010-62786544
　　投稿与读者服务：010-62776969, c-service@tup.tsinghua.edu.cn
　　质 量 反 馈：010-62772015, zhiliang@tup.tsinghua.edu.cn

印 装 者：涿州汇美亿浓印刷有限公司
经　　销：全国新华书店
开　　本：170mm×240mm　　印　张：13　　字　数：205 千字
版　　次：2022 年 10 月第 1 版　　印　次：2022 年 10 月第 1 次印刷
定　　价：99.00 元

产品编号：091212-01

Foreword
推荐序一

　　文字是人类记事与沟通思想的重要工具，同时也是文明和民族精神得以延续的重要载体。近年来国内对于字体设计的热度逐年递增，这一方面反映在行业内对于字体定制需求的不断提升，另一方面学术圈大量字体设计相关的出版物涌现，也从侧面说明了字体设计在这个时代的重要性。

　　与以往传统阅读环境截然不同，如今屏幕成为人们日常生活中接触信息的主要媒介，当人们玩手机、逛商场、等电梯时，无一不被电子显示屏所环绕与吸引，上面不再是白底黑字，取而代之的是成千上万的像素、五彩斑斓的色彩。面对如此丰富的花花世界，要想在屏读时代对字体设计有新的理解及整体的把握，需撇开先入为主的偏见，从文化、语言、媒介、传播等多元的视角去重新审视字体设计在新时代的可能性。

　　《屏幕字体设计：从符号语言到意义构建》一书与市面上大多数字体设计类实践书籍不同，并没有重点着笔在某个具体字形的设计方法上，而试图从宏观理论角度出发，通过跨领域的视野为屏幕阅读时代的读者提供一个重新解读"字体设计"的视角，将字体设计置入更广阔的语境中进行探讨，尝试建立起适用于屏幕媒介的新型字体理论框架。书中不但涉及许多经典的传统字体设计理论，同时也引入了布坎南的设计四层

次理论、兰纳姆的透视与直视理论及修辞学等大量其他相关领域的观点。作为博士期间的研究成果，万千个敏锐地观察到字体设计不仅仅是形式的问题，更影响着语言和文化的传播，屏幕字体设计四层次框架的建立为屏读时代的实践与教学提供了一个新的依据，同时为字体理论研究提供了新视域的可能。

<div style="text-align:right">

王绍强

广东美术馆馆长

中国艺术研究院研究员、博士生导师

澳门科技大学教授、博士生导师

广州美术学院教授、硕士研究生导师

曾任广州美术学院视觉艺术设计学院院长

著名出版人、艺术家

</div>

推荐序二

从执管运腕到语音识别，中国汉字经历了"以形写神"到"以音表意"的传达维度之转变；工具层面从笔尖到像素，屏幕媒介的出现同时也给予如今汉字字体设计一些新的可能性。

此书立足于当下智能时代语境，结合屏幕媒介与场景应用，探索了文字作为视觉文化载体的新可能。作者经过近几年的思考与沉淀，通过符号语言、信息载体、阅读方式、意义构建四方面的内容对屏幕字体设计进行了较为系统的研究。其中既包括宏观角度对于近现代屏幕字体发展历史的梳理，又包含如屏幕字体单位、格式、概念等微观视角的具体分析；既有从技术角度对屏幕字体渲染技术等的研究，又有以修辞学为切入点对文字与品牌、文化关系的探讨。书中创新性地从行为逻辑角度对屏幕字体进行分类，从识读、观赏、适用与游戏几方面探讨了字体设计与阅读方式、交互方式的关系。

本书内容丰富、视角新颖，书中涉及大量中外文献的引用和梳理、关系表格的绘制。其研究对象并不仅仅拘泥于字形本身，还融合了多学科、跨领域的视角，为字体设计未来的发展方向提供了参考。可以说，本书的研究成果为当下屏幕字体设计实践及理论发展做出了有意义的补充，也为未来汉字字体设计发展带来了新的启示。

韩绪

中国美术学院副院长、教授、博士生导师

推荐序三

在本人早期的工作经历中，曾亲身参与到技术变革对设计出版与传播的革命性改变的现场之中。这些改变至今仍在持续，随着印刷技术升级、数字化媒体普及，现代平面设计的可能性更加丰富与多样化。而作为其基石，字体设计也在此过程中逐渐转向屏幕载体，万千个撰写的《屏幕字体设计：从符号语言到意义构建》一书正是在此背景下对于此新设计问题转向的思考。

此书以屏幕字体设计为立足点，融合了多领域、跨学科的研究视角与方法，系统性地梳理了相关理论及历史的发展过程，结合当下的时代发展特点为研究文字及视觉传达设计提供了新方向。文字发展影响着我们的工作方式、生活方式、甚至思维模式，因此对于字体设计的研究也不应当仅仅局限于字形本身，书中因此也涉及对于屏幕文化隐喻的探讨、对观看方式转变等问题的研究，这些内容超越了字体设计本身的传统知识范畴，但同时又与文字设计密切相关，值得深思。

作为人类文明传播的重要载体，在传播方式和交流方式日新月异的时代，对字体设计重新审视尤为重要。《屏幕字体设计：从符号语言到意义构建》一书的出版为当下和未来的字体设计学习与研究提供了参考，也期待未来有更多相关领域的研究成果出现。

王敏

中央美术学院教授、国际平面设计师联盟（AGI）会员

Preface

前言

当今关于字体设计的书籍有很多，但伴随着屏幕技术的迅速发展，以及人们对于文字阅读的重新认识，传统字体理论已经不足以解释新的现象。麦克卢汉曾言："我们塑造我们的工具，之后我们的工具塑造我们。"屏幕作为一种新的媒介，其出现为设计师带来了更加复杂且具有创造性的挑战。要想全面了解屏幕字体设计这一对象，目光就不能仅仅停留在审美或功能的某一层面，而应该多视角、多维度地对其进行分析与解读。

为此，本书从几个方面对屏幕字体设计进行了解读。前两章是字体设计总体的理论及历史背景。其中第 1 章是对于字体设计理论研究历史及现状的大致梳理，并引入布坎南的设计四层次理论，提出将字体设计从原先狭小的学科范围置入更广阔的语境中，在此基础上建立起一套同时适用于传统媒介与屏幕媒介的新型字体理论框架。同时，为了让读者对屏幕字体设计发展的端倪与背景有一定的了解，在第 2 章中加入了屏幕字体历史梳理的内容。通过对 20 世纪 80 年代末至 90 年代初所发生的数码技术革命中西文字体设计的转变进行研究，展现出科技对于文字审美及阅读方式的改变。因此，更进一步说明了屏幕字体是一种新的拥有自身独特语法、句法与规则的语言形式，接下来的理论框架是为了加

强而不是限制我们对其的理解。

　　根据布坎南的符号、物品、行为、思想的设计四层次理论，本书提出了屏幕字体设计符号语言、信息载体、阅读方式、意义构建的四层次框架。其中每一部分将在接下来的章节中结合来自跨领域的理论进行分析架构，如传播学、修辞学、交互设计理论、透视与直视理论等。

　　接下来第 3～5 章分别从前三个层次对屏幕字体设计现象进行了分析。其中第 3、4 章包含屏幕阅读时代新符号的诞生和旧符号的改进、屏幕背后的文化隐喻、屏幕与印刷载体的对比、屏幕媒介特性总结等。第 5 章重点分析了屏幕阅读与透视、直视的哲学关系以及屏幕阅读方式四象限的建立，涉及静态字体的识读性、动态字体的观赏性、响应字体的适用性、交互字体的游戏性等方面丰富的内容。

　　第 6 章对于屏幕字体如何构建意义是本书中最综合的部分。本章首先试图从构词学角度厘清屏幕字体构成的基本元素与方式，其中包括对传统字体固有属性的梳理，以及基于前几部分内容的屏幕字体特有属性总结，两者共同构成了屏幕字体的构成元素。之后本章从修辞学的角度分析如何利用这些元素进行"劝说"，并构建意义：一方面从修辞学角度，依据修辞学中诉诸人品（Ethic）、诉诸情感（Pathos）和诉诸理智（Logos）三大劝说方式推导出屏幕字体修辞的三大途径：字体品味、字体逻辑、字体情感；另一方面结合实际案例从修辞格的视角对屏幕字体构建途径进行了分类梳理，其中包含譬喻、夸张、排比、留白、省略、对比、倒装、双关、混合，在实际应用中有着广泛的适用性。

　　最后，在第 7 章中重申了屏幕字体四层次理论框架作为字体设计领域基础理论研究的定位。它结构性的视野有助于读者意识到传统字体理论不曾注重的现象，如动态文字、交互阅读、超文本等；并通过梳理了解其构成的属性与特征，如传统字体理论所鲜有涉及的时间要素等。通过知晓字体设计现象背后因果关系的本质，如从物理逻辑到行为逻辑的认知视角转变，从而明白屏幕字体设计构成意义途径与修辞学及传统字体构成要素及屏幕字体特有构成要素之间的关系。

　　虽然本书理论性较强，但每一章节的内容也都涉及具体应用的内容，

如文中大量出现的屏幕字体实践案例，以及包括屏幕字体属性构成图表在内的理论工具。如果将整本书比作一栋建筑，屏幕字体四层次理论则是该建筑最为重要的基础钢筋结构框架，而其中一些有关屏幕字体设计的具体方法和案例则是在此之上搭建的砖石。由于基础研究所关注的是普遍规律和本质，所以往往涉及学科的融合交叉，同样本书对于屏幕字体理论框架的搭建也涉及设计学以外的传播学、修辞学等其他学科理论的研究。

总的来说，本书将字体设计视作一种特殊的语言表达方式。其目的一方面是让字体设计从原先狭隘的字形、版式等视觉形式设计拓展到阅读方式、意义构建等更广阔的领域视野来进行研究；另一方面，在实践过程中逐渐发现传统字体设计理论已经无法有效地指导新型屏幕媒介下字体设计的实践，因此试图更新以往的字体理论以解释如今字体设计中的新现象，为当下的屏幕字体设计实践提供依据和方法。

本书参考文献、推荐阅读、教学课件等资源可扫描下方二维码查看。

作者

Contents

目录

第 1 章
绪论 1

- 1.1 字体理论研究历史及现状 2
- 1.2 理查德·布坎南的设计四层次理论 3
 - 1.2.1 设计四层次理论 3
 - 1.2.2 层次界定与重置 4
- 1.3 屏幕字体四层次理论 4
 - 1.3.1 符号语言 5
 - 1.3.2 信息载体 5
 - 1.3.3 阅读方式 6
 - 1.3.4 意义构建 6
- 1.4 屏幕字体四层次理论及其意义 8
 - 1.4.1 理论意义——拓展字体理论研究范围 8
 - 1.4.2 实践意义——设计应用与教学实践的依据 9

第 2 章
早期屏幕字体发展历史　10

2.1　初见端倪：20 世纪 80 年代初字体设计发展　10
2.2　循序渐进：20 世纪 80 年代末字体设计发展　13
2.3　百花齐放：20 世纪 80 年代末 90 年代初　15

第 3 章
符号语言：屏幕符号的转变　20

3.1　屏幕符号特性　20
　　3.1.1　参与性　23
　　3.1.2　跳跃性　25
　　3.1.3　图像性　25
3.2　屏幕新符号诞生　29
　　3.2.1　跳跃性：超文本　29
　　3.2.2　参与性：弹幕和评论　31
　　3.2.3　图像性：伊索系统与颜文字　32
3.3　传统符号的改进　36
　　3.3.1　基本概念及单位变化　37
　　3.3.2　字体格式变化　38
　　3.3.3　屏幕字体技术平台时间表　41
　　3.3.4　屏幕字体格式时间表　42

第 4 章
信息载体：屏幕媒介的选择　44

4.1　屏幕及其文化隐喻　44
　　4.1.1　屏幕的定义　45

4.1.2 屏幕的二律背反性　45

4.1.3 遮蔽性隐喻　46

4.1.4 权威性隐喻　47

4.1.5 复数性隐喻　48

4.2 屏幕载体发展历史　50

4.2.1 经典屏幕　51

4.2.2 动态屏幕　52

4.2.3 实时屏幕　52

4.2.4 增强空间　53

4.3 屏幕与印刷载体对比　58

4.3.1 规格　59

4.3.2 媒材　60

4.3.3 构成/编排　61

4.3.4 层级与结构　61

4.3.5 工具　62

4.4 屏幕媒介特性总结　65

4.4.1 多元性　65

4.4.2 互动性　66

4.4.3 虚拟性　66

第 5 章
阅读方式：识读、观赏、适用与游戏　68

5.1 屏幕阅读方式定位：透视与直视　68

5.1.1 超越透视与直视：互动　70

5.1.2 屏幕字体阅读方式四象限：适用、体验、识读、观赏　71

5.2 识读：静态字体　73

5.2.1 可识别性　75

5.2.2 可读性　86

5.3 观赏：动态字体　95

　　5.3.1 动态字体的定义　96

　　5.3.2 叙事性：电影中的动态文字　97

　　5.3.3 非叙事性：实验动画中的动态字体　101

　　5.3.4 动态字体的进化与教学研究　105

5.4 适用：响应字体　109

　　5.4.1 性能　112

　　5.4.2 加载　112

　　5.4.3 比例　113

　　5.4.4 细节　115

5.5 游戏：交互字体　116

　　5.5.1 使用前：行为可供性与场景　118

　　5.5.2 使用中：行为方式与触点　129

　　5.5.3 使用后：行为反馈与认知　134

5.6 动态字体课程实录　136

　　5.6.1 课题背景及缘起　136

　　5.6.2 课程目标及教学方法　137

　　5.6.3 课程教学实施　138

　　5.6.4 课程作业评价方式及回馈　144

　　5.6.5 结语　146

第 6 章

意义构建：屏幕字体修辞　148

6.1 构词学：屏幕字体基本语汇　149

　　6.1.1 屏幕字体属性构成总结　151

　　6.1.2 屏幕字体实践构成　154

6.2 修辞学：屏幕字体修辞　155

　　6.2.1 修辞即意义　156

6.2.2 屏幕字体修辞范围界定　157
6.2.3 屏幕字体修辞的三大途径　158

6.3 视觉修辞格：屏幕字体风格　166
6.3.1 修辞五艺与修辞格　166
6.3.2 屏幕字体修辞格类型　168

第7章
屏幕字体设计四层次框架总结　186

7.1 屏幕字体四层次理论的定位　186
7.2 屏幕字体理论框架总结　188

第 1 章

绪论

"在没有书的时代，文化围绕着言语；后来，文化围绕着文本；将来，则围绕着电子屏。超过 50 亿张屏幕在我们生活中闪烁，将来还会有更多。我们是屏幕之民，我们的阅读变得社会化，是流动和分享的[①]。"屏幕已然成了这个时代最重要的书写与阅读媒介。麦克卢汉曾言："我们塑造我们的工具，之后我们的工具塑造我们[②]。"美国著名作家路易斯·拉帕姆将麦克卢汉的理论放进 20 世纪的印刷文字文化与当代的电子媒介文化进行对比，前者代表现代文化、重视视觉、有一定序列性、精心创作等特点；而后者则代表着后现代文化、重视触觉、有共时性、即兴创作等特点。

文学评论家威廉姆·加斯在《文字的居所》一书中说到："如果语言是我们对世界认知的限制，那么我们就需要去寻找一种更包容、强大、富有创造性的语言去突破这些限制。"随着技术进步所带来的更复杂的创造性挑战，屏幕字体必须重新被视为一种新的拥有自身独特语法、句

① 凯文·凯利. 必然 [M]. 周峰，董理，金阳，译. 北京：电子工业出版社，2016.
② 马歇尔·麦克卢汉. 理解媒介 [M]. 何道宽，译. 南京：译林出版社，2001.

法与规则的语言，以加强而不是限制对电子媒体设计的理解①。

1.1 字体理论研究历史及现状

作为以实践为基础的理论，现有字体文献以教授具体技术和历史梳理叙述为主。对于早期文字排版方面的研究大部分是技术性的介绍，目的是告诉人们如何成为一个更好的字体排印师。当然这在字体设计发展的初期是非常必要的，因为在那时人们并没有多少机会接受统一正规的字体训练。因此不同的印刷师或字体设计师都发展出了他们自己的一套对于字体排印方面的经验。约瑟夫·默克森被认为是第一位通过文献方式描述自己实践及字体工具的设计师②。这种对于字体制作技术的文献一直持续到 20 世纪，包括《字体设计手册》③《文字设计》④ 等，这些文献从技术与实践的角度传达了什么是"好"的字体设计应用。

目前大部分的设计理论著作主要还是围绕形式及技术的讨论，对于字体设计背后的文化及结构缺乏系统性论述，字体教学方面的资料也缺乏一个整体的理论框架。现有字体理论有两方面的局限：首先，其来源大都基于传统印刷字体实践，并不能很好地指导未来字体在屏幕媒介的发展方向；其次，传统的字体理论研究对象基本是局限在字形的研究上，主要是在字体设计专业本身的范围内进行探讨，重点也都是围绕技术和历史进行梳理，即使有少量对于理念和文化方面的探讨，也都比较简略，缺乏系统性。

对于屏幕新媒介的出现，并没有针对字体设计学科给予新的系统性架构和方法论。然而介于目前屏幕字体发展的多元化状况，字体设计理论很有必要从其他领域吸取养分，如交互设计、体验设计、传播学、认知心理学、修辞学等。

① Helfand J. Electronic Typography: The New Visual Language[J]. Print Magazine, 2001, Nr.48.
② Moxon J. Mechanick Exercises[M]. CreateSpace Independent Publishing Platform, 1683.
③ McLean R. Manual of Typography[M]. London: Thames and Hudson Ltd, 1980.
④ Ruder E. Typographie: A Manual of Design[M]. Niggli, 1967.

1.2 理查德·布坎南的设计四层次理论

1.2.1 设计四层次理论

早在 2001 年,理查德·布坎南就提出了"设计四层次"模型,其初衷是为了描述"大设计"学科中实践与思维发展所历经的 4 个历程,即符号、物品、行为与思想[①],设计四层次模型见图 1-1。在该模型中,设计被定义为人类构思、策划和制造为个人或集体所服务的产品的能力[②]。虽然在此定义中设计结果依然是"产品",但不同于以往人们仅仅将设计对象理解为物理性的产品对象本身。布坎南认为随着"设计四层次"的出现,这种受限的意义应被拓展开来。在该模型中,第一层次"符号"是传统视觉传达和平面设计所处的层次;第二层次"物品"则对应传统工业设计产品的物质性特点,包括外观、功能等;从第三层次开始,设计逐渐脱离其物质属性,而转向非物质性的"行为"设计,今天我们常提到的交互设计就属于这一层次;第四层次则是从更加宏观的思想及系统的角度对设计进行思考,包括系统设计、环境设计等新兴设计学科。

	符号	物品	行为	思想
符号	平面设计			
物品		工业设计		
行为			交互设计	
思想				环境设计

图 1-1 设计四层次模型

① Buchanan R, Margolin V. Wicked Problem in Design Thinking[J]. Design Issues, 1995, Vol. 8, No. 2: 5-21.
② Buchanan R. Design Research and the New Learning[J]. Design Issues, 1999, Vol.17, No. 4: 9.

1.2.2 层次界定与重置

传统字体理论对于字体设计的理解主要集中在平面设计领域的设计决策上，包括字形、版式等。然而当下字体及出版领域所面临的设计挑战涵盖了阅读方式、用户体验以及行为逻辑等方面的内容。因此，本书将结合理查德·布坎南所提出的"设计四层次"理论，将字体设计"重置"到一个更广阔的语境下进行研究和探讨。

所谓"重置"是布坎南在提出设计四层次理论框架的同时提出的另一重要概念，设计领域创新很大一部分都来源于将传统设计学科"重新置入"其他的语境或层次之中。传统设计学科往往从关注其中的一个层次开始，然后通过将其重置于这一框架的新领域之中，新问题和新概念随之而产生。19世纪末20世纪初，平面设计主要目的是通过图像制作来完成个人表达，是一种为商业与科学服务的纯艺术表现方式的延伸，而后受到传播理论和语言学理论的影响，平面设计师由此转向了信息转译者的角色。例如，平面设计师为企业或公众信息"着色"，更技术性地说，平面设计师"加密"了的企业信息，被视作观察者"解码"的"物品"或"实体"。如今，视觉传达实际是一种劝导性论证，当这一观念展开之后，平面设计将可能被重置入体验与传播的动态流之中，强调平面设计师、观众以及传达内容的修辞关系。在这一语境下，平面设计师不再被视为信息的修饰者，而是被看作通过图像与文字的新组合来寻求更具说服力论证的传达者。在这一变化中，可以看到传统的字体设计已经随着时代的变化从原本的符号层次，扩展到了物品、行为及思想层次，那么相应的字体理论也应该重置入这些新的领域进行新的探讨。

1.3 屏幕字体四层次理论

本书通过把传统字体设计"重置"入布坎南的设计四层次中，结合字体设计本身的特性，将屏幕字体设计理论框架划分为符号语言、信息载体、阅读方式、意义构建这4个新的研究层次，并将其运用到屏幕字

体实践的研究中。接下来的部分将逐个分析该模型中不同层次所对应的研究内容。

1.3.1 符号语言

在原有模型中，符号对应的是"符号及视觉传达设计"所在的领域，包括传统的平面设计，例如字体和广告、书籍和杂志以及科学插图设计等。该领域同时也是传统字体理论所一直关注的领域。然而需要注意的是，所有的传达都是通过使用符号来完成的。符号可以通过文字、声音、手势、思想以及图像的形式来传播人们的想法和信仰。伴随着科技的发展、屏幕的出现，传统的印刷符号已转变为文字图像的综合体，新的传播方式与符号随之诞生。新符号的研究有助于人们理解当下视觉文化与信息传播的特点，从而对于字体设计的符号选择给予更加广阔的空间。对于屏幕字体而言，屏幕媒介给语言带来了传统符号之外的新兴符号，如颜文字、弹幕等。另一方面，传统符号概念也因为新媒介的出现而发生变化以适应新的需求，与此相匹配的技术、审美形式也应运而生。

1.3.2 信息载体

"信息载体"一词代替了原模型中的物品。"物品"原意对应的是物质对象的设计，包括对于三维产品如衣服、居家用品等的修饰与雕琢，其中涉及产品的形式、功能等。而字体作为平面设计领域中特殊的存在，从诞生之日起就与"物品"这一概念有着天然的关系，如早期的活字，其不仅是符号，更是一个实实在在存在并且可以触摸、具有温度与功能性的产品，只不过伴随着照相排版、电子屏幕的出现，其"物"的特性逐渐被人们所遗忘。对于屏幕字体而言，屏幕作为其载体，物质性不但影响着屏幕字体设计的显示问题，也给予字体设计新的文化隐喻，而这正是这一层级研究中所要重点研究的问题。屏幕的物质属性包括其发光的特性以及分辨率的限制等，这些特性对于字体设计中的形式也有着直接的影响。同时屏幕作为一种信息载体，除了物理特性之外，其背后的文化与审美也是屏幕字体设计研究所要面临的问题。如今屏幕自身也成

了一种社会景观，不过大多数人们讨论的话题还围绕在屏幕之上的内容，而关于屏幕自身的神话、历史及哲学则鲜有论及。屏幕媒介背后的隐喻对于字体设计而言也值得了解研究。

1.3.3　阅读方式

设计在传统意义上一般被理解为造物，然而以行为为对象的设计也需要物，但只是把物当作实现行为的媒介[①]。如今屏幕字体的设计预示着从物质到数码的转向，文字设计的关注点也从"文字"带向了"阅读"。如荷兰埃因霍温食物设计专业主任瑞吉·沃格赞所言，之所以将自己定位为"吃设计师"而非食物设计师，是因为食物设计指向的是一种结果，而吃设计不仅包含结果，更强调吃这一过程。相对于传统字体从字间距、行间距等物的概念着手，"阅读方式"将从行为方式上对字体进行描述。例如人们描述 Futura 字体的时候，习惯将其的成功归结于其字形的物理属性，诸如无衬线、几何结构和灰度等，但是人们在描述近期 Google 研发的第一款响应字体 Spectral 字体时，却很少去试图描述其物理属性，而是选择去描述某个事件，譬如根据屏幕大小自动适配、根据背景颜色自动选取灰度等。当注意力转向行为，设计师也开始将注意力转移到流程、服务和其他结构化的活动上，那么就不会惊讶交互设计强调"策略计划""体验设计""参与式设计"以及"价值评估"这些概念，以及这些概念对于字体设计的影响[②]。

1.3.4　意义构建

布坎南指出设计的第四层次是构建一个复杂的系统或生活、工作、游戏与学习的环境。同时这一领域增强了人们对于设计整体核心理念、思想和价值的意识，将设计行为持续、发展地整合进更广阔的生态及文化环境中，而价值、思想和理念的整合正是一种意义的构建行为。约翰·赫

① 辛向阳. 交互设计：从物理逻辑到行为逻辑 [J]. 装饰, 2015, 261: 58-62.
② Buchanan R. Design and New Rhetoric: Product Arts in the Philosophy of Culture, Philosophy and Rhetoric[J]. Design Issues, 2001, Vol. 34, No. 3: 183-206.

斯克特指出:"设计是人类构筑和制造满足自身物质需求与创造意义的能力。"设计正将注意力从方式转移到意义,字体设计也不例外。如何利用字体设计构建意义成为这一层级所要重点研究的内容。

19世纪末至20世纪初,设计议题主要围绕着功能与价值,而后随着对于消费者行为分析的深入,以及大众传媒的出现,到20世纪50年代至60年代,一则电视屏幕上60秒的广告可以有超过3千万观众,此时品牌的概念开始凸显出来,这一概念有助于新市民在人口不断增长、新家庭不断形成的社会环境中给予自身定位。20世纪70年代到80年代,大众市场慢慢分解为不同的细分市场,一方面是因为更自信的消费者产生了差异化的需求,另一方面则是婴儿潮带来的对父母一代的叛逆。可口可乐开始生产不同包装口味的饮料以应对更加多元的市场需求,新的杂志和报纸也在不断增加。就像路易斯·切斯基所说,"如今对比于过去在选择中感性成分超过了理性成分。消费者被符号、图像和颜色所刺激。"进入21世纪以来,伴随着数码革命的兴起,全新的商业模式公司如Amazon、淘宝等出现,将设计的重心从品牌带向了体验,创意与消费要求发生进化(见图1-2),更加强调如何为消费者构建有意义的体验[①]。字体设计诉求同样也经历了这一变化过程,如何通过屏幕字体设计构建意义,并为观众带来更好的体验,成为目前字体设计的重心所在。

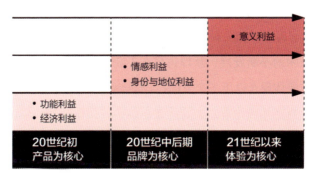

图1-2 创意与消费要求的进化

① Diller S, Sherdoff N, Rhea D. Making Meaning: How Successful Businesses Deliver Meaningful Customer Experiences[M]. Indianapolis: New Riders, 2008: 24.

1.4 屏幕字体四层次理论及其意义

根据符号语言、信息载体、阅读方式、意义构建的四层次框架，在布坎南设计四层次模型的基础上，笔者绘制了屏幕字体设计框架的基础模型，见图 1-3。这一模型给了字体设计研究者一个更加宽广的视野，利用它可以对屏幕字体设计进行更加立体、全面的研究，并对字体形式背后的动因及影响因素形成系统性的理解。

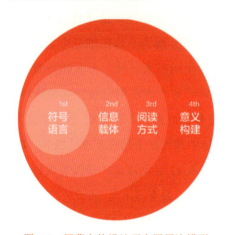

图 1-3　屏幕字体设计研究四层次模型

1.4.1　理论意义——拓展字体理论研究范围

互联网及屏幕的出现也不过几十年的历史，相比于印刷字体丰富的经典论著，屏幕字体相关理论体系还不健全，有待进一步地梳理与归纳。同时因为技术的不断发展，新理论也在不断出现。本书对于字体理论的拓展意义主要体现在以下三个方面：

首先，将字体理论置入大设计学科范畴，拓宽了字体理论研究的视野。结合布坎南的设计四层次理论，将字体设计理论扩展到更加广阔的语境进行讨论，包括符号语言、信息载体、阅读方式、意义构建四个层次。

其次，将传统字体理论与跨媒介理论结合。屏幕作为新兴媒介必然包含许多新媒体的属性，如动态、声音与交互等，而对这些属性与视觉之间关系的研究大都不在字体设计领域，而是在影像学、多媒体、交互

设计等领域，根据这一模型将这些理论运用到字体设计中，试图为传统字体理论注入新的生命力。

再次，将字体设计与语言学结合。本书中所提到的屏幕字体符号、构词法及意义构建等概念都来源于语言学的专业术语，并且在某些章节也是重点围绕语言学来进行探讨，例如符号语言层级中设计的传播学相关理论、第四层级中意义构建与修辞学的关系等。

1.4.2 实践意义——设计应用与教学实践的依据

对于笔者而言，设计理论研究一方面来源于实践，另一方面也需要指导设计实践本身，脱离实践的理论就像离开身体的灵魂。而对于高校设计教育工作者而言，两种设计实践同等重要，一方面是设计应用实践，另一方面是设计教育实践。

首先，对于设计应用实践，字体设计作为视觉传达设计的核心与基础，几乎在所有的设计项目中都有涉及，尤其是平面设计实践的重中之重。随着技术的发展，在如今这个读屏的年代，很多设计实践都与屏幕相关，包括海报、请柬等传统印刷物料都常被 H5 等屏幕媒介所代替。而与此相反，与字体排版相关的设计书籍大部分都是针对印刷字体进行描述的。而本文对于字体设计中动态、交互、时间等新属性的系统讨论，将有助于设计师将眼光从传统字体设计方式转向新的设计语言。

其次，对于设计教学实践，笔者在高校长期从事视觉传达方面的教学工作，在此过程中发现屏幕媒介与印刷媒介两者之间无论从微观和宏观角度都存在着差异，关于字体设计的理论有待扩展和更新。在教学过程中也需要指导性的框架内容引导同学们建构起相对完整的字体设计知识体系以应对当下新的设计问题。

第 2 章

早期屏幕字体发展历史

2.1 初见端倪：20 世纪 80 年代初字体设计发展

 20 世纪 80 年代开始，随着计算机的普及与个人计算机的出现，数码技术开始对字体设计产生巨大且深远的影响。计算机赋予设计师创造与改变字体设计的新途径，包括对于字母外形和输出方式的改变。总的来说，屏幕及数字工具的出现在初始阶段限制了字体设计的表达方式，而后又通过技术的不断改进给予了字体设计创作更大的空间。通过对 20 世纪 80 年代末至 90 年代初所发生的数码技术革命中西文字体设计的转变进行研究，展现出科技对于文字审美及阅读方式的改变。

 1984 年苹果公司正式推出第一台麦金塔个人计算机，其中的关键技术和概念都为之后的屏幕字体设计奠定了基础。虽然其中很多技术并非首创，但麦金塔计算机通过将这些技术进行整合首次为大众提供了所见即所得（WYSIWYG）的展示与输出系统，并将点阵字体（Bitmap Font）和点阵输出结合在一起。

20世纪80年代初期,麻省理工学院与斯坦福大学的研究员与程序员开始开发通过数字化手段描绘与再现文字的技术[1]。菲利浦·库埃纽(Philippe Coueignoux)发明的文字模拟设计将罗马字母拆解为一系列可重组为任意字母的原始部件[2]。皮尤什·戈什(Pijush Ghosh)与查尔斯·比格洛(Charles Bigelow)在1983年也做了类似的尝试[3]。而后,屏幕数字字体的开发逐渐获得来自各方的支持,包括高纳德·克努斯(Donald Knuth)在内的计算机科学家和查尔斯·毕格罗(Charles Bigelow)与克里斯·霍尔姆斯(Kris Holmes)夫妇在内的传统的字体设计师。其中,高纳德突破性的"元字体"(METAFONT)设计理念采用几何方程的方式来定义字体笔画[4]。在元字体里,计算机如同握着一支可变换形状的笔,在给定的单元网格内"书写"出需要的字母,而这一切都由代码进行控制。

由于早期显示器分辨率都比较低,"像素"成了这一时期构建与展示字体的基础,许多设计也都是围绕这一表现方式展开。1984年麦金塔显示器仅可以提供黑白两种色彩选项,所以为满足不同界面功能的需求,麦金塔采用了由设计师苏珊·卡伦(Susan Karen)设计的芝加哥(Chicago)与日内瓦(Geneva)这两种点阵字体作为系统默认字体,见图2-1。最初的芝加哥体只有一种大小,即12像素的芝加哥12号,该字体被应用在下拉栏与对话框中,其所有笔画都是2像素构成,目的在于方便呈现灰色字体,因为某些特殊情况下界面中有些不可用的功能文字内容需要显示为灰色。日内瓦9号则通常用于计算机桌面上的标记符号名称以及访达列表中的文件名。从审美角度来说,这些字体并不美观,无法与印刷字体丰富的细节媲美,同时识别性也不及纸面阅读,而恰恰是由于当时屏幕技术的种种限制,激发着那一代设计师勇于挑战传统,进行了大量不同于以往的文字实验。

[1] Richard Rubinstein. Digital Typography: An Introduction to Type and Composition for Computer System Design[M]. Addison Wesley, 1988.
[2] 同上.
[3] 同上.
[4] Donald E, Knuth.Computer Modern Typefaces[M].Addison Wesley, 1986.

图 2-1　麦金塔系统字体芝加哥 12 号与日内瓦 9 号，1983

几乎同时与麦金塔计算机的出现，一群嗅觉敏感的平面设计师开始察觉到计算机屏幕给字体设计所带来的潜力与可能。1985 年，祖札娜·里柯（Zuzanna Licko）设计了三款字体，分别是帝王体（Emperor）、奥克兰体（Oakland）和侨人体（Emigre），见图 2-2，三种字体都充分发挥了像素限制的潜力[1]。这些字体很快重新定义了新兴出版物的模样，《侨人》（Emigre）杂志由里柯的丈夫鲁迪·范特兰斯（Rudy VanderLans）与艺术家马克·苏珊（Marc Susan）以及编剧门诺·梅耶斯（Menno Meyjes）共同主办。很快这本杂志就成了 20 世纪先锋字体设计评论最重要的杂志之一。而后，查尔斯夫妇于 1986 年设计的 Lucida 字体，因扩大的字面与字高，并包含丰富的家族字型，成为第一款同时满足屏幕显示与纸面印刷需求的字体[2]。

图 2-2　祖札娜·里柯设计的帝王体、奥克兰体和侨人体字体，1985

[1] Rudy VanderLans, Zuzanna Licko, Mary E, Gray. Emigre, Graphic Design Into the Digital Realm[M]. Van Nostrand Reinhold, 1993: 19-25.
[2] Charles Bigelow, Kris Holmes. The Design of Lucida: an Integrated Family of Types for Electronic Literacy[M]. Cambridge University Press, 1986: 2-17.

2.2 循序渐进：20世纪80年代末字体设计发展

20世纪80年代末，设计师艾普里尔·格莱曼（April Greiman）开始大量尝试在设计实践中运用数字图像与字体。像里柯夫妇一样，她也经常在海报册子中使用像素字体及影像质感的图片，见图2-3[①]。通过将计算机显示器或电视屏幕的样子真实还原到纸张上，格莱曼对传统文字承载媒介的权威性发起挑战。实际上她从巴塞尔设计学院深造之后，一直延续魏因加特（Weingart）教学中的实验性尝试，对文字意义、二维平面进行了多种尝试和探索。那时的瑞士设计开始逐渐向新浪潮主义（New Wave）风格转向，其所带来的复杂构成画面很好地被接下来的计算机平面设计所继承，并为之后的数字审美定下了基调[②]。在她眼中，计算机不仅仅是一个简单的帮助人们去实现想法的工具，还是引导她进行实验发现偶然性设计的一种方式[③]。

图2-3　格莱曼为《设计季刊》（Design Quarterly）
第133期设计的内页海报（局部），1986

如果说像素化是一开始屏幕字体实验的主要形式，模糊与抗锯齿化

[①] April Greiman. Hybrid Imagery: The Fusion of Technology and Graphic Design[M]. Watson-Guptill, 1990: 55.
[②] Patrick Cramsie. The Story of Graphic Design: From the Invention of Writing to the Birth of Digital Design[M]. British Library, 2010.
[③] Stephen J, Eskilson. Graphic Design a New History(3nd ed.) [M]. Yale University Press, 2019: 356.

则成了这一时期后期数字字体的形式倾向①。例如在白底黑色字的边缘进行抗锯齿化操作，字体的轮廓上就会出现灰色像素，只有能显示超过黑白两色的计算机才支持抗锯齿化操作。抗锯齿化去除了计算机屏幕上字母锯齿状的外形，同时也降低了文字边缘的对比度，从而降低了字母的可识别性，所以早期的抗锯齿渲染下的字体字号都不会太小，见图2-4。

图2-4　正常字体（左）与抗锯齿效果字体（右）

早期的苹果计算机软件并不包含抗锯齿（Aliasing）功能。直到1987年麦金塔 II 的出现，开始支持灰度显示与彩色显示，抗锯齿渲染才成了一项众所周知的功能，这一技术在1990年Adobe公司推出的Photoshop软件中发挥着充分的作用。在Photoshop诞生之前，设计师在设计与制作的过程中需要将文字和图像分开处理，因为图片是由像素构成，而文字则由矢量轮廓构成②。在Photoshop中图像与文字首次融合在一起，统一以像素的方式呈现与编辑。这一革命性的改变深深影响了设计师创作字体相关作品时思考与制作的方式。在这一读图时代，一切都被图像化了，甚至是文字本身③。文字与图像模糊边界的状态由此成了平面设计的常态。

除了照相排版功能外，Photoshop还附带多种"滤镜"功能，可以通过一键的方式实现复杂的视觉效果。英国设计师奈维尔·布罗迪（Nevilly Brody）从1992年开始尝试将图像与文字融合在一起。此类

① Loretta Staples. What Happens When the Edges Dissolve?[J] Eye Magzine, 1995, Autumn: 6–7.
② 在胶版印刷中照片与文字是通过人工分开进行处理的。文字与线状图案在一层，照片需要在印刷之前先经过半调网屏处理的中间过程，转化为连续的点。在印刷前需要经过对位稿件的过程（FPOs），即先采用低分辨率的照片样板进行定位，在成像时替换为更高质量的图片。即使在排版软件中，考虑到文字和图片的输出过程，两者仍然是保持分开处理的。
③ 内奥米·S. 巴伦. 读屏时代：数字世界里我们阅读的意义 [M]. 庞洋, 周凯, 译. 北京：电子工业出版社, 2016.

实验最终导向了《融合》(Fuse)杂志的诞生，该杂志试图"将版面设计从自身理念中解放出来"。在访谈中布罗迪说："我享受创造交流的模式，而非交流本身"[1]，而这也正是《融合》杂志的宗旨。布罗迪于1992年设计的模糊体（FF Blur），见图2-5，是一款非常具有代表性的字体，并被美国当代艺术博物馆列为设计类永久收藏。该字体来源于怪诞体（Akzidenz-Grotesk），通过用照片编辑软件将其轮廓不断模糊化处理，而后将得到的图形矢量化做成字体。

图 2-5　模糊体（FF Blur）字体，1992

2.3　百花齐放：20世纪80年代末90年代初

20世纪80年代末90年代初，随着计算机技术的不断成熟，字体设计不再是固定不变的字形，一些能够随程序发生实时改变的字体被开发出来。1989年艾瑞克·凡·布拉克兰德（Erik van Blokland）和贾斯特·凡·罗森姆（Just van Rossum）设计了贝奥武夫（Beowolf）字体，起初起名"随机体"（Random Font），该项目是数字字体设计的里程碑，因为它是首次使用可变代码所操控的字体[2]。该字体设计了三种层级的字形，纵观由标准铅字所形成的历史标准，罗森姆说道："工业手法意味着所有字母都需要是完全一样的，但新的数字科技、数据和代码使得字母的统一性已经不再是字体设计根本原则，唯一的限制仅存在于我们固有的思维方式中[3]。"

[1]　Michael Dooley. The Fuse Box: Faces of a Typographic[EB/OL]. http://www.printmag.com/design-inspiration/the-fuse-box-faces-of-a-typographic-revolution/.
[2]　Paul McNeil. The Visual History of Type[M]. Laurence King Publishing, 2017: 473.
[3]　Casey Reas, Ben Fry. Processing: A Programming Handbook for Visual Designers and Artists[M]. The MIT Press, 2007.

1992年，罗伯特·斯林巴赫（Robert Slimbach）与卡罗·图温布利（Carol Twombly）合作为 Adobe 开发了无极字体（Myraid），该字体是第一款基于 Adobe 多重蒙版（MultipleMaster）技术开发的字体，这一技术支持仅通过设计坐标轴（axis）两端的极限母板，自动生成中间的变量字型，同时字体的宽度、粗细甚至衬线的有无都可以通过此坐标来设置，见图2-6，因此无极字体拥有众多粗细变化的字型。

图 2-6　多重蒙版字体坐标轴

20 世纪 90 年代初期数字字体的观念改变了纸面印刷字体的审美，同时为了更好地适应屏幕显示本身，有小批具有远见的设计师开始意识到屏幕显示对于字体的需求，并为实现屏幕字体更多元的选择而努力。其中就包括马修·卡特（Matthew Carter），他 1981 年与同事共同创办了 Bitstream 公司。1995 年，马修为沃克艺术中心（Walker Art Center）开发了一款沃克（Walker）字体，该字体的特点是可交替自由开启或关闭的衬线装饰，见图2-7，这一特性可以看作是今天开放字型（OpenType）的前身[①]。在此之后，他与微软合作还开发了多款屏幕专属字体。

图 2-7　沃克（Walker）字体中 E 字母的几种变体

20 世纪 90 年代中期，随着计算机交互界面的不断升级，字体设计

① Ellen Lupton. Mixing Messages: Graphic Design in Contemporary Culture[M]. Princeton Architectural Press，1996: 34.

开始从平面向虚拟空间和互动方向进行更激进的探索。麻省理工学院可视化语言工作室（Visible Language Workshop）在穆里尔·库珀（Muriel Cooper）的指导下开发了基于文字导航的多维信息展示系统。利用无限放大和不同层级的透明度、灰度，可视化语言工作室的设计师，包括大卫·司摩（David Small）、石崎豪（Suguru Ishizaki）等，设计了具有网格、时间线的虚拟空间让用户可以在其中像开飞行器一样进行阅读，与通常用户界面中平面的方式完全不同。当其在 1994 年的 TED5 会议上向人们展示这一系统时，在平面设计师中引起了巨大的反响。

1994 年库珀去世之后，可视化语言工作室由她的继任者约翰·前田（John Meada）担任，由他发起的美学与计算机小组（Aesthetics & Computation Group）利用自主开发的软件发掘字体与编程之间的关系。前田是计算机科学家，但在学生时代就开始对平面设计感兴趣，在麻省理工学院获得本科与研究生学历后又在筑波大学艺术与设计学院获得了博士学位，研究印刷与交互设计，并发表了一系列有趣的电子字体作品[1]。前田代表了一批设计师的新鲜血液，他们是编程者与字体设计师的混合，为未来平面设计发展创新提供了强大的推动力。

在学院之外，"设计/书写/研究"工作室的 J. 亚伯特·米勒（J. Abbott Miller）正进行着立体字体的实验。通过强大的计算机工作站，米勒和工作室的设计师共同创作了一系列三维字体[2]，通过挤压、旋转、添加材质等手段设计了一系列新字体或对已有经典字体进行再创造。

同样在 1994 年，文森特·康奈尔（Vincent Connare）在为微软开发少儿应用时创作了漫画无衬线体（Comic Sans），该字体灵感来源于漫画中的手写字体，并在此后成为微软计算机的默认字体，随着计算机的普及获得了前所未有的成功。其看上去非专业的外观被很多设计师所诟病，但却在非设计师中得到了广泛的喜爱。康奈尔说："这一字体并不复杂，

[1] John Maeda. Flying Letters.Naomi Enama, Digitalogue Co., Ltd, 1996.
[2] Abbott Miller, Dimensional. Typography: Case Studies on the Shape of Letters in Virtual Environments[M]. Princeton Architectural Press, 1997: 24.

也不是传统报纸上的内文字体。仅仅是有趣,这也是为什么人们喜爱他①。"由此可见,受到新技术的冲击,字体设计也由高门槛向着大众化发展。

作为数码时代的弄潮儿之一,1995年戴维·卡森(David Carson)出版了其个人作品集,并取名《印刷的终结》(*The End of Print*),似乎是在向世界宣告数码阅读时代的到来。这本书的排版方式明显受到屏幕字体的影响。他之前也在瑞士的拉珀斯维尔(Rapperswil)短暂学习过平面设计,同样受到过魏因加特的影响。作者在书中评价道:"他的作品是为了重新连接那些在印刷品中找不到情感诉求,甚至无法被(传统印刷品)吸引的观众②。"而这种对于文字传达情感的重视在 *Ray Gun* 杂志中达到了极端。面对其中一篇内容无聊乏味的文章,卡森直接将所有文字设置成了杂锦字体(Zapf Dingbats)③,替换后的结果是无法识读的标点符号,在这一观念中"图标"也作为一种字体,文本完全变为图像,见图2-8。

图2-8 "Bryan Ferry 访谈"——*Ray Gun* 杂志内文对页

① Ilene Strizver. The True Story Behind Comic Sans[EB/OL]. https://www.creativelive.com/blog/true-story-comic-sans/.
② 李维斯·布莱威尔. 印刷的终结:戴维·卡森的自由版式设计[M]. 张翎, 译. 北京:中国纺织出版社,2004.
③ Dingbats,俗称杂锦字型,本来是印刷品之中使用的装饰及图形符号,在计算机被用来制作印刷刊物后,印刷业界便制造了各种杂锦字型,最著名的是 Adobe 的 Zapf Dingbats 字型。

1984—1995 年是现代字体设计发展的关键时期，新的工具包括苹果麦金塔计算机以及相关的软件，特别是来自 Adobe 的软件，赋予了设计师创造、编辑和传播字体与文字的新方式。初期设计师将屏幕上的像素化字形转换为纸面的印刷字体，这是对于纸面与屏幕之间相互关系的直接探讨。大量的实验挑战了原有的字体设计理念。接着设计师不顾传统字体设计中所强调的字体可识别性设计了一些杂交或者混合的字形。Photoshop 首次让设计师可以将文字与图像放在同一层级进行处理，并由此刺激了 20 世纪 90 年代早期的特效字体。屏幕字形与纸面字形两者在这一时期交替影响，并且在计算机虚拟空间继续尝试多维、算法生成的字体。通过让设计师重新思考和认识字体设计，技术的转型在 20 世纪末期改变了书写文字的地位。如设计评论家杰西卡·荷芬（Jessica Helfand）所说："当书面文字可以说话时会发生什么？当它们会动的时候，当文字被灌输以声音、音调、分贝、话语的细微变化时又会发生什么？当文字可以在屏幕中舞动、分解或完全消失的时候，对于字体的传统属性的选择——粗体和斜体还有哪些价值呢？"[1] 这一时期的字体设计很好地给予了回应，同时也给当下字体设计的路径带来了启发。

[1] Henk Hoeks, Ewan Lentjes. The Triumph of Typography: Culture, Communication, New Media[M]. Lannoo Publishers, 2015.

第3章

符号语言：屏幕符号的转变

3.1 屏幕符号特性

"词语是连接人与非符号世界的纽带，同样也是把我们与非语言相分离的一种屏幕（screen）"[1]。从这个意义上说，词语也是一种"屏"，Burke 在谈到文字时也使用了 screen 一词，并指出"词屏"（terministic screen）这一术语制约了人的认知。

语言使人类别于禽兽，文字使文明别于野蛮[2]。而作为语言中最基本的载体，文字不仅使听觉信号变为视觉信号，同时还作为语言的延长和扩展，使语言可以打破空间和时间的限制，传到远处或留给未来。有了文字，人类才有书面的历史记录，进入"有史"时期，在此前称为"史前"时期。从"农业化"发展到"工业化"，文字教育从少数人的权利

[1] Burke K.Language as Symbolic Action: Essays on Life, Literature, and Method[M]. University of California Press, 1968: 3-16.
[2] 周有光. 世界文字发展史[M]. 上海：上海教育出版社，2011.

变为全体人民的义务。

符号是语言的基本构成要素，所有的传达与数据处理都离不开符号。符号可以通过文字、声音、手势、思想以及图像的形式来传播人们的想法和信仰。文字符号与语言将人们的经验和记忆转换为抽象的形式与共同的财富。符号对我们对周边环境、物体及社会的认知和行为有着直接或者间接的影响。

没有意义的表达和理解，不仅人无法存在，"人化"的世界也无法存在，人的思想也不可能存在，因为我们只有通过符号才能思想，或者说，思想也是一个产生并且接收符号的过程。Charles Sanders Peirce 说过："我们的宇宙被符号充满了，如果说它不是仅由符号组成的话。"人类通过创造和解释符号来创造意义，也只能通过符号来思考；我们通过符号来发展文化和知识，否则当我们向他人传递和表达一个意思时都是通过搬运实物来完成的话，也就无法产生语言了。符号会以各种形式呈现，文字、图像、声音、动作、物体等，然而诸如文字和图像等本身并没有内在意义，需要人们将它们当作符号来解释。既然符号以及符号的意义并不是固定的，那么伴随着时代和科技的发展，符号的传播方式及特性也在发生着改变，屏幕以及互联网的出现，使符号的传播方式相较之前发生了巨大的变化，其重点体现在书写符号与阅读符号之间关系的疏离及相应产生的可能性上。

书写与阅读之间的距离随着技术的发展不断被拉远，最初"所写即所阅"，作者的手稿直接装订成册供人们阅读，而后随着书籍的批量化生产尤其是印刷术的发明，书写与生产的过程被分开。文字不再像原来那样由作者手书在纸张上，而是由字体排印师完成。在这两种情况下，尽管书写和阅读被分开，但是无论是阅读手写原稿或机械复制版，文字符号还是实实在在的存在，可以被阅读者感受与触摸。

而随着屏幕的诞生，以及数字化的进程，书写与阅读之间又产生了更深一层的分歧：在文字和介质之间。数码文字以电子、光学、磁性导轨等非物质的状态储存于硬盘、光盘等毫无质感的介质之中。数码文本只有通过特定的媒介译码才能被人们阅读、倾听或感受。为了让数码文

本可读，必须经过两个过程：首先作为一种不可读的编码储存，而后通过特定方式译码呈现为可阅读的状态。这一过程在传统印刷文字中的书写与阅读中构建了一个裂缝，多了一层编码译码的过程。这一裂缝的影响是显著的，它迫使我们改变和重新定义字体实践以及书写和阅读、文本与介质之间的关系。

通过将文字符号传播方式的变化进行整理，见图3-1，可以清晰地看到随着技术的进步，书写符号与阅读符号之间的关系反而是不断疏远的，每一个箭头代表着一次转换的过程，转换过程越多，受干扰、受影响的因素就越多。一方面可以说这给文字传播带来了更多受干扰的可能：在书写时代中"所读即所写"；在印刷时代，排印的过程中或识别的过程中可能出现误读，导致阅读符号的不一致；而到了屏幕时代，各种编码、译码的过程经常出现格式错误无法显示或乱码。然而从另一方面看，这同时也为文字符号的传播带来了更多的可能以及研究方向：如何设计有效的文字符号保证其在非物质性的屏幕上保持和纸面上一样的可读性，让其尽量少地受到不必要的干扰；如何保证文字符号在复杂的编码、译码过程中保持格式不变，在各平台及软件中保持阅读的一致性；新的传播方式是否会创造出新的文字符号；如何利用转换过程中用户的参与来进行具有参与性及共创性的设计。综上所述，屏幕符号的传播将呈现出如下三方面的特性：参与性、跳跃性及图像性，见图3-2。

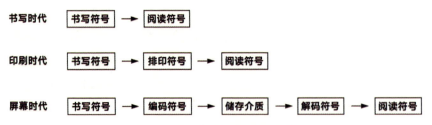

图3-1　文字符号传播方式的变化
资料来源：笔者绘制

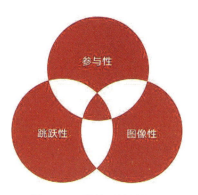

图 3-2　屏幕符号传播特性
资料来源：笔者绘制

3.1.1　参与性

"真理不是传达给观众，而是由他们自身组成"[①]，屏幕符号让读者及用户参与到了书写至阅读的过程中，见图 3-3，"共创"和"参与性"设计是目前设计领域的热门词汇，其关键在于让用户参与设计过程，一起发现设计机会，探索设计方案。协同创造的这种解读有时候也被称为"协同设计"或"参与式设计"（participatory design）。在此，屏幕媒介出现所带来的参与式阅读完成了从"为读者设计"到"与读者一起设计"的演变，读者不仅仅是被观察和研究的对象，而是可以像设计师一样参与到文字与服务的决策过程中。

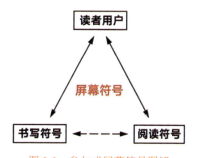

图 3-3　参与式屏幕符号图解
资料来源：笔者绘制

① Kelly K. Becoming Screen Literate[EB/OL]. The New York Times Magzine, 2008, Nov.21. https://www.nytimes.com/2008/11/23/magazine/23wwln-future-t.html.

从广义上来说，共创模式并非现代社会的新生事物，其萌芽可追溯至人类文明早期，在人类文化发展史的各个阶段，我们都可见其踪影。在人类文明早期，文学作品都是以口耳相传的形式在广大民众中间流传的。在此过程中，不同地域、不同文化系统的人类个体会无意识地将自己的审美与认知融入作品，促使其不断丰富、完善，甚至发生变异。例如中国的《诗经》，古希腊的《伊利亚特》《奥德赛》等，都是经过广大民众长时期加工，最后由作家整理而成的。当这些作品最终以文字形式固定下来时，大概已经没有人知道其最初作者究竟是谁，甚至连作品原始版本的痕迹都已经模糊了。

只不过到了 Web 2.0 时代，符号语言的这种传播方式更加显著，读者逐渐变为作者，从被动阅读转向主动参与内容的创造过程。"参与性阅读"或"共创性传播平台"应运而生，例如维基百科这类社群协作式在线图书馆，Instagram、Facebook、微信朋友圈等社交媒体平台，以及类似网易新闻等可评论、标注、分享的阅读平台等，在其中设计师扮演着平台的创建者，而非内容的作者。同样在这一开放式的符号语言系统中，任何符号的使用方式及涵义都不是固定的，其使用方式及意义一直在发生变化，新的符号被不断地创造出来，如层出不穷的网络用语、符号表情等。所以，从口语发展到屏幕符号，文字经历了从作者为主导转变为读者为中心再进化为人人都是作者这么一个过程，见图 3-4。

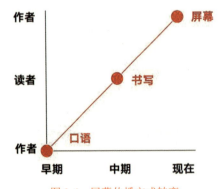

图 3-4　屏幕传播方式转变

资料来源：笔者绘制，基于 2×4 作品集中的图表

3.1.2 跳跃性

如果说传统符号传播要求保持一种连贯性，屏幕符号传播的特点则体现在其跳跃性上。一方面受互联网超链接技术的影响，人们可以毫不费劲地从一个信道直接"链"到另一个信道；另一方面，还能直接"搜索"，在以往的印刷文本里想要定位具体的信息往往需要先通篇浏览，而现在只需要单击搜索框，输入关键词，屏幕将直接显示所要寻找的页面。

在数字时代，片段式阅读变得越来越普遍，网上阅读正是为了避免传统的阅读感受。超文本的网络结构最大的优越性在于其开放性、互文性和阅读单元离散性。在此语境下，跳跃性符号系统向读者提供了多重选择的可能，使得传统文本的线性阅读向联想式自由读写转变。如果说传统文本阅读类似于闲庭信步，虽百折千回，却足未出户；超文本阅读的情形则完全不同，它更像是在阅读博尔赫斯的《小径分岔的花园》。从这个意义上说，跳跃性符号系统没有固定的剧情与结局。

跳跃性的"去中心"倾向正是其"互文性"的结果，"互文性"也被译为"文本间性""文本互涉关系""文本互相作用性"等，其意思为："一切时空中异时异处的文本相互之间都相互关联，彼此组成一张巨大的语言网络。新的本文就是语言进行再分配的场所，它是用过去语言所完成的新织体"[1]。与传统连续性传播相比，跳跃式是非线性的，体现了读者的能动性。跳跃式的传播方式在读者与读者、内容与内容之间建立起了前所未有的、充满多样性的联系。

3.1.3 图像性

从文字的发展历程来看，符号语言的发展经历了"图画文字、表意文字、表音文字"这几个阶段。需要注意的是，这几个阶段只是表现了各种不同文字出现的顺序，并没高低之分。从西方的观点来看，现在的拉丁字母、西里尔字母、希腊字母都来源于腓尼基字母，而腓尼基字母则来源于表意的埃及象形文字。而中国的汉字则经历了由表意为主向意

[1] 甫玉龙，陈定家. 超文本与互文性 [J]. 社会科学辑刊，2018: 199-204.

音兼顾的过渡。"汉字从早期的表意的象形字到后来形旁与声旁结合的造字法创造的形声字不断增多。"如今由于网络、数码信息技术的迅猛发展，图像再度占据主导地位。"图画式的消费时代已经死了，图像时代已经来临"①，"一个不仅由图像所再现的世界，而实际上由图像制造所构成并得以存在的世界"②。毫无疑问，屏幕时代的来临，让符号语言再一次发生了视觉图像的转向。

屏幕上的文字更倾向于图像性。屏幕的特性让它们与传统书写之间产生距离，我们习惯于去观看屏幕而非阅读。这甚至是一种文化隐喻：屏幕用来观看，纸张用来阅读。"所以当我用屏幕作为书写媒介时，从某种程度上来说，我从阅读者变为了观看者，而且似乎是必须的，我成了我自己所写文字的平面设计师"③。

Manovich 指出新一代的计算机用户及设计师，成长在电视机、计算机的大环境中，相对于印刷语言已经更倾向于屏幕语言，最终构成了图像化的世界超过文字的世界。与文字相比，消费图像更加方便舒适，所得到的感官愉悦刺激也更直接、更强，因此，在同等条件下，人们会更自然地偏向消费图像而非文字。

对于非图像性文字符号来说，根据 Saussure 能指（signifier）与所指（signified）的理论，两者之间并没有天然的指涉关系，例如为什么 cat 三个字母按这一顺序组合是指代猫的意思，Saussure 指出，在语言学中能指和所指的关系通常是约定俗成的，也就是说这纯粹是因为一群人有了这样的语言共识，所以用 cat 来指涉猫这样的符号用法可以成立。

Saussure 的符号学研究主要针对的是文字语言，但面对如今大量涌现的图像式符号，图像与意义的连接并不是毫无关联的随机配对，如对于符号"^_^"的意义解读，那是因为该符号本身长得像笑脸。因此对于图像性符号的理解，我们需要用到 Pierce 的符号模型。根据这一理论，图像性符号可分为以下三类：Icon（像似符）、Index（指示符）

① 马歇尔·麦克卢汉. 理解媒介 [M]. 何道宽，译. 南京：译林出版社，2011.
② 米歇尔. 图像理论 [M]. 陈永国，胡文征，译. 北京：北京大学出版社，2006: 31.
③ Max Bruinsma. Words On Screens[EB/OL]. https://www.typotheque.com/articles/words_on_screens.

和Symbol（规约符）三种①。同样，这三者也可以放进三角模式里，见图3-5。

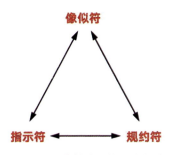

图3-5 图像性符号的三种类型
资料来源：笔者绘制

3.1.3.1 像似符

像似符酷似其所指涉的物体，这在视觉符号里尤为明显，照片是一种像似符，地图也是，男女洗手间的标志也是。而语言中的"拟声词"也算是一种像似符。像似符所代表的对象相对具体明确，通常也被诠释为对象本身，因此算是图像性、符号中最常被运用的类型。

3.1.3.2 指示符

Pierce认为指示性符号的定义牵涉到符征和符指之间的"存在性"（existential）关系，也就是说二者在同一时间存在于某地。Pierce所举出的例子有疾病的症状、指向某处的手，还有风信鸡等。

指示符与指涉的"对象"有某种关联，而在解读时是基于这种关联来了解指涉的对象为何。烟是火的指示，打喷嚏是感冒的指示，胡子是男人的指示。例如"猫尾巴"是"猫"的一部分，但看到这个符号时，可能就会将指涉的对象理解为"猫"而非"猫尾巴"。也可能是方向/概念上的关联，例如在导视系统中"右箭头"代表的是"右拐"，而通常不会只把这个箭头理解为箭头本身。

3.1.3.3 规约符

规约符与指涉的"对象"本身毫无关联，两者之间的关系是一种惯例、约定或规则。规约符是透过某一物体和某一意义之间的任意、非自然的

① Fiske J. Introduction to Communication Studies[M].London: Routledge, 2010.

对应造出来的。一般而言，文字是指示符，红十字是指示符，数字也是指示符。如果没有特别学习这种机制，就难以辨识规约符。例如计算机中屏幕上的许多应用程序的图示，大多是一种规约符，用久了才知道哪个图示对应到哪个应用程序；"禁止标志／叉"也是一种规约符，我们是被社会化以后才知道它代表着禁止的含义。

　　需要说明的是，这些类别并不是截然区分或互斥的。一个图像符号可能就包含了不同的属性。图 3-6 的交通标志中，红色三角形是一个记号，在交通规则里标识警告，中间的十字则混合了像似与指示：其形状一方面模拟它所指涉的物体（十字路口），另一方面又是一种规约符，在约定俗成的规则里，其代表的是十字路口，而不是教堂或医院。在生活中，整个符号是一种指示符，告诉我们前面有十字路口，而当这个符号标在交通规则手册里，或印在本书中，它便失去了指示作用，因为它和所指涉的物体间失去了物理上或空间上的关系。

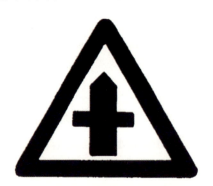

图 3-6　像似符、指示符、规约符的混合
资料来源：《道路交通规例》

　　随着图像符号的不断增加，特别对于平面设计师来说，在使用或创造图像符号时，必须格外注意，是透过哪一种性质去指涉想指涉的对象（或使符号有其含义）；也要反过来思考，当有一个想要指涉的对象时，用哪一种途径（或如何组合运用）比较合适。

　　进入数字时代，变化不只是停留在科技和产业层面，日常生活的形态和方式发生了变化，我们对物品、对世界的认识模式也发生了根本的变化。我们再也不能继续沿用上一个时代的思维和方法来做设计了。

无论是屏幕上符号传播的方式，还是其本身的构成方式及呈现方式都发生了变化。伴随着书写符号与阅读符号的分离，屏幕符号呈现出参与性、跳跃性、图像性等特点，其中参与性为符号的运用方式及创新带来了共创的可能；跳跃性改变了一成不变的线性阅读，将以往毫不相关的内容联系在一起，拉近了人与人、人与环境之间的关系，同时更加方便人们对于所需信息的查询；图像性则再一次强化了符号的视觉特点，通过 Pierce 的像似符、指示符和规约符的理论可以看到图像符号如何与意义产生关联，并利用其规律对现象进行分析，同时辅助屏幕字体的设计实践。

面临如此的转变，在接下来的 3.2、3.3 节中将重点分析具体问题。在 3.2 节中将挑选几类典型的具有参与性、跳跃性及图像性的屏幕符号系统进行分析。3.3 节将介绍面对屏幕技术的出现，印刷字符应该何去何从，面对笔尖到像素的转化如何保证字体符号在传播中的可识别性，而旧的标准与定义又将如何被改进，对字体设计师有何影响。

3.2 屏幕新符号诞生

新的媒介带来了新的符号，并对旧的语言系统进行改造。媒介决定了符号的样子。在口语文化中产生的谚语和俗语不是有意为之的手法。"它们在我们的生活中绵延不断，它们构成思想自身的内容。没有它们，任何引申的思想都不可能存在，因为思想就存在于这些表达方式之中"[①]。同样，屏幕媒介的出现所带来的传播特性：参与性、跳跃性及图像性，也催生出了新型的符号。那么本节将重点分析几种由这些特性所带来的新兴屏幕特有文字符号类型。

3.2.1 跳跃性：超文本

超文本（Hypetext）的理念最早来源于 1945 年，万尼瓦尔·布什在《大西洋月刊》所发表的一篇文章《和我们想的一样》中提出了一

① 尼尔·波兹曼. 娱乐至死 [M]. 章艳，译. 北京：中信出版社，2015.

种叫作 Memex 的机器设想，预言了文本的一种非线性结构，该篇文章呼唤在有思维的人和所有的知识之间创建一种新的关系。由于条件所限，布什的思想在当时并没有变成现实，但是他的思想在此后的 50 多年中产生了巨大影响。

1965 年尼尔森（Theodore Holm Nelson）真正提出这一术语。与传统印刷文本相比，尼尔森所提出的超文本其最大特点就在于非连续性。在超文本阅读方式中，不同的阅读空间同时呈现在计算机屏幕上，形成了一个非线性的话语空间（discursivespace）。这类空间从根本上改变了现代知识的线性和因果必然性逻辑，强调了知识的偶然性和不确定性，有如博尔赫斯（Borges）所说的"歧路花园"[①]。

超文本系统是一种提供了复杂格式的解释性软件系统，包括文本、图像，通过链接不同文字内容的跳转以提供某一个关键词的相关内容。现在网络上使用的全球信息是最典型的超文本系统应用。"超链接文本的空间是多维度的，从理论上来说是可以无限链接下去的。"Robert Coover 在 *Artforum* 杂志中说到[②]，见图 3-7。

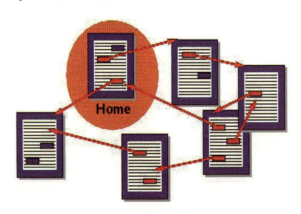

图 3-7　超链接文本网状图

资料来源：https://zh.wikipedia.org/wiki/ 超文本 #/media/File:Sistema_hipertextual.jpg

[①] 黄少华，王慧. 网络空间超文本的话语 - 权力逻辑 [J]. 兰州交通大学学报，2004, 23-2: 7-14.
[②] Helfand J. Electronic Typography: The New Visual Language[J]. Print Magazine, 2001, Nr.48.

3.2.2 参与性：弹幕和评论

弹幕（Screeen Bullet 或 barrage）一词指的是在线视频网站的一项新的功能，该功能可以让用户实时发送评论，并在视频上快速像子弹一样掠过，这里的"弹"并不是真正的子弹，而是指观众在看电影或视频时通过手机发送出去的信息。这些信息发送之后都被直接显示在屏幕上，所以，观看电影或视频的时候，观众可以看到整个屏幕上挂满了滚动显示的"子弹"，也就是评论。这种"社会参与式"的观看方式在年轻人中非常流行[①]。

弹幕最初来源于日本动漫视频网站 niconico，后来也催生了中国类似 Bilibili 的网站。这种用户可实时在播放页面上进行评论的技术便源于该网站。弹幕是一种新兴的交流形式，观众可以在观看视频的同时把自己的感受和观点发送出去，实时显示在节目视频之中，并可与其他同时观看视频的观众进行交流互动。弹幕功能的发明和普及为观众实时表达提供了新的渠道，为观众互动提供了新的平台。更重要的是，弹幕技术实现了观众评论与视频同步进行，从而增强了观众参与感和评论的实时性。观众的参与方式从简单的观看转变成参与，观众的角色也从旁观者转变成参与者。观众的评论通过在屏幕上的实时显示成了视频的组成部分，从而使同一段视频增加了多元性和可变性。

弹幕视频短时间内在世界范围得到迅速发展和广泛使用，由此延伸出的新的传播现象引起了研究者的关注。观众评论的实时出现与视频结合形成了新的传播方式和传播效果，观众的观点和观感通过视频同步发送，组合成新的内容，其互动性、参与度都有所增强，从而吸引更多观众参与到"新内容"的创作中，见图 3-8。

① Lab Team. What is "Bullet Screen" and Why is it so Popular in China?[EB/OL]. https://www.ipglab.com/2014/08/25/what-is-bullet-screen-and-why-is-it-so-popular-in-china/.

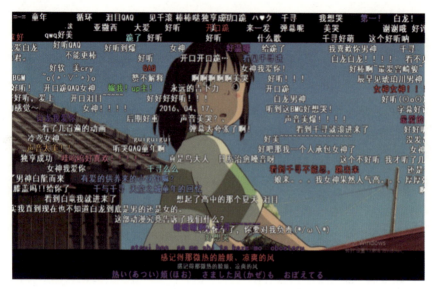

图 3-8 《千与千寻》视频弹幕截图
资料来源：https://www.jianshu.com/p/12bebae210b8

3.2.3 图像性：伊索系统与颜文字

说到字体符号的图像性，不得不提国际文字图形教育系统（International System of Typographic Picture Education）。伊索系统（Isotype）是国际文字图形教育系统的简称。伊索系统在设计史上也称作图形传达系统，见图 3-9。该系统由维也纳哲学家兼社会科学家 Otto Neurath 于 20 世纪 20 年代初提出并发展起来。该系统使用简化的图像向普通大众传达社会和经济信息，并且已被广泛应用到社会学、导视、图表等研究资料中。

Otto Neurath 认为，"语言是所有知识的媒介：只有通过符号的形式，事实经验才能被人们所认知。"然而，语言对他来说是一种破坏性媒介，因为他坚信语言的结构和词汇在物质世界中没有成功地形成一种对象和关系相一致的逻辑模式。视觉作为语言和自然之间一种弥补性连接，在符号化、普通语言和直接经验的体验之间架起一座桥梁，因此，图像化的符号是符号的重要表现方式之一。

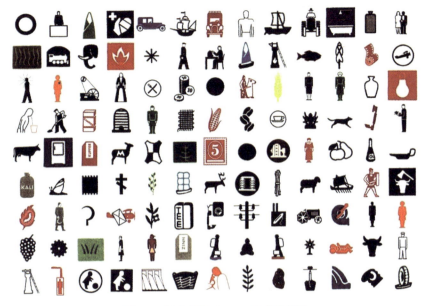

图 3-9 伊索系统（Isotype）标志符号
资料来源：https://heythereimdnvallee.wordpress.com/

按照纽拉特的构想，Isotype 本来是为了儿童教育而开发的。相对这种用途，Isotype 反而对现代公共空间中的种种标识和信息图形（Information Graphics）的形成带来巨大的影响。

如同雷丁大学的 Robin Kinross 所说，国际文字图形教育系统不只是一套符号图标，而是一种"思维方式"。诞生于 20 世纪 20 年代，伊索系统的思维方式对现代信息图形化的发展带来了巨大的影响，成为当代信息学设计学术思想的重要源泉之一，甚至成了一种国际通用的语言①。

而"颜文字（Emoji）"正是这一将语言文字完全图像化的乌托邦式的想法在屏幕上真正的尝试。Emoji 早在互联网出现之前就已经出现了，最早的使用是在 BB 机上，就是可以别在腰间配有小屏幕的传呼机，它也可以用来传达简短的信息。一开始只能发文字，到 1995 年置入了两个默认符号：心形和电话图标。而后在 1998 年 Shigetaka Kurita 将这

① 玛利亚·纽拉斯，罗宾·金罗斯. 设计转化 [M]. 李文静，周博，译. 北京：中信出版社，2015.

套图形符号系统完善，并发布了一套 BP 机可使用的表情[1]。

如今打开微信聊天窗口的时候，不妨停顿几秒问问自己：如果不发表情，还能愉快聊天吗？答案是不能。2013 年 statista 网站就做过调查——"你在信息类手机应用中是否使用 Emoji？" 74% 的美国被访者和 82% 的中国被访者给出了肯定的回答。可以确信的是，如今这个数据只增不减。

颜文字在英语中最初被称为 Emoticon，由 emotion 和 icon 组合而来，最初用来指代网络上用标点、数字、字母或汉字等组成的非传统符号，利用这些符号模拟特定的表情来表达使用者的情绪动态等。最早的颜文字可以追溯至 1982 年，计算机学家 Scott Elliot Fahlman 在给朋友的邮件中首次使用了"：一）"这一符号，用来表达微笑的含义。以计算机键盘上的字母、数字等组成的早期颜文字见图 3-10。经由日文文字系统的优化与丰富，颜文字的形态与内容获得了长足的发展。现如今所说的颜文字，一般就是指日式颜文字。日文从符号数量到象形性均优于英文，因此在开发新的文字艺术上有着先天优势。

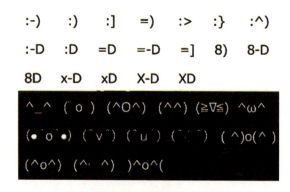

图 3-10 早期颜文字
资料来源：http://2chcn.com/tag/

20 世纪 90 年代末，为简化人们在手机信息交流中的打字量，日本移动运营商改进了 Harvey Ball 为鼓励员工士气而设计的黄色笑脸图案，创造出以黄色椭圆形为代表的颜文字表情符号。这类颜文字相比于

[1] Disegno. Laugh, Cry, Poop: A History of the Emoji[EB/OL]. https://www.disegnodaily.com/article/laugh-cry-poop-a-history-of-the-emoji.

Emoticon 更具有图像性的特点，此后人们更习惯于用 Emoji 来指代这一类更加图像化的颜文字。Emoji 源自日语"picture"(e)+"character"(moji)的读音。Emoji 与 Emoticon 两者的区别在于，后者由字符构成，而前者更类似一幅简略的图画。Emoji 伴随着 iPhone 手机在全球的流行而被人们广泛接受。同时由于全球各地文化不同，Emoji 表情需要一个统一的标准才能顺利地被各地用户解读。因此，2010 年 Unicode Consortium 规范了 250 款 Emoji 表情符号为其通用字符集。至此，Emoji 正式成为全世界通用的表情符号。

随着 Emoji 的不断成熟丰富，各种卡通形象和动漫形象的表情包应运而生。以当下国内最流行的社交软件微信为例，图 3-11 为群聊天的随机截图，可以看到表情符号使用的频率之高，尤其在"90 后"的学生群体之中。为了追求这些表情包的丰富性以及实用性，设计者还推出了贴近现实生活场景的"上班篇""恋爱记"等系列表情包来满足用户的日常需要。

图 3-11　微信聊天截图
资料来源：笔者手机截屏

2017 年底，伴随着 iPhone X 的发布，苹果推出了基于脸部表情捕捉的 animoji，见图 3-12，从而真正实现了人人定制的表情样式。这个功能可看作是发送信息者的表情的延伸，使得信息的传达具有了犹如过去人们面对面交谈的体验。生动的面部神态变化，传达出除文字内容外更丰富的信息。在 WDCC 大会上，苹果再一次升级了 animoji，推出自

定义表情系统，命名 Memoji。它和 Mii 有点类似，可以选择不同的发型或配件，并且选择颜色，产生出几乎无限的组合。

图 3-12 animoji 表情
资料来源：苹果公司官网

3.3 传统符号的改进

"从笔尖到像素（Pencil to Pixel）"的说法来自于 Monotype 在纽约举办的关于字体科技发展的展览。在屏幕出现之前，字体的设计与呈现都是在纸面上完成的，并不存在分辨率的问题。像素（pixel）是计算机图像最小的完整采样。一般来讲屏幕的像素是有限的，这一特征使得屏幕作为文字的媒介，并不适宜显示过分细小的字体细节。特别对于屏幕技术发展初期，像素数量非常少，字形的设计受其影响尤其明显。

Gerrit Noordzij 曾形容字体设计是"用预制的字母进行写作"。这一说法指涉的在是早期铅字印刷时代，无论字母还是网格都是由固定的模具铸造的。对于传统字体术语来说，所有的概念都是有据可循的并且拥有对应的物质属性。字号（type size）是根据字模的测量高度来计算的，与其上字母所占的比例大小无关。行距（leading）是指嵌入在两行字母中铅条的高度。而屏幕的特点是没有固定大小，屏幕上所显示的内容是非物质性的、不固定的。这时所有原来相关的字体概念都受到了冲击，包括字体、字号等概念都在原有基础上发生了变化。

3.3.1 基本概念及单位变化

在印刷字体系统中字号是以派卡（pica）和磅（pointpt）为单位。1886 年，美国铸字协会以派卡和磅为标志，每派卡分成 12 等分为 1 磅，正式确立英美印刷字号标准，即 1 英寸 = 6 派卡，1 派卡 =12 磅，1 英寸 = 72 磅。在此之后，磅这一单位成了印刷业和设计业使用最普遍的字号计算方式，其特点是大小固定一目了然，见图 3-13。

图 3-13　传统字体大小单位，其中第 3 行为 1 派卡大小，即 12 磅
资料来源：https://en.wikipedia.org/wiki/Traditional_point-size_names

然而伴随着屏幕的出现，磅（point/pt）这一标准逐渐被像素（pixel/px）这一单位所取代，像素是屏幕上显示的最小单位，用于网页设计，直观方便。很早之前，像素就被用作网页设计的单位，原因就是它本身固有的精密度和准确度。一旦为字体赋予具体的像素值，就能在所有设备以及浏览器中保持相同的大小。虽然这种方法提供了非常精确的大小控制，但它却与后来网页和界面系统所需要的弹性和响应式相违背。

所以在此之后，固定的字号数值概念被比值概念所取代，字号的单位不再是描述一个固定的大小，而是确立一种关系。例如单位 em（Font Size of the Element）是指相对于父元素的字体大小来定义 font-size 的值。举个例子，如果创建一个包含 font-size 值为 16px 的文本，那么 1em 就代表 16px，2em 就等于 32px，依此类推。em 在所有浏览器中是可变化的，不需要为每一个元素设置值，因为 CSS 具有继承特性，也就是"层叠"。

同样，另一字号单位 rem（Font Size of the Root Element）是指相对于根元素的字体大小的单位。rem 跟 em 很相似，不同的是，rem 只定义"父"元素的尺寸。除此之外，屏幕字号还可以用百分比 % 的方式来计算，类似 em 单位，百分比也是可变化、可被继承的。理论上，两者没有很大的区别，都是计算单位。而具体使用哪一种单位来进行设计需要根据实际情况来定，当然在同一设计中不会出现既使用 em 又使用百分比的情况。屏幕字体单位对比如表 3-1 所示。

表 3-1　屏幕字体单位对比

point（pt）	pixle（px）	em	rem	percent（%）
固定大小单位，是一个标准的长度单位，1pt=1/72 英寸	是固定大小的单元，屏幕上显示的最小单位，用于网页设计，直观方便	是以百分比为基础的、可伸缩的单位，常用于网页文档媒体设计，1em=100%	rem 同 em 一样皆为相对字体大小单位，不同的是 rem 相对的是 HTML 根元素	此百分比单位类似前面的 em，如 12 pt = 100%，那么 6 pt 就是 50%

资料来源：网络资源整合

3.3.2　字体格式变化

在数字化时代，屏幕载体的多样性与可变性要求字体设计需要适应不同平台，而其中分辨率的变化毫无疑问成为设计和选择字体首要考虑的问题。为了应对这一变化，字体设计格式一直都在尝试寻找最合适的方式对字形进行渲染，共经历了点阵字体、轮廓字体、笔画字体三个历史性的阶段。

3.3.2.1　点阵字体阶段

点阵字体（Dot Matrix Font，也叫 Bitmap Font）的是早期计算机操作系统中普遍使用的显示方式，每个字体信息都用一组二维像素表示，点阵字体也因此被称为位图字体，见图 3-14。点阵字体的位图特性使得其在放大后会出现明显的马赛克锯齿，因而仅能在规定的字号下清晰显示，每一个字号都须专门单独设计。当今大部分没有位图数据的字体还是以矢量图方式显示，仅个别固定小字号的字体采用点阵字体。

图 3-14　点阵字体
资料来源：笔者自绘

3.3.2.2 轮廓字体阶段

点阵位图方式无法在特大尺寸的字体上使用，为此必须想出用矢量摘要的方式存储字体的办法。轮廓字体（Outline Font 或 Vector Font）的字形是通过数学曲线来进行描述的，其信息包含了字形边界上的关键点位置以及连线的导数据等，渲染引擎通过读取这些矢量信息来进行渲染。轮廓字体的优点是字体尺寸可以任意缩放而不变形、变色。轮廓字体主要包括 TrueType、OpenType 等几类，见图 3-15。

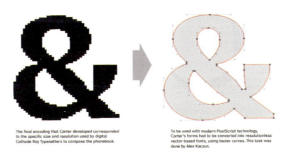

图 3-15　点阵字体到轮廓字体
资料来源：https://www.nicksherman.com/

3.3.2.3 笔画字体阶段

笔画字体（Stroke-Based Font）字形的轮廓由分离的笔画顶点和笔画外形（Profile）定义，见图 3-16。对于笔画字体来说，同样的笔画可以用不同的笔触进行描写，进而形成不同的视觉造型，不需要像轮廓

字体一样去改变每个轮廓的锚点。它优于轮廓字体之处在于减少了定义字形的顶点数，允许同一组顶点生成不同的字体（不同粗细、不同大小或不同衬线规则），所以节省空间。对于字体开发者，编辑笔画要比编辑轮廓容易而且不易出错。笔画系统也允许改变字形比例而不修改基本字形的笔画粗细。笔画字体用于嵌入式设备在东亚有很大的市场，但这项技术不只用于表意字符。商业开发者包括 Agfa Monotype（iType）、Type Solutions Inc（拥有 Bitstream Inc.）、Font Fusion（FFS）、Fontworks（Gaiji Master）以及台湾文鼎科技都独立开发出了笔画字体和字体引擎。尽管 Monotype 和 Bitstream 都曾声称东亚字符集使用笔画字体显示系统可以极大地节约空间，但是大部分节省源于构造合成字形，这也是 TrueType 标准的一部分。

图 3-16　笔画字体粗细变化
资料来源：笔者自绘

Noordzij 认为笔画字体最重要的三种参数是平移（Translation）、扩张（Expansion）和转笔（Rotation）。为了更好地表达这三种参数之间的相互关系，他还画出了一个立方体图形，称为 Noordzij 立方体[①]，见图 3-17。

① 谭沛然. 参数化设计与字体战争：从 OpenType 1.8 说起 [EB/OL]. https://thetype.com/2016/09/10968/.

图 3-17 Noordzij 立方体
资料来源：http://letterror.com/

3.3.3 屏幕字体技术平台时间表

1966 年，Ing. Rudolf Hell 博士发明了第一台电子排版机 Digiset。

1979 年，首个轮廓字体软件 IKARUS 出现，可以用数学函数的方式表现各种曲线、折线和直线。

1988 年，次像素（Subpixel）渲染技术由 IBM 发明，使得屏幕可以渲染 1 像素以下的线条。每个 LCD 屏幕上的像素都由一个红、一个绿和一个蓝的次像素构成。

1992 年，MOSAIC 浏览器诞生，图像和文字可以第一次同时呈现在计算机显示器上。字体不再单独出现，而是像在纸面上一样与图片肩并肩在一起。

1996 年，微软发起了一个网页核心字体（Web Core Fonts）的计划，定义了一套基础字体集以供网页显示之用。虽然该计划已于 2002 年终止，微软官方网站已不再提供下载，但由于其软件用户授权合约（EULA）允许自由散布该字体集，只要散布者保持该字体集的原始形态，不做任何修改，并且不转做商业用途（包含附赠形式），因此迄今仍然能在一些网站上下载得到。

1996 年，层叠样式表（Cascading Style Sheets，CSS）出现，也可称为级联样式表、串接样式表等。至此屏幕字体的字形与字体特性可以

分开编辑，用户可以通过字号、字重等属性来控制这个字体家族的字形。

1998 年，@Font-face 出现，在 @Font-face 网络字体技术之前，浏览器显示网页上的文字，只能使用计算机里已经安装的几款字体。而且每个人的计算机里安装的字体是因人而异的。

2009 年，具有更加丰富选择性的 Typekit 和 Google 云端字体数据库出现了。其中 Typekit 是一项订阅服务，可让使用者访问庞大的字体库，以供在桌面应用程序和网站中使用。

2015 年，TYPO Berlin 展会中 Peter Bilak 发表了一项新的字体服务 Fontstand。过去字体以产品的形态来贩售，因为字体设计的过程耗功费时，所以在定价上也相对昂贵，而且不管是使用一次或是使用一百次，使用者付出的金额都相同。如此昂贵的价格也造成盗版猖獗的情形。但在现代，字体不该单单只视为产品，而应该是一项服务，所以 Fontstand 以租赁的方式来改变字体贩售的形态，安装了 Fontstand 的软件之后，即可每月以字体原售价十分之一的金额作为租金，通过云端将字体载入系统之中，另外软件也提供了一个小时的免费试用模式。

3.3.4　屏幕字体格式时间表

Postscript 是 20 世纪 80 年代早期由 Adobe 公司开发的页面描述语言，它将页面上的图像和文字用数学公式的方法描述，最后通过 Postscript 解释器（Interpreter）翻译成所需要的输出。其特点是可以使用三次曲线的方式来描述字形轮廓，具有字库信息少、输出速度快等特点。Postscript 字体必须同时包含两个文件：一个用于屏幕显示的点阵字体文件和一个用于印刷的轮廓字体文件，且仅支持 Windows 系统。

TrueType 是一款于 20 世纪 80 年代后期由苹果公司及微软公司共同制定的字体格式，与其他早期的字库格式如点阵、矢量字库等不同，它采用二次曲线来描述字形轮廓，因此字库信息小，字形可随意缩放、变形（旋转、倾斜、弯曲）而不失真。

OpenType 最初发表于 1996 年，并在 2000 年之后出现大量字体。OpenType 是一种可缩放的计算机字体类型，由微软公司与 Adobe 公司

联合开发，作为 TrueType 的替代品。它源于微软公司的 TrueType Open 字体。OpenType 包括了 Adobe CID-Keyed Font 技术。

Web 开放字体格式（Web Open Font Format，WOFF）是一种网页所采用的字体格式标准。该字体格式出现于 2009 年，但真正普及是在十年后。该字体格式能够有效利用压缩来减少文件大小，不包含加密也不受数字著作权管理限制。在 2010 年 Mozilla 基金会、Opera 软件公司和微软提交 WOFF 格式之后，如今的 WOFF 已经是绝大部分网页所运用的主要字体格式。

第 4 章
信息载体：屏幕媒介的选择

4.1 屏幕及其文化隐喻

人们等待电梯时因为电梯口播放广告的屏幕而显得没那么无聊；由巨型屏幕组成的纽约时代广场，每年吸引着数百万的游客在那里拍照留念；足球比赛、NBA 赛事被转换为实时屏幕上显示的画面……设计前所未有地成了一种摆弄屏幕像素的行为。如今屏幕自身也成了一种社会景观，大多数人们讨论的话题是围绕屏幕之上的内容，屏幕自身的神话、历史及哲学则鲜有论及[①]。

玻璃简单的透明属性，和不透明表面的反射属性相对，使玻璃这种平平常常的技术具有深刻的启迪意义。在这一点上，玻璃的作用和原子加速器是一样的。更加先进的技术，例如玻璃做的计算机显示屏，也能够告诉人们许多信息。玻璃背后涂上水银就成了镜子。于是，镜子是玻

① Rock M, Elliman P. Designed Screens: a Compendium[EB/OL]. https://2x4.org/ideas/8/designed-screens-a-compendium/.

璃功能的例外。麦克卢汉也抓住了这个平平常常的技术，从中找到理解（或误解）媒介的意义。他说："少年那喀索斯误将自己的水中倒影当成另一个人。他在镜子中的延伸使他麻木[①]。"结果他淹死了。只看水面而不是穿透水面去观察，不仅肤浅，而且危险。这就是这个神话给人的教益[②]。因此，要想理解屏幕文字应该如何设计，必须首先透过屏幕这一媒介的表面看到其背后所影射的文化内涵及特性。

4.1.1 屏幕的定义

"屏幕"一词，在中国古代主要是指屏帐，如"屏风"等也是取其遮蔽和隔离空间之意。"不疑召春条，泣于屏幕间。巫呼之，终不出来"，唐代谷神子所作《博异记》如此描述。同样，在西方"屏幕"（Screen）一词也同时具有屏蔽和保护两层含义。屏幕在被用于挡风、遮蔽、美化之外，也涉及空间分割，使原先相对单一的空间区分出彼此掩映的层次，取得曲折回转的效果。所以说屏幕一词不仅仅是在现代屏幕媒介出现才有的，其背后的文化隐喻早在该词出现之初就有所涉及。在《娱乐至死》一书中作者也提出"媒介即隐喻"的说法[③]，接下来将从几个方面来分析屏幕媒介所包含的文化隐喻特性。

4.1.2 屏幕的二律背反性

二律背反性来源于康德的哲学概念，指对同一对象所形成的两种各自成立但却相互矛盾的理论的现象。屏幕正是这样一种充满二律背反性与多样性的媒介。从现象学角度来说，屏幕的构成材料是物质性的；而本体论意义上屏幕又是非物质的，它带领观者通向所谓的"信息空间"；就视觉效果而言，屏幕既反光又透明，既可停留在表面又可深入其背后的信息空间[④]。

① 马歇尔·麦克卢汉. 理解媒介 [M]. 何道宽，译. 南京：译林出版社，2011:213,51.
② 保罗·莱文森. 数字麦克卢汉 [M]. 何道宽，译. 北京：北京师范大学出版社，2001.
③ 尼尔·波兹曼. 娱乐至死 [M]. 章艳，译. 桂林：广西师范大学出版社，2011.
④ 黄鸣奋. 屏幕美学：从过去到未来 [J]. 学术月刊，2012, 44(7): 21-24.

4.1.3 遮蔽性隐喻

现代物质性的屏幕出现离不开玻璃的发明，其雏形便是橱窗。橱窗的特点是会不停更换，使人产生不停观察新景观的愿望，从而创造了观察者（Spectator）这一特殊人群[①]。他们被一种由玻璃构成的美所吸引。城市屏幕给人们带来了一种文化，就是期望看到不断变化的景观。而后伴随着电的发明，人们可以创造光，在夜晚创造出另一个世界。在夜晚，这种由连续橱窗组成的景观，有一种电影图像似的质感，形成一个接一个的发光图像。建筑在这些光线面前慢慢消失，观察者们"持续兴奋与期待变化"的目光发展成为一种由屏幕构成的建筑城市景观。

在屏幕景观所构成的日常生活中，所见到的往往只是屏幕一面，如同街边的广告牌一样，看到的都是其上描绘美好事物的宣传画面，却永远察觉不到其背后所覆盖住的内容。屏幕后面到底藏了什么？现在的电视屏幕为什么越做越薄，甚至没有边框？是否屏幕的厚度与谎言的真实程度之间存在着某种联系？图 4-1 是 1985 年英国反乌托邦科幻电影《妙想天开》中的场景截图，在火车轨道两边的广告牌上描绘的是美好的生活与商品，而其之后则掩盖着一片荒芜的景象。

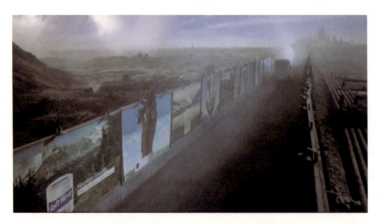

图 4-1　电影《妙想天开》（*Brazil*）截图，导演 Terry Gilliam
资料来源：电影《妙想天开》截图

① Rock M, Elliman, P. Designed Screens: a Compendium[EB/OL]. https://2x4.org/ideas/8/designed-screens-a-compendium/.

4.1.4 权威性隐喻

屏幕权威性隐喻主要体现在以下两个方面:

首先是观影体验的仪式性。将媒介仪式与其他社会活动在理论和实践两个层面上予以隔绝,以彰显仪式的特殊性。相信每一位去电影院体验过 IMAX 全景屏幕的观众都能有所体会,亮光及其超大的尺寸给予屏幕一种超自然的力量(Super Natural Power),让观众所有的注意力都集中在了荧幕之上,也难怪有人将其比喻为"现代的教堂",所有人在其中都要得到它的洗礼。同时,让所有人坐在一个地方看一个东西的行为,本身就包含一种控制的意味。

其次是屏幕内容的权威性。以电视媒介为例,电视媒介内容主要有两种类型,一种是将电视作为一种传播手段,对那些古已有之的大型庆典仪式进行真实再现与传播,如奥运会、竞选等;另一种则是专为电视媒体所创造的仪式性电视节目,如时讯新闻、焦点访谈等。这两类内容都通过电视媒介的权威性,在维护国家完整、使公民适应社会的政治机构、加强领导者地位甚至导致社会政治变化方面显示出强大的影响力。因此,屏幕的力量使得屏幕和领导人的形象常常被结合起来,见图 4-2。

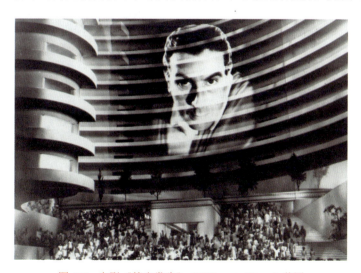

图 4-2 电影《笃定发生》(*Things to Come*)截图
资料来源:https://www.moma.org/explore/inside_out/

4.1.5 复数性隐喻

多屏幕包括多个屏幕并置，以及屏幕中的多个屏幕。多屏幕的并置使用最早出现在法国导演 Abel Gance 指导的电影《拿破仑》（1927）中，在最后的镜头中使用了三幅宽屏的方式进行叙事，见图 4-3。1957 年，Charles 和 Ray Eames 夫妇曾受美国政府的邀请设计了在莫斯科举办的"美国一瞥"国家展（Glimpses of the USA, American National Exhibition, Moscow, 1957），同时利用 7 个大屏幕播放介绍美国的影像，见图 4-4，这也是他们第一次在展览设计中利用多屏幕的方式进行展示。Charle 认为这才是我们认识和观看事物本来的方式，在生活中我们总是同时观看多个事件，经由大脑处理后将它们统一在一起。在此之后，多屏幕的使用在展览设计中得到蓬勃发展。图 4-5 为著名字体设计师、建筑师、包豪斯教师 Herbert Bayer 为展览规划所绘制的"视域图表"，表现了观展者在多维度视野下的观看体验，以及坐在一张椅子上可以看到全世界的隐喻[1]。

图 4-3　电影《拿破仑》多屏幕播放场景
资料来源：https://www.pinterest.com/michelschettert/história-do-cinema

[1] Miller W. Points of View: Herbert Bayer's Exhibition Catalogue for the 1930 Section Allemande[J]. Architectural Histories, 2017, 5(1).

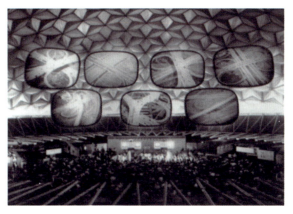

图 4-4　1957 年莫斯科"美国一瞥"国家展博览会多屏系统
资料来源：https://peripersonalspace.wordpress.com

图 4-5　Herbert Bayer 视域图表
资料来源：http://mondo-blogo.blogspot.com/

拥有越多屏幕、越多信息就越强大，屏幕中的屏幕发展极其迅速。在电视台晚间新闻播报中我们常可以看到背景被屏幕所包围，似乎是用来证明信息的权威性与即时性。并且主持人不断地和屏幕里的人进行访谈或连线，这是屏幕中的人与屏幕中的屏幕进行互动。伴随着个人计算机的出现，"屏中屏"成为人们每天都要接触的景象。20 世纪 70 年代 Xerox 设计的第一批图形界面个人计算机出现，其首次使用了桌面比拟（Desktop Metaphor）和鼠标驱动的图形用户界面（GUI）技术，见图 4-6。而在此之后，20 世纪 80 年代，苹果也推出了 Apple Lisa 计算机。从 Xerox Star（1980）到 Lisa（1983）再到 Macintosh（1984），人们

在短短五年中逐渐实现了个人计算机从命令行界面向图形界面的突破。由此屏幕阅读也进一步从屏幕转向窗口（Windows）的概念。

图 4-6　Xerox Start 多窗口界面（1980）
资料来源：http://www.digibarn.com/collections/

4.2　屏幕载体发展历史

Le Manovich 指出我们如今生活在"一个屏幕社会"，我们的各种行为都被屏幕所笼罩。屏幕已经成为最重要的接收、消费、创造和编辑信息的手段。如今屏幕几乎已经成了所有内容的媒介载体，是人们获取信息的首要媒介。屏幕无处不在，飞机的椅背上、建筑的表皮、人们的口袋里、书桌上充斥着各种各样的屏幕，这些屏幕尺寸大小不一，但已将我们的生活包围。如果统计一下大家阅读屏幕的时间的话，会发现是一个惊人的数字。Kevin Kelly 在演讲中说道："人们现在对屏幕的关注超过了对其他所有纸媒的关注。媒体已经从过去的印刷媒介转移到屏幕媒介，从文字转移到视觉为主导的屏幕。不同于以前充满逻辑、准确、固定、权威及稳定的印刷世界，当今的社会正经历着一个流动、逃离、不停变化的动态图像世界"[1]。

Lev Manovich 的屏幕谱系学为我们提供了关于屏幕字体应用环境

[1]　Manovich L. The Language of New Media[M]. The MIT Press, 2002.

的基础知识。他指出在屏幕的发展先后经历了"经典屏幕（Classical Screen）、动态屏幕（Dynamic Screen）、实时屏幕（Real Time Screen）"三个阶段（Manovich，2002）[1]。而后，Anne Friedberg 在她的著作《虚拟屏幕：从阿尔贝蒂到微软》中又拓展了 Manovich 的屏幕类型，增加了第四个发展阶段即增强空间（Augmented Space）[2]。下文将逐一介绍屏幕发展的这四大阶段，从而去发掘屏幕的哪些属性对字体设计及本文的研究有影响。

4.2.1 经典屏幕

从绘画到影院，现代视觉文化一直存在一个有趣的现象：有另一个虚拟空间存在，另一个被框住、脱离于日常空间的三维世界。这个框将两个截然不同而又共生的空间隔开。这一现象从普遍意义上定义了什么是屏幕，即经典屏幕。经典屏幕是一个矩形的平面，有如一面通往另一个空间的窗户。经典屏幕不但描述了文艺复兴的绘画作品（如 Alberti 所言），也描述了现代计算机屏幕。在 1435 年讨论绘画与透视的著作《图像论》（De picture）中，Leon Battista Alberti 提出了"将画框看成是一扇打开的窗户"的著名论断，见图 4-7，影响了后来支配西方视觉机制长达数百年的单点固定透视原则。

图 4-7　理解透视，版画，阿尔伯特·丢勒，1538
资料来源：《虚拟屏幕：从阿尔贝蒂到微软》，p125

[1] Manovich L. Generation Flash[EB/OL]. http://manovich.net/index.php/projects/generation-flash.
[2] Friedberg A. The Virtual Window: From Alberti to Microsoft[M]. The MIT Press, 2006.

15世纪的绘画、电影屏幕和如今的计算机屏幕,五个世纪以来甚至连比例范式都没有变过。这也就不奇怪如今计算机屏幕的水平显示依然被称作"风景模式(Landscape Mode)",而垂直显示被称作"人像模式(Portrait Mode)"。而经典屏幕中的字体设计主要包括传统的海报及封面设计等。这些设计主要将字体作为 Alberti 所说的被画框框住的图像的附属信息。

4.2.2 动态屏幕

动态屏幕大约出现在一个世纪之前,除了拥有所有经典屏幕所具有的特性之外,其呈现的图像可以随着时间而变化,包括电影屏幕、电视、录像视频等。其"视觉机制"强调完全沉浸于幻觉中,要求观者停止对于其真实性的怀疑。观者将注意力集中在他们在屏幕中所见,而且所有图像都是全屏的。Manovich 指出动态屏幕的呈现方式是带有侵略性的,恨不得将屏幕之外的一切都剔除、过滤、屏蔽。动态屏幕上的字体以电影片头的动态字体、开场动画、电视及在线广告、宣传短片等形式呈现。

4.2.3 实时屏幕

实时屏幕具有经典屏幕及动态屏幕的一些特性,但与它们有彻底的不同。首先,它能一次同时展示多个重叠图像或窗口,而观者也需要同时将注意力集中到不同的图像上,不同部分有可能展示的是不同时间点的图像。其次,图像是实时变化的,使用者可以通过操作去控制想要获得的图像,以及如何观察。而这些特性也是如今图形用户界面设计的基本原则。

Manovich 指出图形用户界面设计完全打破了以往经典屏幕和动态屏幕的"视觉机制",将被动的媒介消费与主动的媒介生产者结合,将观者与用户混合。在实时屏幕上,观者与用户的活动包括选择与编辑、阅读与观看,以及创作与发布。因此,图形用户界面设计对于实时屏幕上观者和用户的体验是至关重要的。

实时屏幕上的字体设计包含各类计算机(台式、笔记本、平板、移

动设备等）屏幕上各种文本材料有关的生成、编辑及呈现工作。在此屏幕环境中，字体设计涉及的领域包括用户界面设计、信息视觉化设计、电子书设计、App 以及各类交互字体设计等。

4.2.4 增强空间

Friedberg 在她的著作《虚拟屏幕：从阿尔贝蒂到微软》中将屏幕的定义拓展到了三维空间[①]。她将屏幕视为建筑，是一种透过电影、电视和计算机等"虚拟屏幕"对于物理建筑空间的延伸。她提出了"景观建筑（Architecture of Spectatorship）"的现象，意指观者/用户始终处于一种矛盾体系之中：活动的（图像）和静止的（观者）；物质的（屏幕所处的空间：办公室、剧院、家）和非物质的（屏幕图像）。这一定义与生活环境中屏幕日益增长的趋势相吻合。如今，家家户户的客厅的墙面上都挂着电视，像过去悬挂的绘画，它们在人们的生活中创造了一面交互娱乐的信息窗口，打开了一个新的空间。同样，在城市街道中随处可见的巨大荧幕招牌，已然成了城市建筑环境的一部分。

Manovich 也意识到了屏幕对于环境建筑的重要性，并将其称为增强空间（Augmented Space），即在实体空间上覆盖了一个虚拟信息层。常用的手法是增强现实（Augmented Reality，AR），它运用 3D 成像等技术将真实世界信息与虚拟世界信息"无缝"集成。如今各大科技公司已经尝试将其应用到人们生活的各个领域，如 Google、微软、Magic Leap 等，最新的苹果手机也加入了对于 AR 内容的支持，具体涉及增强现实导航指引、游戏、直播甚至是对于现实环境中的文字虚拟翻译等。

最近一项 MIT 的研究表明，所有物品的表皮都能投射交互图像，生活中的每一件物品都可以编入程序并为我们服务，这也是物联网时代的终极目标。MIT"流体界面实验室"进行了三年的研究并创建了 Reality Editor 2，致力于解决这些问题，见图 4-8。这个增强现实应用能让你动动手指就把周围的智能物品连接起来，形成一个智能网络。而这也再一次

① Friedberg A.The Virtual Window: From Alberti to Microsoft[M]. The MIT Press, 2006.

验证了未来屏幕将不拘泥于以物件的形式出现，而可能作为一种环境而存在。

图 4-8　MIT 研发的增强现实应用界面

资料来源：https://www.wired.com/2015/12/mits-reality-editor-app-lets-you-reprogram-the-world-with-augmented-reality/

而与此相关的字体实践还刚刚处于起步阶段，处理增强空间中的设计体验是一项非常复杂的工作。该领域的字体设计师通常需要和建筑师、环境设计师、工程师及编程师合作。就本书的研究领域而言，屏幕字体空间及环境应用主要涉及各种类型的电子招牌、装置，如博物馆、零售店的展示设计或实验艺术作品以及增强现实操作界面的设计。

关于屏幕的技术细节还有很多，各种屏幕有不同的参数，本书将主要围绕动态与实时屏幕上字体的运用，而不具体讨论某一特定技术，如果展开去分析不同屏幕技术细节及其各种产品分支将大大超出本书所能承载的信息，也不是本书的意图所在。本书对于屏幕媒介的分析旨在指出屏幕技术历史发展过程中的重大变化节点，以便在此坐标基础上安放字体设计的研究位置。笔者绘制了图 4-9，其目的是让读者首先对字体所在的运用环境类型有大致的了解，其次对字体显示技术的重要发展节点有一个清晰的了解，最后了解每种屏幕字体背后所对应的屏幕媒介语境。

第 4 章 信息载体：屏幕媒介的选择

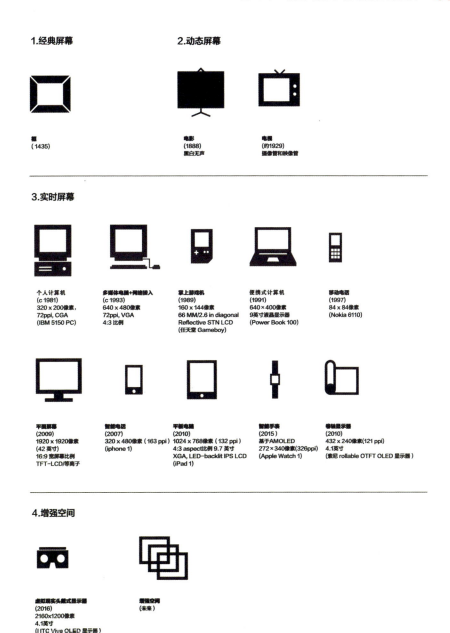

图 4-9 屏幕四大类型发展过程
资料来源：笔者绘制

屏幕四大类型的区分从宏观上对屏幕发展的历史有了一个梳理，但就具体的屏幕发展技术而言，其形式多种多样，经历了从最初的 CRT 到 LCD、LED 等一系列的变化。新的显示技术改变了传统的文字和图

形呈现的界面,其形式多种多样,具有符合自身技术特点的显示原理。在此,笔者大致梳理了屏幕类型发展历史,见表4-1。

表4-1 屏幕类型发展历史

时间	屏幕类型	简介
1897年	CRT(阴极射线管)显示屏的诞生	获得诺贝尔奖的物理学家兼发明家卡尔·费迪南德·布朗创建了第一个CRT(阴极射线管),它由一个真空管组成,可以通过电子束照射磷光表面产生图像。该技术用于早期电视机和计算机显示器上
1925年	电视发明的萌芽	第一个半机械式模拟电视系统是1925年10月2日John Logie Baird在伦敦的一次实验中"扫描"出木偶的图像,这被看作是电视诞生的标志,他被称作"电视之父"
1936年	3D电影实验	利用双镜头摄影机和偏振片可以造出具有立体效果的影片,但此技术有不少限制
1952年	曲形荧幕	Cinerama被公布为少数电影院中的第一个弧形电视屏幕。该技术基于人类视觉背后的科学,并成为人们长途跋涉前往观光的旅游景点。弯曲屏幕的趋势在半个多世纪内不会冲击消费电视市场
1953年	彩色电视	电视开始融入色彩,第一次编码亮度和色度。由1954年开始,国家广播公司(NBC)开设全球第一家开播彩色电视节目的电视台
1957年	机械翻转点阵屏	英文叫Flip-disc display。机械翻转点阵屏原理很简单,每个像素单元是一个能两面翻转的小圆盘,一面开一面关,开即为显示状态
1961—1962年	LED(发光二极管)	1961年,Robert Biard和Gary Pittman为德州仪器(TI)发明了一款红外LED(发光二极管),这也是第一款LED。早期只能够发出低亮度的红光
1964年	单色LCD(液晶显示器)和等离子	LCD技术使得平板电视成为可能。然而,等离子电视并没有得到广泛的成功(或可能),直到数年后数字技术出现
1965年	触摸屏技术发明	EA Johnson开发了被认为是世界上第一个"触摸屏"的技术。起初,它被用于空中交通管制,但在1995年左右的某个时候,它成为ATM和票务亭所用屏幕的前身
1967年	IMAX诞生	第一台IMAX屏幕是在加拿大蒙特利尔制作的多屏幕电影装置,它能同时将9台电影放映机同步在一起
20世纪60与70年代	高清电视的起点	1964年日本广播公司(NHK)在东京奥运会后开始尝试高清电视。1974年,松下公司设计出了一个电视原型

第 4 章　信息载体：屏幕媒介的选择

续表

时间	屏幕类型	简介
1984 年	第一台 Mac	第一台 Mac 进入消费市场，配备了 9 英寸单色 512×342 像素的显示器
1987 年	OLED（有机发光二极管）发明	伊士曼柯达研究人员发明了 OLED（有机发光二极管）技术；化学家 Ching W. Tang 和 Steven Van Slyke 是主要发明人
1992 年	触摸屏发明	IBM、微软、苹果、惠普和雅达利等都是让触摸屏在这个时代成为主流的科技公司之一。1992 年，IBM 的 Simon 是第一部带触摸屏的手机
20 世纪 90 年代初	全彩等离子显示器	技术品牌在 20 世纪 80 年代和 90 年代推出新型和改进型号，等离子显示器的分辨率不断提高。等离子技术持续发展到 2000 年，特别是大尺寸屏幕（40 英寸及以上），直到它们最终被 LCD 超越
1995 年	超大尺度 LED	当时世界上最大的 LED 显示屏 Fremont Street Experience 在拉斯维加斯展出。它的长度超过 1500 英尺，高达 90 英尺
2004 年	电子纸	虽然电子纸技术实际上是在 20 世纪 70 年代开创的，但它受到欢迎是在电子阅读器和其他设备中。电子纸是便携式的，可重复使用，可以"擦除"或"重写"数千次
2007 年	液晶显示屏超越等离子	2007 年左右，由于液晶电视尺寸大、成本低，因此超过了等离子电视的普及程度。LED 技术也在不断改进，LED 背光液晶电视普遍出现。OLED 技术也在不断改进，并且可以在没有背光的情况下工作
2007 年	触摸屏普及	2007 年的 iPhone 是一款专门使用触摸屏的获得商业成功的智能手机。触摸屏逐渐成为移动设备的行业标准
2009 年	AMOLED（有源矩阵有机发光二极体）	AMOLED（有源矩阵有机发光二极体）可提高 OLED 屏幕的分辨率和质量。今天，AMOLED 的版本包括 Super AMOLED、HD Super AMOLED、Super AMOLED Advanced 等，通常根据科技公司的营销条款而有所不同
2010 年	视网膜显示器首次亮相	苹果公司于 2010 年首次推出其产品 iPhone 4 和后来的 Retina HD 显示器。这个术语本质上意味着屏幕的分辨率非常高，人眼根本不能确定任何像素化。视网膜显示器专用于 iPad、iPhone、iPod、Mac 和 Mac Book
2010 年	3D 主流复苏	由于诸如替代帧排序（用于家中 3D 观看的电池供电眼镜）和自动立体技术（不需要眼镜的 3D）等技术的改进，3D 在电影院和家中变得流行

续表

时间	屏幕类型	简介
2014年	曲面屏幕普及	曲面屏幕不仅可以应用于电视显示中，还可以应用在诸如手机、显示器等媒介上
2014年	4K普及	4K是CES 2014的流行词，4K也被称为4K2K，意味着设备的水平分辨率至少为4000像素
2014年	VR普及	Oculus设备亲民的价格使得VR向大众视野走近了一步。2014年Google发布了Google Card Board，三星发布Gear VR，苹果也加入了VR大军

这些屏幕显示技术的变化也带来了不同的渲染技术，而这些技术也直接影响到了第1章中所提到的字体符号形式上的变化。要在不同的环境下仍然能够清晰地显示文字信息，需要文字的渲染。关于屏幕文字的渲染技术大致有反锯齿、字体平滑技术（Anti－Alias）、字体微调技术（Hinting）等[①]。在之后的章节将会着重分析这些技术对于字体识别性的影响。

在古希腊和罗马时代，戏剧观众与舞台之间有明显的距离；后来伴随电影的出现，拉近了表演的空间；之后的广播电视发展了这一过程，在缩短距离的同时给予观众对于电视节目的控制权；如今虚拟现实的穿戴设备几乎消除了人与屏幕之间的距离，创造了从上、下、左、右、前、后六个方向环绕与感知审美对象的条件，为人们带来沉浸式的观看体验。

通过对屏幕显示技术的研究可以发现，技术往往在不断地变化，刚开始可能非常昂贵不被大家所接受的技术，也会随着时间的推移以大家普遍能接受的价格进入市场。屏幕分辨率的不断提高、显示规格的不断改变，也为字体设计带来了新的问题和可能性。但在这些变化之中，屏幕媒介作为一类特殊的媒介载体，也会有其独立于技术发展之外保持不变的一些属性与特点。

4.3 屏幕与印刷载体对比

字体设计的传统一直根植于半个世纪以来的印刷媒介中，仅仅在20世纪才开始出现在屏幕上。挑战在于字体设计如何重新进行知识结构的

① 胡中平. 屏幕字体初探[D]. 长沙：湖南师范大学，2011: 19.

调整以适应图像传播为基础的屏幕载体。接下来将通过几方面的对比来分析字体与屏幕之间的关系。

4.3.1 规格

规格在此语境下指的是屏幕的物理属性，包括大小、方向和种类，其中大小尺寸和比例是影响字体设计关键因素。虽然可以将印刷载体与屏幕的尺度进行类比，如广告牌与电影院荧幕、明信片与手机屏幕、杂志与计算机屏幕等。但是纸张的大小尺寸和比例有几乎无限多种可能，而屏幕的大小多样性受到生产技术和成本的限制，相对来说比较有限，且一般都是 4：3 或 16：9 的比例。屏幕字体的设计师需要在预先选定的载体平台和屏幕尺寸下进行设计。

在印刷载体中，单页的内容在单页纸面上展示，额外的内容则通过不断添加纸张数量来实现。一本书的大小和体量暗视了该书所包含的信息量。然而在屏幕载体中，所有的内容都是通过同一块屏幕展示出来。那么就需要通过设计一个机制或界面来解决如何在屏幕上展示大量文字图片信息的方式。这同时会引进一些必要的新操作方式，例如滑动、放大或缩小、窗口重叠等。Scott McCloud 将这一现象称为"无限页面"，见图 4-10，并指出任何屏幕设备不只有一扇窗口，读者透过其中观察的是一个更大的世界。

图 4-10　无限页面示意图
资料来源：https://alistapart.com

所以屏幕载体与印刷载体格式最重要的区别就在于与人进行交互的界面。对于印刷媒介，从平板石画到卷轴再到古抄本，一直以来界面的操作方式都没有太大的变化。尽管尺度和纸张会有差别，但印刷界面的标准是相对固定的。我们从小就学习了如何去操作这套系统，所以当拿到任何一本书籍的时候都可以毫不费力地去阅读里面的文字信息。

相反，根据之前 Manovich 提出的屏幕类型，屏幕载体的界面在发展过程中发生了翻天覆地的变化：从在动态屏幕上观察单一的移动图像，到实时屏幕中要同时应付多个活动任务。每一种屏幕（电视、计算机或手机）甚至每一款屏幕产品，都有其不同的界面，所以字体设计师所要考虑的问题也都不尽相同。MIT 的设计师兼教授 David Small 将其称为屏幕字体设计超越印刷媒介设计所必须跨越的"复杂性屏障"[①]。

4.3.2 媒材

印刷载体和屏幕载体所使用的材料有着明显的不同。印刷中运用文字和图像，以及具有质感（例如肌理、厚度、颜色、透明度和体量等）的纸张。屏幕媒体包含文字、图像、声音、动态等，所有这些都可以实时变化及响应。不过印刷与屏幕媒介的关系比这要复杂得多。

在超过五百年的印刷历史中，字体设计的媒材与规律已经发展得相对比较成熟，也有很多相关的理论。然而对于屏幕载体，其字体设计包含大量声音、动态、交互等还在不断发展演变的多媒体素材，其中每一种媒材还都包含有各种的特性与原则。在传统印刷中，二维平面环境中的字体设计知识相对完善，但这些规律不一定适应三维或四维（包含时间维度）的字体设计，以及听觉性或交互式的字体设计。在文章《电子字体：新的视觉语言》中，Jessica Helfand 认为为了充分研究这类新字体，"我们需要从其他不一样的角度，再思考视觉语言"，而如何找到新的角度与体系也是本书的一个研究重点[②]。

① David Small. Rethinking the Book[J]. Computer Science, 1999.
② Helfand J.Electronic Typography: The New Visual Language[J]. Print Magazine, 2001, Nr.48.

4.3.3　构成/编排

对比印刷与屏幕载体上文字的构成或编排方式非常有意义。设计师可以在开始之前选定自己的设计规格。一旦选定，页面的边缘就变成了字体元素的一个舞台。在二维平面中，主要的关注点在页面中元素的大小及其在 x、y 轴上的摆放位置。

像前面提到的一样，如何在一个屏幕上架构起多个文字页面是其与印刷媒介排印不一样的地方之一。屏幕字体设计师需要考虑多元动态化的构成策略，例如动效、层级、滑动、缩放、叠加等。这就好比屏幕上显示的始终是这个大架构的不同瞬间。屏幕的边缘不再是界限，构成的方式已经超出了屏幕的边缘。

屏幕同样还具有一种无法触碰的特质。因为其中的虚拟空间，这就意味着屏幕内容的架构方式可以考虑为是具有 x、y、z 三个轴。时间甚至可以被认为是第四个维度。相比于在二维印刷屏幕中的内容构成或编排方式，屏幕多维空间的情况要复杂得多。

4.3.4　层级与结构

在探讨完构成方式之后，很自然地要对层级进行分析。传统上设计师通过微妙的字重、字号大小以及逻辑线性的排布在印刷媒介中反映信息的层级。而在屏幕上，由于显示技术的限制，过于微妙的字体细节变化无法很快被察觉到，那就有了"超文本"（Hypertext）的出现，它改变了文本的线性排布方式，使得文本可以连接到额外的层级信息中，形成了非线性的结构。

信息架构、导航系统成了屏幕字体中新的设计语调。屏幕字体设计师需要考虑如何设计义本的架构，拆分成不同的部分，并设计好不同的路径可以访问。电子文本的结构就像一个树形图，伴随着读者深入的阅读由核心主干不断分出分支来。

所以信息框架建构的一个重要作用就是让读者知道身处哪里、将去向哪里、如何去以及保证给予他们去到那足够的帮助。除此之外，设计

师还要注意到屏幕文化和印刷文化的不同。在 *Thinking with the Type* 一书中 Ellen Lupton 强调数字阅读者的缺乏耐心来源于用户在阅读时期望的是"高效的"而非思考与理解,"他们期望处于搜索模式而非处理模式"[1]。

对很多人来说,在屏幕上的阅读和在印刷品上的阅读行为完全不一样。由于缺乏翻页过程中对于内容整体物理性的感知,所以屏幕阅读者相对更习惯于钻进细节之中。在 *Wired* 杂志发表的文章"屏幕阅读对比页面阅读"中,Dobbs 指出屏幕的临近感以及数码编辑的便利性如复制、剪切、粘贴,以及各种超链接的干扰,读者与文本之间的距离很难恢复到原来印刷时代及之前那样一种具有"灵韵"的年代[2]。Dobbs 指出屏幕阅读不再可能是"专注"的,因为那可能只是读者在屏幕上同时进行的多个任务之一。所以今天的屏幕字体设计师很多都是从杂志设计中找寻灵感,将文本设计成习惯于浏览的读者所能接受的样貌。

4.3.5 工具

屏幕设计与印刷设计的工具有着巨大的差别,但进入计算机时代之后,两者之间还是有很多重复的地方。表 4-2 是目前主流字体设计师所运用的一些软件,而正是这些工具在塑造今天屏幕字体的设计中扮演了重要的角色。

表 4-2 屏幕字体设计常用软件列表

工具	功能	印刷	屏幕
InDesign	排版及设计	√	√
Microsoft Word	文本编辑	√	√
Illustrator	矢量图形、轮廓编辑	√	√
Photoshop	图像编辑	√	√
After Effects	后期特效、动态等	×	√
Premiere	视频剪辑、声音合成等	×	√

[1] Lupton E.Thinking with Type: A Critical Guide for Designers, Writers, Editors & Students[M]. Princeton Architectuml Press, 2004.
[2] Dobbs D.Is Page Reading Different From Screen Reading[EB/OL]. https://www.wired.com/2010/09/36037/.

续表

工具	功能	印刷	屏幕
Flash	网页视频编排	×	√
Final Cut	后期特效	×	√
Keynote	PPT 排版	×	√
Glyphs	字形设计	√	√
Processing	编程动态、数据生成	×	√
Openframework	编程动态、数据生成	×	√
Sketch	交互架构	×	√
Cinema 4D	3D 制作、建模渲染	×	√

资料来源：笔者绘制

工具影响流程，流程影响思维方式，思维方式影响表现形式。在铅字时代，排版的制作工序是将铅字排好版心，然后再根据版心所占面积来推算页面的大小，见图 4-11。而在屏幕字体设计中，因为 InDesign 等排版软件的流程限制，版面设计必须是先确定开本再来寻找版心的位置，看似差别不大的两个流程，实际决定了两个时代设计师不同的思维方式，见图 4-12，一个是以内容为基础，一个则是以标准页面尺寸为基础。同样，类似工具对于字体形式的影响也体现在文字的字形上，如拉丁大写字母左右笔画粗细不平衡的特点也是来自于平头笔的书写特点，中文宋体字的字角来源于雕刻过程中的收口等。

图 4-11　铅字排好版心，在此基础上确定页面大小
资料来源：Typo17 讲座截图

图 4-12　铅字时代与屏幕时代版面设计逻辑变化
资料来源：笔者绘制

不同的阅读工具同样会对字体设计有不同的要求，包括阅读方式、字号大小、字体选择等，表 4-3 是根据杨柳青老师总结的不同阅读媒介特性所绘制的，反映出了工具对于字体设计和书籍设计的影响。同样是正文字体，在报纸中是 9 号字、在杂志中是 8 号，书籍中是 10 号而电子阅读中则是可调节的，为了适应屏幕本身的特性，电子阅读正文字体会选用无衬线并拥有多级大小变化的兰亭黑与旗黑，书籍报纸等传统印刷媒介则会倾向于类似博雅宋这类衬线字体，见表 4-3。

表 4-3　不同阅读载体字体设计要求对比

媒介 & 阅读	报纸	杂志	书籍	电子阅读
开本	270mm×390mm（8开）	210mm×285mm（大16开）	145mm×210mm（32开）	185mm×241mm（小16开）
重量/g	185	250～2000	450	600
阅读方式	碎片式	片段式	渐进式	交互式
正文字号	9 点	8 点	10 点	交互式
正文字体	报宋 博雅宋	博雅宋 书宋 兰亭黑	书宋 宋三	兰亭黑 旗黑

资料来源：笔者绘制，基于杨柳青文字设计讲义

4.4 屏幕媒介特性总结

综合 4.1、4.2 节从屏幕文化和屏幕技术发展历史的梳理，可以总结出图 4-13 的屏幕媒介特性，而屏幕的这些特性也将影响屏幕字体的设计，从而区分不同的屏幕字体实践。例如互动性的屏幕字体设计强调使用者对于文字阅读的主动参与，而非被动地听或说，这类屏幕字体实践大都集中在互联网、电子书、以文本为基础的游戏等屏幕媒介中。不过对于屏幕字体的分类并不是绝对的，各屏幕领域之间也不是有绝对的分界线，而是相互重叠的，同时拥有以下几种特性：

首先，传统印刷媒介是静止的，屏幕上的内容是不固定的、随时变化的；其次，印刷媒介中的内容是被动地被人们所阅读，伴随着计算机的出现，屏幕上的内容可以与人进行互动，包括鼠标的单击、手指的触摸操控等。

图 4-13　屏幕媒介特性总结
资料来源：笔者绘制

4.4.1　多元性

屏幕媒介是多元的，包括文本、图像、音频、视频、动画等。而如此众多的元素之间又将产生更加多样的组合，带来全新的视觉知觉体验。

多元化的屏幕元素要求设计师不仅熟悉对于静态文字或图片的编辑，还需要熟悉编程、音视频处理及动画制作等方面的技术。相比起传统的媒介，屏幕的多元性所包含的信息和媒体内容更加丰富，复杂性也

大大增加。如何在其中找寻到规律和逻辑联系，知晓每种元素各自的特点及适用情况，是屏幕字体设计师需要重点研究的内容。

4.4.2 互动性

互动性是当代屏幕媒介与传统纸媒最大的区别，也是网络屏幕媒介的本质特征。在用户使用过程中能够实现信息的反馈和回收，对于传统视觉传达领域来说是一种革命性的转变。具体来说屏幕的互动性体现在以下两个方面：

首先，屏幕增强了人与人之间的互动。伴随着互联网的出现，屏幕文化产生复数性以及建立在此基础上的连通性，一个个发光的屏幕将身处异地的人们连接在一起，共同发表观点、相互评价、对话交流。屏幕上的内容影响读者，同时读者又反过来创造更多内容。可穿戴设备、移动屏幕的普及，大大拉近了人与人、人与媒体内容之间的距离。

其次，屏幕让人与机器之间产生了互动。不同于传统屏幕如电影、电视面向观众单向的传播，伴随着计算机的发展，通过新硬件如鼠标、键盘、触控笔、相机、麦克风、远程遥控等配合屏幕一起使用，人们可以在屏幕上完成听、说、读、写、玩、搜索、浏览、学习、娱乐等行为。而随着移动电子设备的出现，使用者可以轻松地将屏幕握于手中，交互所需的所有硬件都集中在这一块小小的屏幕之中。使用者在观看的过程中可以主动通过"操作"选择想要的互动方式，如敲击、触碰、下拉、左右滑动、语音等。再到现今的虚拟现实屏幕阶段，更是直接将操作简化为身体语言。

4.4.3 虚拟性

从物质到非物质（immaterial），虚拟性意味着屏幕所呈现内容脱离了物质世界的限制，可以呈现出无限可能性。相比于传统印刷品设计中对于物质性的限制，如开本、厚度、色彩、重量、印刷工艺等，对于屏幕内容的设计不存在物理性的限制，像前面小节提到的屏幕"画布大小"并不局限于荧幕框的大小，虚拟性使得屏幕画布可以朝着左右、上下、

前后无限延伸。对于色彩的选择也是所见即所得，RGB 色彩本身也无法用物质性的印刷色百分百还原。屏幕不但可以表现 x、y、z 三个维度的立体空间，还可以通过添加时间轴的方式构成四维空间。起初屏幕设计还试图通过模拟众人熟悉的真实物体来降低学习成本、增加亲和感——拟物（Analog）界面，而后发展的平面化设计（Flat Design）风格正是屏幕虚拟性特点的集中体现，纯粹功能性的拟物风格已经不再必要，真正以设计为导向而非以功能为导向的新风格得以诞生。

第 5 章

阅读方式：识读、观赏、适用与游戏

5.1 屏幕阅读方式定位：透视与直视

长期以来我们一直用印刷文字的方式去阅读和理解源于口头修辞（Rhetorical Orality）的古希腊和拉丁经典的文学，从而造成了误读和误译。而当今数码修辞所反映的是一种 Mclunhan 所说的"心灵姿势（The Posture of Mind）"的语言方式，它复兴了古典希腊和西方的口语式的言说语言。最终出现的是一种全新的艺术修辞方式，"不吝啬、不脸红地去使用尽可能的各种表现形式，不论是谁发明创造。这一修辞方式将去除文化的高低、商用或民用、天才或偶然创造、视觉或听觉刺激、图像或文字之分。它使得自我意识重获自由，并在艺术场合控制其程度。作为开始，或许能想到一个新的艺术矩阵（见图 5-1），以双稳定状态（Bi-Stable）代替无意识透明的平衡"。

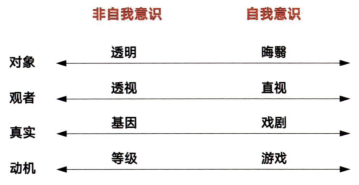

图 5-1 透视与直视的艺术矩阵

资料来源：*The Electronic Word: Democracy,Technology and the Arts*

如果将文字与图像的艺术创作放置到图 5-1 的矩阵之中，可以发现传统文字或图像创作要么落在"对象"轴线最左面一端，为我们创造一扇通向先验世界"真实"的透明的窗口，要么创造一个落在轴线最右侧的纯粹由创造与想象构成的世界。同样观者也可以从轴线的两极来理解作品，要么将对象解读为左端的"真实"存在，要么解读为右端的充满游戏与戏剧性的艺术创作。同时由对象展现出来的现实世界（Reality）可以是建立在人类基因（Biogrammar）之上，如母亲哺乳后代的行为；也可能是自我意识的反应，如在舞台上由女演员演出同一场景，或者是出于两者之间的"普通生活"状态。关于对象创作的动机机制可以是出于等级森严的逻辑关系抑或是出于自发性、无偿的行为，出于简单的身体表达需求：左端的非自我意识所展现的职业精神，右端自我意识的天性表达。

艺术到底是独立于观者的永恒存在，还是一种可以投射到例如杜尚的《蒙娜丽莎》或《小便池》的意识？伟大的艺术到底是自我表达，还是崇高的集体无意识（如中世纪的教堂所体现的那样）？是源自游戏的冲动还是严肃的争论？意义到底是在读者那还是在文字中，抑或在两者之间？在数码媒介与电子屏幕出现之前，人们一直试图以类似的排他性的选择来在此矩阵寻找有关艺术评判标准的定位。然而，当进入电子屏幕阅读时代，并不存在一个绝对固定的状态，我们一会儿进入自我意识，一会儿出来，一会儿"在这"一会儿"在那"，一会儿"透视"一

会儿"直视",见图 5-2,其中"直视"看到的是文字表面的形式,而"透视"阅读的是文字背后的含义。电子媒介的出现让我们意识到这么一个双极稳定的矩阵是多么复杂,其实它是一个动态的而非静态的平衡。屏幕的出现让我们比以往都要更加清晰地意识到这一点,并且可以利用现有的手段去操控这一切,通过如尺度的改变、颜色的转换等,可以发现现实的规律。电子媒介艺术的评判标准如此不稳定,唯有非排他性的矩阵模型才可能是唯一的标准。

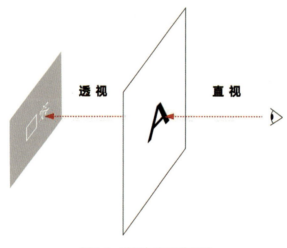

图 5-2　透视与直视说明图
资料来源:笔者绘制

5.1.1　超越透视与直视:互动

如果说 Lanham 提出透视与直视的理论[①]是从观者的角度而言,今天当人们阅读、观看、使用对象时,被观察物不再是被动接受观者的目光,而可能根据观者目光、行为的变化而发生变化。这说明在透视(Looking through)与直视(Looking at)的层次之外,还存在着"互动"(Interaction)这一层次。互动概念受到交互设计(Interaction Design)一词的启发,该词由 Ideo 的创始人 Bill Moggridge 在 1984 年的一次设计会议上提出。

① Lanham R A. The Electronic Word: Democracy, Technology, and the Arts[M]. Chicago:University of Chicago Press,1995.

从 20 世纪开始，文字阅读的相关研究都是将文字看作是一种线性阅读的方式，因此主要的精力都集中在可识别性上，然后当转换为看字体之后，就不再需要按原来的传统阅读方式来进行了。

在《文本字体质量影响因素模型研究》[1]一文中，Gerhard 通过五项田野调查，提出了阅读者（Reader）、观看者（Viewer）、使用者（User）三种关于文本接收者的分类[2]。其中阅读者指的是完全沉浸在阅读的文字内容之中，只要不被打断，读者不会注意到其中字体的字形。而有关此方面的字体研究主要集中在如何通过字体设计增加字体的可读性与识别性。当阅读者开始观看一个文本，文本的形式开始超越内容，占据核心位置。接收者开始解读文本的形式，进而对文本意义的理解产生影响。阅读者不但阅读文字，同时也观看它们的形式，观看一场字体的表演。最后，文本"使用者"一词最初在一些文献[3][4]中都有提及。Lupton 在字体设计语境下提出，"使用者"是将文本的"有用性"放在了其内容之上，例如"点击这去到那"等。Lupton 的判断基于新媒体的使用，特别是交互媒介以及人机交互方面的研究。观众可以积极地控制它，可以与文本互动从而决定如何去阅读它。

"使用者"采用的阅读方式正是一种"互动"的方式，不仅仅使用者注视着文字，文字同时也注视着使用者，文字的内容与形式可以根据使用者的目光而发生变化。

5.1.2　屏幕字体阅读方式四象限：适用、体验、识读、观赏

除了透视目光下对内容的一目了然，以及被形式所遮蔽的内容，还存在着一种阅读者与内容双向沟通的可能，内容不再是固定不变，而是

[1] Gerhard B. A Moving Type Framework[J].10th WSEAS International Conference on Communications[J]. 2006, July 10-12: 595-600.
[2] Bachfischer G, Robertson T, Zmijewska A. A Framework Towards Understanding Influences on the Typograpic Quality of Text[J], IADIS International Conference.
[3] Lupton E. Thinking with Type: A Critical Guide for Designers, Writers, Editors & Students[M]. New York: Princeton Architectuml Press, 2004.
[4] Triggs T. The Newness in the New Typography[M]. New York: Allworth Press, 2002.

不断变化，可以根据使用者的需求而创造新的内容。如果说透视与直视分别对应的是自我意识压抑与自我意识唤醒，双向互动则是一种合作意识的培养。

依据观看方式的不同（透视与直视），以及互动性的差异（单向与双向），构成了屏幕字体阅读方式的象限图。由此将屏幕字体阅读方式划分为双向透视、单向透视、双向直视以及单向直视四个象限。其中包括强调适用性的响应字体、强调游戏性的交互字体、强调识读性的静态字体和强调观赏性的动态字体四个部分，见图5-3。

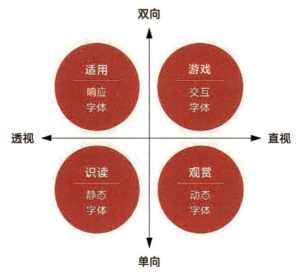

图 5-3　屏幕字体阅读方式四象限
资料来源：笔者绘制

其中静态字体与传统印刷字体的关系最为亲近，两者都是强调文字信息的透明性，以求阅读者能透过字体形式去获取内容本身。然而，屏幕中的静态字体虽然也是单向透视的阅读方式，由于屏幕本身发光、由像素构成等特性，其字体设计要求与基本概念都与传统印刷字体有差别。

与静态字体相对的动态字体是屏幕字体中被现有理论讨论得最多的一类，如果说静态字体是为了传递内容，动态字体很重要的任务就是传递情感与"姿态"，利用屏幕本身的优势，如时间、声音等进行多维度的叙事。虽然其视线更加关注于形式本身，但其观察方式仍然是属于单

向非互动的。

随着互动性的加入，一方面产生了以透视为目的，让使用者更准确、快捷、舒适接收信息的响应字体。这一类屏幕字体强调的是对于不同屏幕尺寸及应用环境的适用，以保证阅读者在不同平台上都有一致的阅读体验。这一类型的字体会根据不同使用环境做出响应，更改字体大小、对齐方式或图文关系。

互动性另一方面带来了交互字体，这一类字体重点强调字体如何促进人机交互，以及如何利用交互方式让使用者拥有更好的、更丰富的阅读和操作体验。相比前面三类字体还是主要和阅读有关，交互字体则更加强调体验性。如果说前面的静态字体强调阅读（Read）、动态字体强调观看（Look）、响应字体强调使用（Use），交互字体则强调的是玩耍（Play），将文字视为一种界面，与文字进行互动、游戏等，带来多元的综合体验。

当然需要说明的是在现实的屏幕字体实践过程中，各象限之间并没有那么清晰的分割界限，象限的切分是为了便于对现象进行理论的探讨，在实际设计过程中象限之间会有很多交叉重叠的内容，例如交互字体中也有动态字体的出现，而具体这些象限所对应的概念范围及规律将在以下几节中进行进一步限定与说明。

5.2　识读：静态字体

首先要明确的是在屏幕字体中没有绝对的"静态"字体，此处所指的静态字体是在屏幕使用过程中相对保持静态且以有效传达信息为目的的文字。这类字体的首要任务是阅读与识别，其动态仅限于简单的翻滚及必要的界面切换刷新，例如 LED 屏幕站牌上的显示字体，见图 5-4，其主要目的是让人们可以清晰准确地接收屏幕所要传达的信息。从字体使用状况可分为内文字体（Text Type）与标题字体（Display Type）两大类，其中内文字体主要功能为阅读，而标题字体则主要是为了展示个性与吸引眼球，让读者去阅读。生活中屏幕静态字体的应用非常广泛，公交站

的电子屏或机场显示飞机起降时刻表的文字都属于这一类。如果说动态字体主要是对于标题字体的设计，那么屏幕静态字体的设计对象则主要是内文字体。相对于静态字体的内敛，动态字体更加富有表现力，外观时尚，关于其内容将在接下来的小节详述。

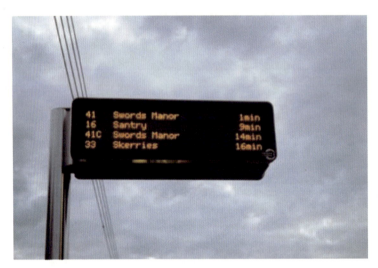

图 5-4　LED 屏幕公交系统时刻表
资料来源：笔者拍摄

为了达到"透视"的效果，屏幕中静态字体的识别性主要体现在两个方面的设计：首先是可识别性（Legibility），其次是可读性（Readability）①，见图 5-5。这两个概念分别对应的是微观上在屏幕阅读中标识字符的能力，以及宏观上对于屏幕文字的阅读体验。那么，对于屏幕静态字体的透视阅读可以从以下两方面着手，一是局部文字的可识别性，二是整体版式的可读性。

图 5-5　可识别性（Legibility）与可读性（Readability）
资料来源：http://pesona.mmu.edu.my/

① Rex Chen. 关于 legibility 和 readability[EB/OL]. https://thetype.com/2010/03/2190/.

5.2.1 可识别性

可识别性（Legibility）指的是在字体设计过程中不同字母形状之间的区分程度，即读者是否可以快速分辨不同字母、避免混淆，这是一个功能性的、针对微观字形设计的概念。可识别性的一个指标是前文中所提到过的"透明性"，即可识别性高的字体不仅可以准确无误地被读者阅读理解，同时又将设计本身隐藏起来，让读者不至于被设计分散注意力。几乎有关字形设计的一切要素都会影响到可识别性，包括笔画结构（例如两种 a 和 g 的写法）、字怀（Counter）、衬线形状、笔画粗细、字号等。

最初字体设计师对于网页字体的大爆发是非常反感的，因为这一现象产生了一系列问题，出现了很多"丑的字体"或者是无法正确显示的字体，例如在 macOS 系统下看似完美的字体在 Windows 系统下就完全是另外一个样子，不同的浏览器和操作系统使得设计和阅读体验都无法得到保证，甚至连最基本的可识别性都无法保证。面对这些问题，屏幕字体从以下两方面提供了解决的方案：一方面是字体渲染技术的不断发展与改进，另一方面则是借助经典字体设计中的规律对字形进行调整以更适合屏幕显示。

5.2.1.1 渲染技术

影响屏幕字体可识别性最重要的一个因素就是分辨率。通常印刷的分辨率可以高达 1000dpi，而目前除了少数配备 Retina 显示器的屏幕，大多数显示器的分辨率还远远达不到这一要求，这也就意味着同样大小的文字，在显示器上只能用很少的点来进行显示，这也是计算机显示器发展初期，字体曲线的问题一直无法得到有效解决的原因。Wim Crowel 受此启发设计了一套完全不包含曲线、仅由水平与垂直两个方向构成的"新字体"（New Alphabet），见图 5-6。从形式上来说，对于无衬线字体刚刚被接受的 20 世纪 60 年代，这一设计是一个巨大的突破与创新，但从功能性或者可识别性上来说，确实不适宜阅读，不过这也不是这一字体的设计初衷。

图 5-6 Wim Crowel，新字体（New Alphabet）样张
资料来源：http://www.idea-mag.com/en/

不同屏幕所对应的不同分辨率意味着字体轮廓的完整性不一样。越高的分辨率就代表着有更多的像素点去构成这一字体。当屏幕显示较小字号的时候，用到的显示像素太少，那么在可识别性上就会有所影响，见图 5-7。正因如此，为了避免显示像素不够而带来的对字形可识别性的影响，在屏幕显示和设计屏幕字体时往往会采用特殊的渲染方式，如抗锯齿（Anti-Aliasing）、字体微调（Hinting）等来提高文字的识别度。

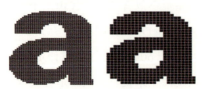

图 5-7 数字字体随着像素的减少分辨率也随之降低
资料来源：笔者自绘

1）抗锯齿技术（Anti-Aliasing）

屏幕字体的理想原型如图 5-8，屏幕显示能够百分百还原出字体的曲线轮廓。然而理想状态的字母并不能和代表屏幕显示像素的灰色的网格一一对应，尤其是曲线的边缘，只占了网格的一部分。这便造成了理想和现实间的差距。因为在屏幕显示中所能控制的最小单元就是像素，那么如何以屏幕显示原理来尽可能地还原文字的真实形状，成为屏幕字体可识别性所需要解决的首要问题。从历史上看，大致有三类渲染方式去实现字体的保真性（Fidelity），分别为黑白渲染、灰度渲染以及次像素渲染。

图 5-8　理想字体

资料来源：https://www.cnblogs.com/

2）黑白渲染（Black-and-White Rendering）

在显示器上，由于分辨率远达不到印刷的分辨率，而点的排布只有两个方向，所以遇到不是直线的情况，就会在边缘产生明显的锯齿，严重影响字体的识别。最初使用 CRT 显示器的年代，解决这一问题的方式是使用黑白点阵字体，无论是 Windows 还是 macOS 都使用了同样的方法。也就是说，完全不用抗锯齿，只需要把系统字体中常用字号（例如 12pt、14pt、16pt）的每个字都专门使用点阵的形式存储。不过缺点也很明显，就是如果显示更大或更小的字体则会产生明显的锯齿或无法辨认。

这时字体渲染技术还处在初级阶段。而该现象在点和像素一一对应的液晶显示器上尤为明显，人们逐渐不能接受这种锯齿严重的文字了。

接着其他更先进的文字的抗锯齿技术开始出现，Windows 和 macOS 系统也都开始使用各自针对液晶屏幕的文字抗锯齿技术。

3）灰度渲染（Grayscale Rendering）

灰度渲染顾名思义就是通过颜色灰度上的变化让字体可以更清晰显示。20 世纪 90 年代中期，人们发明了比黑白渲染更优化的灰度渲染方式，见图 5-9，利用这一技术每个像素的明暗变化都可以受到控制，使得字形边界看起来更加顺滑。字形轮廓边缘上的像素亮度取决于自身被理想形状所覆盖的面积比值。如此字体轮廓看起来更平滑，字体设计的细节也得以再现。字体在屏幕上看起来不仅清晰而且还能体现字体本身特征及风格。人眼和大脑在解读灰色像素中的信息时，将它转换为了形状的轮廓，因此感觉这样渲染后的效果更加接近原始的形状。

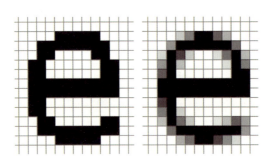

图 5-9　黑白渲染、灰度渲染

资料来源：https://www.cnblogs.com/carriezhao/

4）次像素渲染（Subpixel Rendering）

之所以称为次像素渲染是因为随着 LCD 液晶屏幕的出现，屏幕上每一个点从单独的像素点变为由横向排列的红、绿、蓝三色组成，那么也就是说在 LCD 屏幕中一个像素是由红、绿、蓝三个次像素构成，而每个次像素的开关可以单独进行控制。因为这些次像素很小，以至于人眼无法察觉到它们是一个个独立的颜色点。与单纯的灰度渲染相比，次像素渲染水平方向的分辨率翻了三倍，竖笔的位置及粗细就可表现得更为精确细腻，文本外观也就更为清晰。见图 5-10，左侧字母的边缘由不同色彩的色块构成，可以明显看出屏幕中的三色次像素把字母的边缘分切出了更多的块面，那么显示的效果就会更加圆滑清晰。

图 5-10　次像素渲染

资料来源：https://www.cnblogs.com/carriezhao

5）字体微调技术（Hinting）

在前面提到的字体渲染技术中，可以发现屏幕字体显示处理的关键的一步就是像素化（Rasterizer），然而同一个理想型的像素化方式可以不止有一种，甚至是很多种。例如当一条线位于两个像素格子中间时，该取左边的格子还是右边的格子？如果这方面的控制没有做好，就常常会出现字形的衬线没有对齐，或是小字歪七扭八的情况，见图 5-11。

图 5-11　字体微调技术（Hinting）

资料来源：https://docs.microsoft.com/

因此人们在设计过程中发现如果不对像素化过程加以控制，像素化的字形可能无法被有效识别。字体微调技术应运而生，其方式是在字体里加入额外的信息，以控制像素化时文字轮廓"扭曲"的状态，目的是将文字的轮廓套到像素上，让出来的结果更好看。微调是额外的信息，它的任务是控制渲染处理器该如何处理这些细节的部分，使得矢量字在小字号的时候依然保持较高的识别度。也因此微调是非常费时费力的工

作，使用 TrueType 格式的字体很多，但具有良好微调的字形并不多。拙劣的微调会让字变得难看及难以识别，见图 5-12。

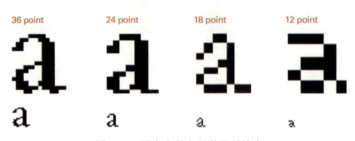

图 5-12　四个字号字母微调后放大
资料来源：www.microsoft.com/typography

5.2.1.2　字形

除去分辨率的差别，屏幕自发光的特性也是其与传统印刷媒介的显著差别，见图 5-13。屏幕的亮度与光的漫反射作用和镜面屏幕的反光作用都与文字的清晰度与可识别性有着直接的关系，特别在屏幕显示小字号的情况下，光的衍射作用很容易干扰对于文字的识别。那么，如何设计字形让其尽可能地避免受到屏幕发光特性以及其他一些包括放大缩小、无边界等特性的影响？有以下几种方法。

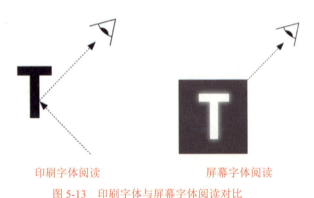

印刷字体阅读　　　　　　　屏幕字体阅读
图 5-13　印刷字体与屏幕字体阅读对比
资料来源：Digital Typography：Keith Chi-hang Tam

1）X 高

首先，将字体 X 高进行适当地增高可以提高屏幕字体的识别性。因为视觉生理上的客观原因，根据阿恩海姆的视知觉原理，人们在对图像进行观察时容易产生认知误差，视错觉会导致所观察物体的大小会受到

周围图形大小的影响①。这种现象同样会出现在字体的设计中，字体的 X 高或中宫（中文字体）的增大可以提高字体主体结构（字面）所占面积的比例大小，而人们识别一个文字最主要的也是识别这一部分，其次这一区域也往往是笔画最为集中的部分，增大的面积可以让笔画之间距离更加均匀，不至于混到一块。利用这种方式，在字号相同的情况下使小字号的字体可以获得更佳的清晰度，从而达到提高屏幕字体可读性的目的，见图 5-14。

图 5-14　字高的增加带来更佳的识别性
资料来源：笔者自绘

2）结构

其次，对字体笔画结构的调整可以为字体带来更好的识别度。所谓结构调整，主要是针对笔画结构进行调节，包括对笔画间的白色空间与笔画之间的关系进行处理。由于屏幕自发光的特性，以及像素数量的有限性，在小字号情况下屏显字体笔画阅读起来容易产生粘连，细节难以清晰显示。在屏幕阅读过程中字符留白空间的分布会受到笔画粗细的影响，因此在设计适用于屏幕显示的字体时，也要注意调整字体的整体结构，例如适当增大字怀（Counter 或 Aperture），像 C、S 等字母。这一点在 macOS 系统字体更新过程中便有所体现，苹果从第一代 iPhone 开始就一直使用 Helvetica 作为 iOS 系统的字体。可是苹果最终还是舍弃了世界上最知名、最受欢迎的 Helvetica 字体，在 iOS 9 之后开始全线使用新开发的 San Francisco 字体。其主要原因也是因为 Helvetica 字体本身并不适合于屏幕上的识别，新改进的 San Francisco 字体在字形上面做了优化以便更适合在屏幕小尺度范围内进行阅读。图 5-15 为 Helvetica Neue 和 San Francisco 字母 C 开口大小对比，适当增大的开口结构有效

① 　胡中平. 屏幕字体初探 [D]. 长沙：湖南师范大学，2011：19.

地增强了字母的可阅读性。当然除了字怀大小的调整，还有其他结构方面的调整可以增加字体的识别度。

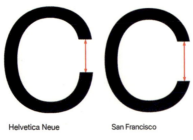

图 5-15　字怀的增加带来识别性的提升

资料来源：笔者绘制

3）笔画

笔画细节对字体识别有重要的作用，不同字体对于笔画的处理方式截然不同，这是字体个性的体现同时也包含着功能性的需要。在屏幕字体设计中，不得不提由 Matthew Carter 专为屏幕所特别设计的两款字体：Verdana 和 Georgia。Verdana 和 Georgia 作为经典的网络字体，为当时的人们提供了为数不多的屏幕字体选择，但是它们都是经过精心设计的，具有灵活性、一致性并且与屏幕相适配。与其他从印刷字体转化为点阵字体以适应屏幕显示的字体相反，这两款字体最初都是点阵字体，而后才随着屏幕技术的发展转化为轮廓字体，所以即便在低分辨率下也具有高保真度。为了增强字母之间的差异性与可识别性，Matthew Carter 对 Verdana 字体的字母笔画进行了重新设计，见图 5-16，对于 1、I、l、i 和 J 这几个常常容易混淆的字母加入特殊的笔画细节以示区分[①]。

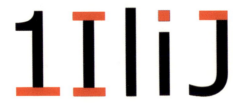

图 5-16　特殊笔画用以引导视线及区分不同字母

资料来源：笔者绘制

① Harris D W. Georgia & Verdana Typefaces Designed For the Screen[EB/OL]. http://www.will-harris.com/verdana-georgia.htm.

提到笔画，不得不提及字体设计中的两大类型：一类是衬线（Serif）字体，另一类则为无衬线（Sans-serif）字体。在历史上一直存在着对于可识别性，衬线与无衬线字体谁更优的讨论（Tinker，1932；Zachrisson，1965；Bernard et al.，2001；Tullis et al.，1995；De Lange et al.，1993；Moriarty & Scheiner，1984；Poulton，1965；Coghill，1980）。总的来说在屏幕出现之前，印刷字体内倾向于使用衬线字体。就像 De Lange 所提到的，衬线在水平方向起到引导视线的作用，可以帮助人们进行水平方向的阅读[①]。

然而随着屏幕的出现，特别是初期分辨率的限制以及发光的特点，衬线并不能很好地被显示出来，尤其在小字号情况下，会对视觉产生干扰，所以一直以来屏幕字体给人的印象大多都是无衬线的，尤其是在中文屏幕字体中，宋体字的使用少之又少。如今，伴随着苹果手机 Retina 等硬件的出现，屏幕分辨率已经得到很大的提升，衬线的显示已不是问题。此时无衬线字体的使用更多是对于用户阅读习惯的妥协或是风格的需要。不过，西文领域早在 2013 年的一份调查就显示，在英文网页字体中内文衬线体的使用已经超过无衬线体，达到 61.5%，见图 5-17。然而纵观今天中文网页及 App 界面，绝大部分还是在使用黑体而非带衬线的宋体字。所以对于如今屏幕字体发展来说，衬线体并不意味着可识别性减弱，反而应该有更多的中文字体公司去开发可用于屏幕显示的宋体字体，如方正公司开发的方正屏显雅宋。

除去衬线与非衬线的争议，在屏幕字体发展历史上为了提高文字的可识别性还有一些罕见且富有争议的方式。就像印刷时代为电话簿所设计的 Bell Centennial 字体，为了尽可能减少油墨晕染的影响，在字母的字形上预留了墨槽，同样的方法也出现在屏幕字体设计中。大约半个世纪之前，CBS 新闻电台为了提高总统竞选期间播报信息的图像质量，找到了工程部对现有系统进行改良。最后的方式是在以 News Gothic Bold 为蓝本的专用字体字角上打上小洞，见图 5-18，虽然手法原始但确实有

① De Lange R W, Esterhuizen H L, Beatty D. Performance Differences Between Times and Helvetica in a Reading Task[J]. Electronic Publishing,1993, 6(3): 241-248.

效地改善了字体显示的问题①。

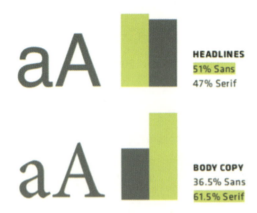

图 5-17　衬线体与非衬线体在网页中的使用比例
资料来源：Type On Screen,Ellen Lupton

图 5-18　由 Rudi Bass 和 CBS 电视工程部所设计的 CBS 打孔字体细节，1967
图片来自：The Journal of Typographic Research,Vol. 1，No. 4,October 1967. Courtesy Tobias Frere-Jones

5.2.1.3　字号

把字号放在最后是因为提到字体的可识别性，大多数人第一个想到的就是字体的大小，然而从上面的论述可以发现除此之外还有很多其他因素同时也影响着字体的识别。

说到字号，人们最想知道的通常是在屏幕上什么字号最适合阅读，很遗憾这并没有一个固定的标准答案，因为即使是同样字号，不同字体的大小也不一样。这是因为在屏幕字体中，字号的大小指的是软件里的

① Constantin J. Typographic Design Patterns and Current Practices[EB/OL]. https://www.smashingmagazine.com/2013/05/typographic-design-patterns-practices-case-study-2013/.

em size 或者说 em box 的设定值，而 em size 是一个相对的数量空间，Open Type 字型通常是 1000，True Type 字型通常是 1024 或 2048，所以字号只是规定了 em 的比值而非实际字体大小，这取决于设计师在字体设计时如何在 1em 的空间内布局。例如同样是 12px 的 Verdana 字体和 12px 的 Arial 字体就不一样，见图 5-19。同样在考虑这个问题的时候，还需要把阅读者的年龄考虑进去，一般而言，年龄越大所需的阅读字号也越大。

This is 12px Verdana

This is 12px Arial

图 5-19 同一字号不同大小

资料来源：笔者绘制

要想在屏幕上创造一个良好的阅读体验，首先来自于初级字体大小的选定。一个在印刷媒介上看上去适合的字号大小有可能在电子屏幕上看起来太小，这是因为大多数时候人们都是手持书籍或杂志靠近面部进行阅读，然而在使用计算机与屏幕时都会与文字保持一定距离，见图 5-20。所以要达到适合阅读的状态，计算机屏幕上的字体一般都会比印刷字体的字号更大。同样屏幕的背光特性以及抗锯齿的渲染技术也要求更大的字号。

在计算机发明初期，受到传统印刷字号的影响，屏幕字体的字号大多也在 12px 左右，甚至更小。而后越来越多的设计师发现更大的字号在屏幕上让人感觉更加舒适，进而选用 14px 以上到 18px 甚至是 21px 作为内文字体。这样一来，相对于传统印刷字体内文字号，标准浏览器字体字号会大得多，通常推荐的初级字体为 17pt 的 Georgia 字体[①]。这同时也是大多数浏览器的默认字体大小。字号可以根据功能和需要的不同，进行上下递增或递减。当然，并不是所有屏幕字体都需要这么大的字号，

① Lupton E. Type on Screen: A Critical Guide for Designers, Writers, Developers,and Students[M]. Princeton: Princeton Architectural Press, 2014: 55,66.

例如手机或其他可穿戴设备上的字号可以相对小一些，因为用户可以根据需要很快捷地调整脸与屏幕之间的距离，以获得最佳的阅读体验。

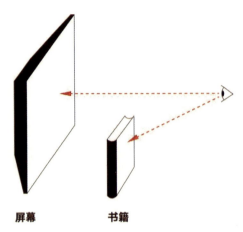

图 5-20　屏幕阅读与书籍阅读距离对比
资料来源：笔者绘制

在前面说过，屏幕字体有四种不同的单位。像素（pixel）和点（point）是浏览器通常所默认的字号设置单位。然而用这些单位的时候，当用户更改浏览器设置之后，常常会发生意料之外的结果。百分比（percent）和全角（em）会更加适用。百分比和全角是可以缩放的单位，并不是固定的数值，与浏览器当时所使用的字号大小相关联。例如，当字体使用字号为12pt时，1em就是边长为12pt的正方形，活字时代称其为"全角"。字体的使用字号为24pt时，1em就是边长为24pt的正方形。所以在屏幕阅读上更建议使用百分比和全角两个单位方式，因为由此读者可以自行设置自己的浏览器阅读偏好而不影响网站的阅读体验[①]。

5.2.2　可读性

可读性（Readability）指向的是文字篇章的阅读体验，相对于可识别性它更加宏观，是对于整体版面的把握。需要考虑到的因素不仅仅是单个字母本身，还包括排版的其他要素，如字间距、行间距、网格、层级关系等。一个具有良好可识别性的字体可能因为糟糕的编排而大大降

① 小林章. 西文字体[M]. 刘庆, 译. 北京：中信出版社，2014.

低可读性;而一个可识别性一般的字体也可能因为优秀的排版而具有良好的阅读体验。

5.2.2.1 精读:字间距与行间距

字间距与行间距是排版里的两个重要因素。前者是对于版面横向空间的调整,后者则是对于纵向疏密的调整。两个数值共同决定了屏幕字体的灰度与阅读节奏,相关概念见图5-21,接下来将详细分析。

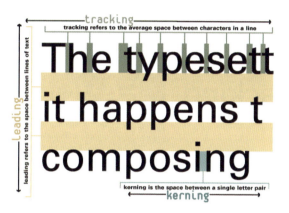

图5-21 字间距、行间距概念图

资料来源:http://facweb.cs.depaul.edu/sgrais/

1)横向:字间距、词间距

字间距包含两个类别:字符间距(Tracking)与字偶间距(Kerning),见图5-22。其中字偶间距是根据特定相邻字母的关系来调整的间距,例如 Ty 或 We,由于这些字母本身结构的特殊性导致需要单独进行调整;与此相对应的字符间距则是无视具体字母的"字符间距调整",是对于所有字母组合的一种均质性调整[①]。

屏幕字间距大小的把握需要适量,如果间距过于狭小,会造成远距离阅读时粘连的视错觉;如果字母间距过大,那字母间又会失去张力和紧张感,使得文字阅读缺乏连续性。特别考虑到屏幕发光的特性,以及阅读距离的不同,屏幕字体字间距与印刷字体不尽相同。一般来说,字号越小,字母的相对间距就越大,以使文字易于辨认。相反,如果将字

① Winston. 字体123:必须知道的基本知识(增补)[EB/OL]. http://blog.justfont.com/2012/09/.

号调大的话，紧致一些的间距让字符之间不会那么松垮，更易阅读[①]。在 Mac 最新系统字体 San Francisco 中，字号越大，字间距（Tracking）越小，两者之间的比例关系呈现出一条变化曲线（Tracking Tables），见图 5-23[②]。

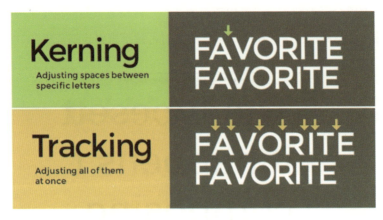

图 5-22　字符间距（Tracking）与字偶间距（Kerning）对比
资料来源：https://www.whatfontis.com/blog/kerning/

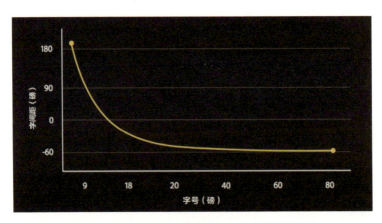

图 5-23　San Francisco 中字号与字间距的比例关系
资料来源：苹果官网

与字间距相关，还有一个较少用到水平方向的调整数值：词间距，指由空格所产生的词与词之间的距离。这一数值通常是默认的，在少数

[①] 金珑. 以屏幕为载体的汉字字体设计研究 [D]. 北京：北京服装学院，2013: 36.
[②] Cavedoni A. Introducing the New System Fonts(Online Video)[EB/OL]. https://developer.apple.com/videos/play/wwdc2015/804/.

情况下，如在字号较大、词间距明显的情况下，或有文本超出文本框的情况下需要单独调整。

2）纵向：行间距

与传统印刷书籍不同，屏幕信息阅读通常是连续不断的垂直滚动式阅读，行间距或称作行高决定了页面中每一段文字的外观以及总体结构。最初行间距被称为 Leading，其含义指的是在铅字排版中插在行与行之间的铅条，见图 5-24。而后在屏幕字体设计中行间距（Leading）指代的是从基线（Baseline）到基线之间的距离。

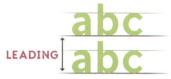

图 5-24　传统行间距与屏幕行间距

资料来源：http://facweb.cs.depaul.edu/sgrais/typesetting.html

可以利用垂直空间去构建标题、次级标题、文本主体等内容之间的关系。良好的阅读体验需要文本有一个相对均匀适当的灰度，而字间距和行间距正是影响文本灰度的重要因素。好的屏幕文本需要有黑白之间的平衡关系，太近显得太重太密，太远又太浅太疏。另外，与屏幕字号单位一样，行间距也应该按百分比来设置，而不是使用一个绝对值，进而保证当用户改变浏览器默认设置之后，虽然行高改变了，阅读体验还是一致的。

在印刷文本中理想的行间距通常是大写字母高的120%，而对于屏幕上的网页字体，这个值通常需要达到 150% 或更高。可以看到在图 5-25 中，行间距 100% 会太密而 200% 又会太稀疏，导致文本之间相互脱离[①]。

[①] Lupton E. Type on Screen: A Critical Guide for Designers, Writers, Developers, and Students[M]. Princeton: Princeton Architectural Press, 2014: 55,66.

图 5-25　不同行间距文本视觉对比

资料来源：Type On Screen, Ellen Lupton

5.2.2.2　览读：网格与层级

1）屏幕网格

当开始设计一个网页或一个 App 界面的时候，需要做出很多看似相对独立的决定，包括之前提到的字号大小、行间距、字间距的选择等，而每一个决定又会影响到其他决定，那么网格就是一个把所有这些决定联系在一起的系统，就像建造房子之前所要设计好的蓝图，让决定之间不至于相互冲突，并且有规律可循、有据可依。

对于传统印刷书籍，这个蓝图的布局或许与对页的形式有关。Jan Tschichold 于 1953 年确定中世纪手稿理想的版心位置应是根据如图 5-26 的网格构成，使得版心所占页面比例为黄金比[①]。而对于屏幕字体，并不存在这种对页的关系。屏幕改变了我们对网格的思考方式，屏幕字体设计是流动的。从智能手表的小屏幕到电视超宽屏并没有固定的尺寸。使用产品时，人们经常在多个设备之间移动，以完成与该产品的单个任务。尽管屏幕尺寸变幻不定，设计师必须以最直观和易于遵循的方式组织内容。实现这一目标的一种方法是使用网格系统。

网格系统以及其背后的模数思想在设计史上由来已久，在建筑、平面设计等领域均可见不同的表现形式。而具体到网页设计上，常用的栏/列（Column）与栏间距/槽（Gutter）源自 20 世纪 50 年代成熟的瑞士

① Tschichold T, Hadeler H, Buringhurst R. The Form of the Book: Essays on the Morality of Good Design[M]. Vancouver: Hartley & Marks, 1991: 43.

风格平面设计（或称国际风格，International Typographic Style），见图 5-27。网格系统对于平面设计和网页设计的意义，在于提供了一个对版面进行理性规划的方法。无论是 Column + Gutter 式的网格还是均分网格，都为设计师提供了一个参考工具，用于理性地安排页面中的元素，而非单凭感觉摆放。

图 5-26　中世纪理想的排版网格（The Van de Graaf Canon）
资料来源：https://zh.wikipedia.org/wiki/

图 5-27　屏幕网页网格系统
资料来源：Type on Screen，p50

传统版面网格构成方式是将最重要的信息放在上面，信息的重要程度依次递减，形成一个倒三角的状态，而当倒三角模式应用到屏幕上时，由于每个用户花在每个页面上的时间有限，因此网格结构与常见的印刷

品不同，用户不会读完所有的内容，最重要的信息必须具有引导作用，需要在左侧安排定义清楚的标题，以适应 F 形浏览方式。

尽管科技的发达在不断缩小屏幕上像素的大小，让曲线显示更加平滑，但屏幕潜在的方形规格从来没有改变过，这一点与印刷书籍不同。印刷书籍通用尺寸相对比较随意，各种规格比例都有，相对来说屏幕的规格比例还是比较有限的，一般网格设计都是基于几种常用规格的屏幕比例之上。

2）常见屏幕页面布局

在屏幕设计中常用的页面布局方式有以下几种：列表布局、宫格布局、图表布局、卡片布局、标签布局、瀑布流布局、手风琴布局、多面板布局、旋转木马布局等。

列表布局：内容从上往下排列，一个单元内容占据一行，以列表的形式展示具体内容，并且能够根据数据的长度自适应显示，理论上可以无限延伸，适合具体内容的展示。List View 是可以滚动的列表布局方式，最常见的是 Android 的列表布局，这也是最快速的 App 布局方式，因为无论 iOS 还是 Android 都有现成的列表布局插件和模板。代表案例就是分类信息的展示形式，还有产品列表、对话列表等。简洁高效就是它的优点。

宫格布局：也可以称为网格布局，九宫格是一种特殊的宫格布局，只要是网格状布局的都可以称为宫格布局，这种布局的优点是入口展示清晰，查找方便，适合展示入口较多且模块之间相对独立的 App。宫格布局理论上也是可以延伸的，但是因为主要用作模块入口，过多模块会让用户选择困难，也会让页面显得冗赘，且标题也不宜过长。宫格之间最好能有留白，让用户视觉负担少一点。

图表布局：用图表的方式显示信息，主要用在一些商务型 App 上，让数据可视化。

卡片布局：卡片布局也是一种常见的布局，每张卡片信息承载量大，转化率高；每张卡片的操作互相独立，互不干扰。适合以图片、视频为主的单一内容的浏览型的展示，现在也是信息展示的主流方式。

标签布局：标签是一个子类，主要用作填写信息的标注、搜索时热门关键词的布局。

瀑布流布局：瀑布流展现图片具有吸引力；瀑布流里的加载模式能获得更多的内容，容易让人沉浸其中；瀑布流错落有致的设计巧妙利用视觉层级，让视线任意流动缓解视觉疲劳。该布局适用于实时内容频繁更新的情况。

手风琴布局：适用于两级结构的内容，并且二级结构可以隐藏。两级结构可承载较多信息，同时保持界面简洁；可减少界面跳转，提高操作效率；可让用户对分类有整体的了解，入口清晰。但如果内容过多的时候，列表之间的跳转会比较麻烦。

多面板布局：多面板布局可以说是手风琴布局的改良，具有手风琴布局的优点，同时克服了手风琴布局跳转麻烦的缺点，适合分类多并且需要同时展示的内容。

旋转木马布局：一个单元占据一个页面位置，重点展示一个内容，通过左右滑动查看更多。单页面内容整体性强，聚焦度高；线性的浏览方式有顺畅感、方向感。适合数量少、聚焦度高、视觉冲击力强的图片展示。

3）屏幕字体层级

屏幕字体的层级设计与架构需求有关。按照 James Garrett 的用户体验设计的五要素模型，从下到上分别是战略层、范围层、结构层、框架层、表现层，见图 5-28。所以要清楚屏幕字体中字体层级的关系，首先要对信息传达的目的及文字的内容有基本的了解，弄清楚用户需求与内容需求，在清楚信息架构方式的基础上通过字体、版式来表现视觉的层次关系。具体来说屏幕字休层级设计包括以下几个步骤：

首先，梳理信息层级。仔细阅读文案，理解内容，分清重要信息与次要信息，不同层级需要有不同的形式，这部分的目的是增加文本可读性。可读性的要求高于可识别性，要让内容产生人们愿意去读的意愿。就像建筑师需要去关注居住者的需要，网格设计也需要去了解人们的阅读习惯与心理。所以在设计之前需要认真阅读内容本身，而不是想当然

地做出华而不实的设计。列出所有内容的种类：一级标题、二级标题、副标题、主要内文、引文、列表、注解等。

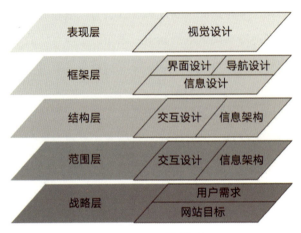

图 5-28　五要素模型

资料来源：用户体验的要素，Jesse James Garret

其次，选择字体。至少需确定两种字体用于内文字体和标题字体。两者在有效识别的基础上，都需要符合内容本身的气质与品牌需求。一般来说，首先选择凸显个性特点的标题字体，其次根据字体搭配的原则，选择搭配起来既不显突兀又不会过于乏味的内文字体，形成多个组合方案并在屏幕上进行测试，最终筛选出最理想的搭配组合。

再次，选择字体大小与比例，确定基础字号与基础行间距。在选择字号时需要考虑到使用情景与使用者的状况，通常默认字号 16pt，iOS 是 17pt，Android 则是 13px。如果是老年用户在手机等小屏幕设备上进行长时间阅读，那基础字号建议偏大，甚至可以到 21px 大小。相反，如果是网页博客等在大屏幕设备上浏览的内容，字号可以相应小一些。

在确定了基础字号之后，就需要根据基础字号来确定行间距。通常来说理想的行间距是字号的 1.2～1.5 倍。用基础字号和比例形成一套字号表，便于从中挑选更大或更小的字号。通常较大的行间距会有更多的留白，让版面显得更加稳定、安静，而较密的行间距则会提高阅读速度。当然，两者都是建立在保证可读性的基础之上。为了更方便进行字号、

行间距的模数构建，还可以利用像 Type Scale 这一类辅助工具通过不同数列进行计算，见图 5-29，并实时展示出不同字号与行间距之间的视觉关系。

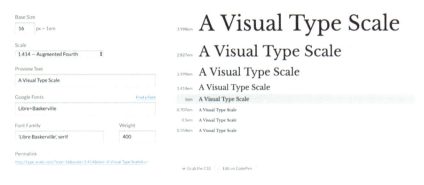

图 5-29　Type Scale 字体大小比例界面
资料来源：Type Scale 网站截图

5.3　观赏：动态字体

伴随着技术的不断发展，屏幕的分辨率也在不断提高，由屏幕像素所带来的识别问题也越来越小，如 John Maeda 所说："未来，屏幕分辨率的问题将不复存在，计算机屏幕和纸张一样会显示得非常清晰，事实上，专家相信这两者会趋于一致。视觉探索的最重要的领域因此不再是屏幕空间的单纯模仿，而在于解构我们的空间感觉，尝试由屏幕带来的更高维度的表现[1]。"而动态字体正是迈向这一更高维度的开始。

关于文字需要运动以及随着时间而发生变化的原因，Nicholas Negroponte 在《无页之书》中提到了五方面的内容[2]，其中包括为了传达本身就在不断变化的信息、加快观看的节奏、节省"不动产"（画面空间）、

[1]　Madea J, Burns R. Creative Code: Aesthetics ＋ Computation[M]. London: Thames & Hudson, 2004: 128.

[2]　Negroponte N, Bold R, Cooper M. Books without Pages, Proposal from the Architecture Machine Group[D]. MIT to the Office of Information, Science and Technology,1978.

放大信息、吸引注意力。而每个原因都能对应字体设计上的改变，包括二维到三维的变化以及旋转、变色、变形、透明度改变以及图表到符号的转换。

动态字体的重要性最初是通过流行文化带给大众的，包括电视和影院，音乐录像和商业广告等。动态字体非常适合用于广播媒介中简明信息的传达，通常包括吸引观众注意力的口号或妙语。在文章《由运动入场，被静止诱惑》[1]中，Michael Worthington 将这种表现性字体描述为"广播字体"，并强调通过在广播媒介中使用动态字体，"故事以一种新的口吻向我们讲述"[3]（Worthington，1999，p39）。阅读者开始倾向于一种视觉叙事，由阅读者变为了观看者。由此，与印刷时代书面上的文字不同，一个故事是被讲述而非记录，动态字体强调了与口语历史的关系而非书面文字的历史[2]。

5.3.1 动态字体的定义

Moholy-Nagy 说过，"每一幅图画都能被理解为一种对于运动的研究，因为它们都是以图形形式保留下来的运动轨迹"。字体设计也不例外。

动态字体在英文中的翻译有 Motion Typography、Kinetic Typography 等几种译法，其中 Kinetic 更偏向于静态模拟动态效果，例如 Ruder 在书中提到 Kinetic 一词指的是如何在印刷媒介中通过视觉认知规律来形成画面的动感[3]。严格来讲，文字设计从来都不是静止的，除了一些相对稳定的字母，如 A、H 和 M，绝大部分字母都是基于视觉从左到右以运动方式构建的，如 B、C、D、E 等[4]。而伴随着屏幕的出现，动态字体已经不再是看似运动的静态文字，而是真正可以运动的文字，所以此处选择的是 Motion Typography 这一译法来对动态字体进行研究。

[1] Worthington M. Entranced by Motion, Seduced by Stillness[J]. Eye Magazine,1999, 33(9):28-39.

[2] Walter J Ong . Orality & Literacy: The Technologizing of the Word[M]. London: Routledge,1982.

[3] Emil Ruder. Typographie: A Manual of Design[M].Niggli Verlag, 1967.

[4] Hillner M. Basics Typography 01: Virtual Typography[M]. Bloomsbury : Fairchild Books, 2009: 35.

从动态字体的分类方式来看，可以根据其发展的历史分为叙事性与非叙事性动态字体两大类别。其中叙事性动态字体主要运用于早期的电影字幕以及片头片尾中，而后伴随着具体艺术（Concrete Art）等新兴概念的出现，动态字体逐渐向注重画面、元素本身等非叙事性方向发展。在计算机出现之后，如今屏幕字体设计更是朝着人机互动、虚拟体验等新的动态方向发展。接下来将大致根据动态字体的这一发展脉络，对不同时期其相关作品的特点及方式进行分析与总结。

5.3.2 叙事性：电影中的动态文字

5.3.2.1 初期：辅助说明性字幕

从一开始，文字与电影两者就紧密相关。电影本身就是一个"书写"的过程。如 Alexandre Astruc 所说，"摄影机是写作电影的笔（Caméra-Stylo）"[①]。电影利用其独特的语法与镜头语言来进行叙事。最初文字在电影中的目的是对电影的画面进行解释及补充，以确保剧情的完整性与连贯性。在此语境中，文字的使用并不是独立的，而是依附于电影而存在，其目的是弥补电影的情节或烘托气氛。

在这种情况下，通常文字以三种方式出现在电影中：字幕卡（Intertitle）、字幕（Subtitle）、片头片尾字幕（Start & End Title）。字幕卡在无声电影通常起到弥补音效与对白的作用，同时还包括指明进度、交代情节等。Paul Wegener 的电影《泥人哥连出世记》（*The Golem: How He Came Into the World*,1920）虽然是表现主义电影的经典之作，见图 5-30，但其还是需要利用字母卡交代基本的故事背景以及故事章节节点。不过由于技术的限制以及观念的落后，早期的字幕卡基本都还是静态文字，很少以动态形式出现。

而最早真正意义上的动态字体可以追溯到 Blackton 的《滑稽脸的幽默相》（1906）影片的片头字幕，见图 5-31。《滑稽脸的幽默相》利用定格动画的方式将电影标题打散然后再逐格显示。

① Astruc A. The Birth of a New Avant-Garde: La Camera-Stylo[J].1968.

图 5-30　《泥人哥连出世记》片头字幕，1920
资料来源：电影截图

图 5-31　《滑稽脸的幽默相》片头字幕
资料来源：电影截图

在此之后，运用动态字体来引导观众明确剧情走向成为电影中的常用手法。早期的电影包括《一个国家的诞生》（1915）以及《党同伐异》（1916）中均有出现叙述性文字或对白字幕，不过当时字体的运动和变化方式都相对比较单一，节奏也比较慢。在电影《飘》（*Flemming*，1939）中，片头字体被设计为风吹散云烟的样子，用来模拟出"飘"的运动视觉感受，见图 5-32，而在字体动态方面，也配合"飘"的感受采用了从右往左的平移显示方式。

图 5-32　电影《飘》截图，字体样式基于 19 世纪埃及体粗窄体，1939
资料来源：电影截图

在此类案例中，文字为了要传达明确的语意，必须清晰易懂；文字淡入镜头，以线性、具有逻辑、明确和静态的方式执行。但自早期电影开创时期起，电影中的文字并未受到解释语意的限制，它透过图像风格化造就了更多关键性功能。加强视觉的创新形式增强了字卡之间的关联性，让文字对电影叙事的功用和影像一样多。文字在电影沟通与呈现中建立了自己的地位，甚至在某些电影中被直接当作电影影像的元素使用。

5.3.2.2　后期：气氛营造的一部分

如果说初期动态字幕只是作为电影内容的辅助性说明，1950 年左右，电影发生了历史性的变化：自此开始，文字被系统地整合到电影媒介中。文字不再只是简单的移动、变形，而是如电影镜头般复杂，配合电影情节一起进行，为正片进行气氛铺垫与渲染。著名片头设计师 Saul Bass 就是那个黄金时代所涌现出的代表人物，他制作了多部电影的经典开场字幕，包括《金臂人》（1955）、《谜中谜》（1963）、《迷魂记》（1958）和《惊魂记》（1960）等，其中《迷魂记》（1958）的片头采用放大的方式，将片名文字 VERTIGO 从主角的瞳孔中不断放大到整个屏幕，暗示着恐惧中瞳孔放大的过程，同时也象征着来自心灵内部的不安，见图 5-33。在《谜中谜》（1963）中片头字体的动态变得更加复杂，为了体现影片"迷"的主题，整个片头演员表的出现方式都采用了走迷宫的方式，见图 5-34，为正片烘托出了快节奏、紧张的氛围。这些在今天看来技术并不复杂的动态形式，在当时需要花费巨大的人力、物力一帧帧地绘制。然而有时候技术的进步与便捷并不意味着质量的提升。唾手可得的各种动态效果插件，使得文字与画面的变化易如反掌。可以发现如今许多电影电视片头虽然效果绚丽，但仅仅是炫目的形式堆砌，和内容本身缺乏联系。而对于内容的尊重，以及对于视觉效果的克制、对于动态的精确运用正是 Saul Bass 这辈设计师的可贵之处。

图 5-33 《迷魂记》（1958）片头截图

图 5-34 《谜中谜》（1963）片头截图
资料来源：电影截图

当时著名的片头设计师还有 Maurice Binder 及 Pablo Ferro 等，从他们的作品中可以看出，不但是在动态的时候设计优良，其中每一个静帧也都是一幅完美的海报作品。这不仅要求设计师对于传统字体规律熟悉掌握，同时还要对新兴的影视镜头语言、叙事方式、剪辑配乐等跨领域知识有全面了解。

在经历了 20 世纪 60 年代的黄金期之后，电影片头的发展一直没有突出的影响，直到 20 世纪 90 年代中期，一位在当时名不见经传的设计师 Kyle Cooper 带着他为电影《七宗罪》（1995）所设计的片头出现在人们的视野中。与前面所提到的明快、几何、有序的现代主义设计的片头不同，其画面与字体充满个人情绪与不稳定性，风格化的手写字体、幽暗背景下刮花的底片肌理以及来回切换的杀手笔记局部

特写，营造出诡异而惊悚的气氛，见图5-35。值得注意的是，片头中所有的"七"都以"SE7EN"的方式出现。一方面，Cooper对现有片头字体设计的形式带来了突破，解构式的风格与当时新浪潮主义平面设计一样，注重的首先是情感的表达，而不仅仅局限于字形的识别性。这或许也是因为当时大批新兴计算机图像编辑软件的出现，让更复杂的视觉效果成为可能。另一方面，Cooper在当时不仅仅是传统的电影动画设计师，同时也参与了之后多部电影的制片工作，这一角色转换大大提升了设计师在电影制作中的发言权，为今后电影中文字设计的发展提供了更大的话语空间。

图5-35　《七宗罪》（1995）片头
资料来源：电影截图

5.3.3　非叙事性：实验动画中的动态字体

5.3.3.1　具体艺术运动影响下的字母派艺术家

于20世纪20年代中期确立起来的欧洲电影前卫派在概念上受到立体主义、构成主义、达达主义以及之后的超现实主义的启发，而后又受到具体艺术（Concrete Art）的冲击。具体艺术一词早在1930年就由荷兰艺术家Theo Van Doesburg提出，而后在Max Bill的推广下在艺术与设计圈流行开来。与以往要传达理念与内容的艺术形式不同，其关注的点在于具象元素本身，如点、线、面、色彩等，是一种追求纯粹几何形态的艺术。作为一种国际性运动，具体艺术的重要性在于它对于形式可能性的探索与扩展。

具象动态字体的使用可以追溯到对文字媒介具有高度兴趣的导演，他们将之视为一种"具体"物质，常常伴随着不同表现手法及材料的尝试，如在胶片上的直接涂抹、拼贴等。这类例子与字母派艺术家及文人

有关，他们将电影理论的假设及其最后实际达到的成果当作目标。像是 Isidore Isou 的《黏土与永恒》（法国，1951）和 Maurice Lemaître 的《电影已经开始了吗？》（法国，1951）等字母派艺术家的作品，不仅使定义电影形式和内容的传统分界荡然无存，也讽刺而挑衅地背离着电影中的书写在传统上应该符合的形式和功能上的要求。

受此影响产生了一批对于字体动态形式进行研究的艺术家与设计师。他们想在牺牲传统叙事结构的电影建构下发展某种特别的非叙事性表现形式。早在 1924 年，Marcle Duchump 就进行了类似的探索，他将其称为贫血电影（Anemic Cinema），见图 5-36。这类电影在取消言说的情况下，也取消了电影本身。没有情节，没有人物，只有黑白的线条、图形和文字。影片由 9 组旋转的圆盘组成，上面有环绕书写的法语双关语或押韵的词，当旋转起来时上面的图像会产生立体的视错觉，而上面的文字却始终呈现出平面的感受，两者形成了鲜明的对比。

图 5-36　Marcle Duchump，《贫血电影》（1924—1926）
资料来源：http://garadinervi.tumblr.com/

相对于联结书写和（电影）影像以及因而引发的媒体之间的复杂交互作用的前卫和实验电影，字母派艺术家的影像中，书写是唯一的呈现媒材。在第二次世界大战后，奥地利的 Marc Adrian、Gerhard Rühm 以及德裔美国艺术家 Oskar Fischinger 是率先设计具象动态字体的艺术家。他们穷尽电影特有的再现手段试图启动印刷媒体中尚未完全开发的书写

潜力。Oskar Fisching 的作品"研究"系列（Studies，1925—1933）共有 14 部之多，其主要目的是在探索动态与音乐对于图像、文字等元素的影响。其作品的意义在于如何利用有限的技术手段，通过丰富的色彩、肌理、音乐、运动方式等变化在荧幕上创造尽可能多样的观看体验。受其作品的影响，Judith Poirier 于本世纪利用传统凸版印刷的方式将文字直接印在 16mm 和 35mm 胶片上，并通过拼贴将其制作为短片，然后根据字形画面的变化生成出丰富的背景音乐，见图 5-37。音乐与画面的巧妙配合也成了非叙事性动态字体制作的重要特点。字母派艺术家的作品不仅指向独特的形式美学特质，最重要的是也指向原本未被察觉的书写构成和运作机制，让观众能自省地观察自己的感知力。

图 5-37 《对话》（*Dialogue*）影片截图，Judith Poirier，2008
资料来源：https://vimeo.com/146549505

5.3.3.2 实验性动态字体商业应用

经过字母派艺术家对于具象字体艺术的不断尝试之后，动态字体作为一种短片制作的常用手法，被迅速传播开来，同时也带来了一批对此感兴趣的艺术家和设计师，他们的实验作品夹杂了叙事与非叙事，被记录在像《实验动画：新艺术的起源》（Russett，1976）、《光学诗歌》（Moritz，2004）等书籍中，并伴随着《数码时代的实验电影》（Russett，1976）、《动画无限：1940 年以来的创意短片》（Faber，2004）和《动态图形：随时而变》（Hall，2006）等著作而再一次被人们所关注。

《理解动画》（Wells，1998）一书指出了实验动画与主流电影之间的区别。一方面相比于传统电影强调叙事和情节，实验动画更加抽象，主要通过画面视觉元素的构成去激发观众的情感共鸣。其内容常常由非再现性的符号组成，从而使画面产生视觉上的连续性，而不像传统电影

中运用连续性的分镜以便观众理解。另一方面是其创作目的主要是出于个人情感的表达，而非基于商业目的，所以通常带有明显的个人色彩。而在其创作语言成熟之后，也开始被市场所认可并应用在商业场景中。

新西兰国宝级动画家 Len Lye 为英国邮政总局 GPO 制作的动画《贸易图腾》（1937）是实验动态字体商业应用成功的典型案例。作者利用邮寄相关的符号、文字以及照片，通过在胶片上直接手工上色处理的方式逐帧制作令人目不暇接的动画宣传片，虽然画面略微抖动，却充满活力，见图 5-38。Lye 类似的作品还有《彩色盒子》（1935）等。

图 5-38 　《贸易图腾》动画宣传片截图，1937
资料来源：https://vimeo.com/147996908

加拿大动画艺术家 Norman McLaren 也着迷于这种"直接动画"的特殊技法，制作了《爱的翅膀》《母鸡霍普》等作品，从画面丰富的层次、变换的色彩及肌理上看，很难想象那是在现代科技诞生之前的作品。他为加拿大旅游协会制作的纯字体动画宣传片（1961）在纽约时代广场的大屏幕上面向广大市民播放，见图 5-39。当字体设计师 Beatrice Warde 看到这一场景时，眼前的景象与她所提出的文字"透明性"截然不同，她形容道："我看见两个埃及体 A 字母手挽手随着背景音乐翩翩起舞。我看见字母的基底衬线像穿着舞蹈鞋似的一同舞动……我看见文字不停地变换样貌，速度比帽子店镜子前女人更换帽子的速度还要快。在文字保持了四十个世纪的静止之后，我看到了它们在时间、运动的四维空间中的样貌[1]。"

[1] Rodney H J. The Routledge Handbook of Language and Creativity[M]. London: Routledge, 2015.

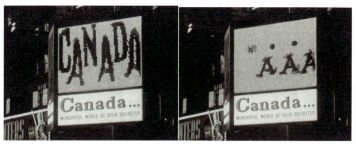

图 5-39　加拿大旅游协会宣传片在时代广场的截图，1961
资料来源：https://blog.nfb.ca/blog/2014/01/30/mclaren-times-square/

在此之后，伴随着计算机的出现和动画制作技术的成熟，越来越多的动态字体被应用到商业宣传中。20 世纪 80 年代，纽约 R/Greenberg 公司开发了一系列用于屏幕设计的技术和工具，这些工具后来被设计公司用来制作电视广播中的动态宣传片。其中最有名的设计是广告公司 Lambie-Nairn 为英国著名电视频道 Channel 4 所做的形象宣传设计（1982），见图 5-40，该动画宣传片展示了动态三维字体的创意可能，通过积木组合的方式将频道打散后又重组。

图 5-40　英国电视频道形象宣传片截图，1982
资料来源：https://www.youtube.com/watch?v=R86_TLuI51w

5.3.4　动态字体的进化与教学研究

在动态设计不断壮大的背景下，1968 年巴塞尔设计学院在原有设计课程的基础上成立了专注于动态字体与影视设计的影视课程。如果说 20 世纪 50 年代 Armin Hoffman 和 Emile Ruder 在巴塞尔设计学院所教授的

平面设计基础课程对应的是传统静态平面语言领域的知识，前文中提到的 Fischinger、Lye 和 McLaren 所研究的动态图形则是对于屏幕字体设计可能性的探索。Ruder 相信字体设计扎根于"对于根本形式法则的掌握"[①]，这一精神也很好地被影视课程项目主任 Peter Von Arx 所继承。1975 年 Arx 成立了影视设计的研究生项目，该项目采用了巴塞尔其他设计课程中所运用的现代主义教学方法。这一系统性教学方法将整体拆分为不同基本元素与现象，如图像混合、时间、动态、速度与镜头等，并对其中每种变化进行逐个分析，然后再综合到一起进行复杂的综合设计项目。而在更高阶的课程中，以解决问题的不同而将课程分为①标题文字设计：电影标题、名单、信息等；②形象符号设计：品牌广告等；③平面物料设计：电影衍生产品等；④系列、概念及实验：实验短片及个人表现作品。这些教学成果展现在 20 世纪 80 年代在 Arx 所编著的教材《影视与设计》（Arx，1983）中。图 5-41 展示了 Emile Ruder 的设计规则如正负形、整体与变体在电影媒介中的应用。

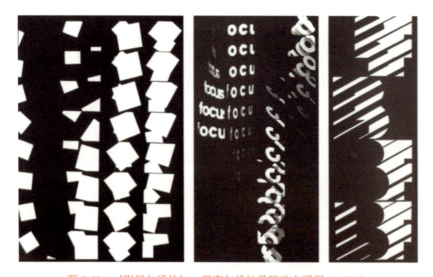

图 5-41 《影视与设计》，巴塞尔设计学院动态课程（1983）
资料来源：http://page-spread.com/film-design-peter-von-arx-2/

① Emil Ruder. Typography as Communication and Form[M]. Bancroft Library Press, 1975.

然而，可能由于当时巴塞尔设计学院传统版块教员及项目的光芒过于耀眼，以及该课程项目的目光过于聚焦在字体设计上，而不同于一般影视的多元性与丰富性，Arx 的教科书及其影视研究生项目在当时并没有得到应有的社会关注。该校在动态设计上的影响也不及传统平面设计教学对于字体及版式设计的影响。

直到 20 世纪末，大批相关动态设计出版物的出现，让越来越多的人开始关注动态字体这一新兴设计领域。《动态中的字体》（Bellatoni & Woolman，1999）是其中的代表，此书一经出版便很快成了当时的畅销书籍，在接下来作者又出版了《移动的字体》并附带 CD 光盘，并在之后出版续篇《动态中的字体 2》（Woolman，2005），以及电影片头集《无名》（Solana，2007）。

伴随着计算机时代的到来，电子邮件、聊天、微博、多元社交媒体逐渐出现。使用公告栏和软盘的前网络时代文化中，虽较不为人所知，但其实也有字形动作设计的美学实践。例如 Commodore 64 这类早期个人计算机平台上出现的实验，把沟通、讯息、设计和创意编码相结合，将视觉与数字的转化作为表达的媒介。而后设计师与艺术家用不同的软件创作出大量影音、文字组合实验。即便至今电子美学风格持续发展，计算机实时执行的核心原则仍未改变，即创造一个和预先处理的数字影像截然不同的类型。

说到计算机与动态字体研究，不得不提的一所学校就是美国麻省理工学院（MIT），该学院从 20 世纪 80 年代就开始从事动态文字及相关阅读界面设计研究。1994 年，由 Muriel Cooper 主导的《信息景观》项目，见图 5-42，所开发出的多维度空间信息呈现模型在当时的计算机和设计界都引起了不小的轰动。在该项目中字体以三维、动态的形式出现，与经济、地理信息相关的数据构成了一个立体的文字空间（Staples，2000）。而后，John Maeda 当选 MIT 新一任院长，并在 Cooper 研究的基础上进一步发掘计算机应用于文字与图像设计的可能，并在 MIT 组建了美学与计算机团队，其目标已经不仅仅是在"动"，而是同时包含了与用户之间的互动，开发了如《飞舞文字》与《12 点钟》等作品，如

图 5-43。逐渐地,动态字体开始向互动性字体演变。

随着个人计算机与相关软件的普及,在数字化技术出现之前需要耗费巨大人力、物力去制作的动态字体设计,如今变得易如反掌,似乎人人都可以尝试让字体动一动,包括作为实时通信表情包的文字,或是个人情感表达的微视频等。然而 Petr van Blokland 在他的文章《字体的未来》(Blokland,2006)中还是指出了未来动态字体所面临的三方面的挑战:首先,文本不再是固定不变的最终内容,而是作为一种超链接集合体存在,那么面对如此读者向作者的转向,设计师应该如何应对?其次,如何充分利用如今字体变化丰富的可能性,包括位置、大小、颜色、空间的维度、层级等进行有效、准确的表达,而不至于是效果的堆砌?最后,面对动态字体向响应式字体及交互字体的渗透发展,互动性对于动态字体研究有哪些新的影响?

图 5-42　Muriel Cooper 作品《信息景观》
资料来源:http://www.jaanga.com/2011/10/muriel-cooper-genius-in-3d.html

第 5 章　阅读方式：识读、观赏、适用与游戏

图 5-43　John Meada 的作品《12 点钟》
资料来源：https://dribbble.com/shots/2124666-12-o-clocks-1995

5.4　适用：响应字体

前两节静态字体和动态字体分别从阅读性与观赏性两方面展现了屏幕字体的特点，但从交流方式上说，两者都是单向的，其内容并没有与阅读者或观看者进行直接的互动，讨论的维度也都集中在单向透视与单向直视两个维度。那么接下来两节则将重点放在屏幕字体中双向交流的方式上。

如果将单向传播字体设计比作是书写，屏幕中的响应字体与交互字体设计则更像是一场对话。虽然两者都是对于信息的传递，但一种是强调自上而下，创造的是共同相似体验的方式；另一种则是一种平等的姿态，强调沟通与参与的个人体验差异。从互动性的角度来看，屏幕文字虽然好似一篇篇文章，但其实是一次次的对话。

文字传播中"演讲"与"对话"两种方式的不断转变迭代构成了媒介的进化。人与人最早的沟通方式是面对面的对话交流，而后伴随着文字的发明，交流逐渐转向文字书写与阅读，转向一种"演讲"式的传播

方式，由此为原始部落带来了秩序以及政府。而后在欧洲中世纪，无政府主义与大量文盲的出现，又使得强调"对话"的部落传统重新复苏。之后古登堡印刷术的发明所带来的大众传播再次使得文化转向政府主义，直到近期计算机的出现才将"大教堂式"的信息系统瓦解为"集市式"的个人计算机传播①。见图 5-44，一次次的从"演讲"到"对话"的模式转化是媒介的迭代过程。

图 5-44　演讲到对话的转换示意图
资料来源：笔者绘制

　　本节所要讨论的响应字体是互动性屏幕字体中比较特殊的一类，虽然创造的也是"对话"式的交流方式，但其本质还是强调字体的功能性，强调"适用"本身。在本文中响应字体对应的是互动透视象限，互动性要素的加入，目的是保证文字的可读性，强调内容可以根据用户使用情景发生改变。因此，响应字体可以根据阅读环境做出及时反馈以保证内容的连续性及功能性，从而达到透视的目标。

　　如今越来越多的信息经手机传播，所以不同于以往单单设计好网页端的文字即可，字体设计需要同时适应桌面、手机端等不同大小、分辨率的使用场景，以保证给用户一致的浏览体验，而响应式设计正是为了解决这一问题。响应式一词最早来源于响应式网页设计（Responsive Web Design，RWD），或称自适应网页设计、回应式网页设计、对应式网页设计。其关注的重点是为不同的设备提供普遍化的用户体验，将不同的图片、文字等内容，通过核心技术手段设计出适应不同设备的显示方式，从桌面计算机显示器到移动电话或其他移动产品设备上浏览时，

① Wrigh A. Glut: Mastering Information through the Ages[M]. New York: Cornell University Press, 2008.

对应不同分辨率同一内容皆有适合的呈现，减少用户的缩放、平移和滚动等操作行为。对于网站设计师和前端工程师来说，有别于过去需要针对各种设备进行不同的设计，使用此种设计方式将更易于维护网页。此概念于 2010 年 5 月由著名网页设计师 Ethan Marcotte 所提出。

而根据"响应式网页"这一概念，Jason 在 2014 年提出了"响应式字体"（Responsive Typography）这一说法[①]。响应字体在此所定义的是强调内容对载体的适应的屏幕字体，有一句话很好地描述了响应字体的精髓："Content is like water"（如果将屏幕看作容器，那么内容就像水一样），见图 5-45，对于使用者来说，响应式字体可以让阅读者在不同屏幕载体上都拥有良好的阅读体验。

图 5-45　响应字体概念释义

资料来源：https://www.fvi.edu/Blog/responsive-design/

响应式版式设计有两种方式：流式布局（Fluid）和自适应布局（Adaptive）。流式布局设计会持续根据用户浏览器的宽度而变化，而自适应布局则是根据用户浏览器的大小和方向进行断点式的变化，见图 5-46。自适应布局通常为桌面计算机、平板电脑和移动显示设备提供配置。在流式布局中，页面版式中的列会变宽或变窄以让内容适应页面，而自适应设计通常会切换为在单个网格中使用更少或更多的列，而无须调整它们的大小。尽管流式布局中的液体功能并不明显，但它使用户能

① Jason P. Responsive Typography: Using Type Well on the Web[M]. O'Reilly Media, 2014.

够对笔记本电脑或台式机设备上的浏览器窗口宽度进行细化控制。设计者可以结合这两种方法。除了更改列的数量或宽度外，响应式设计还可能会调整字体大小以更好地适应[1]。

图 5-46　流式布局与自适应布局对比
资料来源：http://huangmenglong.lofter.com/post/1dee18c9_ac8e764

响应字体常常面临着一些无法预料到的内容，包括屏幕大小、设备性能、并行动作、用户与屏幕的距离、用户访问的目的等[2]。那么接下来将提出有效响应式字体的几个标准。

5.4.1　性能

性能（Performance）是指在网页设计中，设计师的任务是将内容以最快的速度展现在使用者面前。字体是设计中非常重要的一部分，必须在不妥协内容的基础上来传达设计，这时只加载需要的部分即可，例如每次打开网页只加载需要的字形和字重，采用最快的读取字体的方式，利用一切手段让内容最快地呈现在屏幕上。例如网页字体是 Helvetica Neue LT Light，那么只需要加载这一字体（Font）而不需要加载整个字族（Tyface）。

5.4.2　加载

首屏加载中的 FOUC（Flash of Unstyled Content，无款式内容）是

[1] Reichenstein O. Responsive Typography: The Basics[EB/OL]. https://ia.net/topics/responsive-typography-the-basics/.
[2] Pamental J. Responsive Typography: Using Type Well on the Web[M]. Carlifonia: O'Reilly Media, 2014: 246.

需要极力避免的，为此我们常常将关键路径使用的样式内联到 HTML 中。同样，字体文件在加载完成之前，浏览器会使用缺省字体显示内容，这就是 FOUT（Flash of Unstyled Text，无款式文本）。但是问题就出在这里，除了 IE，其他浏览器都会等待 3 秒才展示系统字体，这就造成了 3 秒的 FOIT（Flash of Invisible Text，不可见文本）。用户不得不面对长达 3 秒消失了文字的内容，见图 5-47。为此，FOUT 策略正是为页面出错做好准备，在自定义字体加载完成之前，先显示降级或缺省字体。基于这个策略，浏览器会判断当前字体是否存在，如果不存在，浏览器会立即使用默认字体展示，同时在后台继续下载。后续访问时如果字体存在则立即使用下载好的展示。

图 5-47　FOUT 字体加载前后对比图

资料来源：http://www.fasterize.com/en/blog/web-performance-optimising-loading/

5.4.3　比例

响应设计为字体设计提出了以下几方面的要求：首先，同一页面在不同大小和比例上看起来都应该是舒适的；其次，同一页面在不同分辨率上看起来都应该是合理的；再次，同一页面在不同操作方式（如鼠标和触屏）下，体验应该是统一的；最后，同一页面在不同类型的设备（手机、平板电脑、计算机）上，交互方式应该是符合习惯的，见图 5-48。

图 5-48　不同屏幕比例的阅读设备，字体版式的区别
资料来源：https://www.uisdc.com/10-web-design-trends-you-can-in-2013

5.4.3.1　响应字体与字号

原来的字体字号单位是固定的数值，例如 pt，而响应式字体设计的单位并不是指向固定不变的大小，而是反映一种关系。同一个 App 在 iPhone 和 iPad 上应该使用什么样的字号，字号大小与使用场景的变化有哪些关系，都是在屏幕字体设计过程中所要面临的问题。

影响字体使用需求的因素有三方面：首先是使用者姿势的不同，如躺在床上、坐在办公桌面前或倚在沙发上浏览，包括旋转过程中出现的竖屏与横屏切换；其次是输入方式的不同，如触摸感应式、声控抑或鼠标、键盘的输入，都会带来不同的用户体验；再次是屏幕尺寸的不同，如手机屏幕与平板电脑屏幕的尺寸等。表 5-1 为常见屏幕媒介平台所用字号层级对比。

表 5-1　各平台常用字号层级对比

	打印	台式计算机	平板电脑	手机
内文字号	12pt	16px	16px	16px
一级标题	36pt	48px	40px	32px
二级标题	24pt	36px	32px	26px
三级标题	18pt	28px	24px	22px

资料来源：http://typecast.com/blog/

5.4.3.2　纵向与横向

印刷网格由以间隙分隔的文本列组成。约翰·内斯古腾堡在著名的

《圣经》印刷中使用了双栏，在 15 世纪发起了印刷革命。今天，复杂网站或出版物的网格由多列组成，十六列并非罕见。20 世纪 50 年代，瑞士图形设计师开创了由垂直列和水平行组成的模块化网格。当时的现代主义书籍设计师使用网格来管理从图片形状到文本位置的几乎所有设计决策。垂直列在今天的大多数网格中占主导地位。精心设计的杂志版面或网页通常有一个强大的上下立柱结构，由几个水平悬挂点固定。

5.4.4 细节

在与 Adobe 联手推出思源宋体赢得呼声一片后，没过多久 Google 在字体方面又有新动作，推出了自己的首款"响应式"字体 Spectral，可供设计师或字体爱好者随意调整字体形态，进行个性化设计。

但如果准确地说，Spectral 应该是 Google 第一款被转化为"响应式"的字体，见图 5-49。这款字体由 Google 和法国字体设计公司 Production Type 合作，是专门为流畅的电子阅读体验而设计的一款免费字体，旨在减少阅读过程中可能由字体产生的干扰，尤其合适用于网络长文。而且，即使在不同的电子媒体和设备上，它也会根据载体特点进行自动适配。

图 5-49　Spectral 响应字体样张
资料来源：https://spectral.prototypo.io/

总的来说，响应式网页的特点是其内容和排版方式以及字体大小等会根据用户的行为和环境的改变进行调整，同时可以兼顾不同屏幕大小、方向、分辨率或系统平台的显示。利用这一方式可以为用户在同一网站

的手机与平板电脑端呈现同样优质的用户体验。响应式网页设计打破了传统的设计思路,实现了内容布局的自适应切换[①],不用针对每一种新产品进行设计与开发,让用户在不同设备切换过程中察觉不到不适。如今已经有越来越多的网页和 App 采用了响应式的设计方法。

5.5 游戏:交互字体

从强调"演讲"到"对话",交互性的提出也为叙事方式带来了新的可能性。"叙事存在的目的首先是为了改变视角。交互性叙事是如今最具影响力的艺术形式,因为它将传统叙事与视觉艺术、互动性结合在一起"[②]。交互性叙事特别关注叙事与"权力"之间的关系,屏幕媒介的出现消解了"作者"的特权,而更强调"听取"与反馈,突出大众、戏仿、解构的重要性,这与德勒兹所说的"游牧精神"相契合。然而,交互性叙事并不是数码时代才出现的特有产物。从原始社会以口头为主的传播,到游吟诗人对于部落史的叙述,都是在与听众的交互过程中实现的。历史上互动性叙事之所以一度没落,主要是因为书面文化、印刷文化的后来居上,掌控了传播领域。

虽然都是"对话",响应字体强调的是文字的"适用",而交互字体更加偏向直视,侧重的是人机之间"游戏"(Play)的机制,包括人机之间如何沟通产生新的意义、行为如何影响文字设计、文字设计如何引导行为等。当然同为互动性字体,在实际运用情况下交互字体与响应字体之间并没有完全清晰的界限,两者相互渗透。

"行为"是交互字体"游戏"设计中最为重要的因素,面对传统印刷书籍与如今的电子书、网页,人们的行为方式是截然不同的。对于传统印刷书籍读者可以做的大致包含以下几种行为可能:阅读、标记、剪贴、

① Pamental J. Responsive Typography: Using Type Well on the Web[M]. Carlifonia: O'Reilly Media, 2014: 246.
② Meadows M S. Pause & Effect: The Art of Interactive Narrative[M]. New Riders Press, 2002: 62.

复印、拍照等，然而在所有这些行为中文字都很难和其所存在的实体形式分开，文字一旦印刷出来读者就不能再根据个人喜好更改字体风格及大小等。而对于屏幕上的文字来说，人们可以做的远远不止上面这些，它还包括放大以便观看、点击跳跃到别处、悬停显示额外信息、自定义默认字体、使用 Voice over 功能进行朗读、对文字内容进行评论留言等。在屏幕媒介中，表现形式与内容是可以分开的，读者可以参与到其中，设计师对于传播的结果并没有绝对的控制权，他们的设计并不一定是最终的结果，阅读者也能参与到创作中来。

交互字体设计改变了过去字体设计以物为对象的传统，把人的行为作为设计对象。在屏幕阅读与使用过程中，字体是实现人们行为的媒介、工具与手段。要设计人的行为，首先就是要了解人是怎么产生行为的。仔细研究，可以发现，不管对于何种客体，人的行为大致一样，都经历了一段从感性认识到实践再到理性认识的过程：感知（Perception）、预测（Anticipation）、行动（Action）、反馈（Feedback）、认知（Cognition）。而交互（Interaction）也是因为有了"动作"（Action）和相应的"反馈"（Reaction）才形成了一个回合的交互行为。

根据行为发生的这一过程，按照时间顺序可以将交互字体分为使用前、使用中、使用后三个阶段进行分析，见图 5-50。涉及内容包括如何通过屏幕字体设计让用户对内容进行感知并产生行动的冲动、如何让用户对可交互部件进行预判、屏幕字体交互行为种类包括哪些、如何让用户对行为的结果产生认知并获得反馈等。其中也会涉及关于行为五要素的部分内容：做了什么（行为）、什么时候在哪做的（场景）、谁做的（用户）、如何做的（媒介）以及为什么做（目的）[①]。

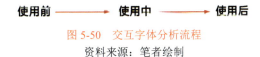

图 5-50　交互字体分析流程

资料来源：笔者绘制

① Burke K. A Grammar of Motives[M]. California: University of California Press, 1969: 15.

5.5.1 使用前：行为可供性与场景

5.5.1.1 交互字体可供性设计

在使用前，使用者清楚并不是所有屏幕上的字体都是可以进行交互操作的，那么如何通过设计使得屏幕字体具有一目了然可交互的特性，并且做出相应正确的行为引导是接下来要讨论的问题。

这是人们使用 iPhone 过程中常见的场景：当看到屏幕上拥有移动光效的字体时（感知），认为该部分应该可以按住向右滑动（预测），于是就这么做了（行动），这个矩形方块果然移动并且伴随着"咔哒"一声，同时随着此人继续拉动按钮，屏幕被打开了（反馈），见图 5-51。于是这个人明白了，这个凸起的方块是个按键，将它拖过这道闪亮渐变的字体，手机屏幕就能被打开。之后，每次解锁屏幕都不需要再去进行这一番思考，而是下意识地在屏幕底部进行滑动解锁操作"[1]。

图 5-51　iPhone 屏幕滑动解锁截屏
资料来源：笔者截屏

这种引起使用者下意识行为的可能性在工业设计领域中被称为可供性或功能可见性（Affordance），由美国心理学家 James Jerome Gibson 提出[2]。简单来说，它指的是环境为人/动物的行为提供的一种可能性[3]。此前，可供性一词经常用在工业产品设计中，最典型的描述为 Don Norman 在《设计心理学》中对于门把手功能可见性的描述，见图 5-52，门把手的造型本身就是对其功能性及使用方式的暗示。

[1]　Hi-iD. 作为符号的设计 [EB/OL]. http://www.hi-id.com/?p=2896.
[2]　Gibson J J. The Ecological Approach to Visual Perception [M]. London: Psychology Press, 1987.
[3]　Gibson J J. The Ecological Approach to Visual Perception[M]. London: Psychology Press, 2014.

图 5-52　门把手作为可供性的典型案例

资料来源：https://developer.apple.com/videos/play/wwdc2018/803/

随着近年来网页和 App 等新兴媒介的出现，越来越多的设计师发现他们在为电子设备做界面设计时，也有同样的体验。例如如何在屏幕上体现出哪些部分可以触碰、上下滑动、侧滑或点击，而起初并没有合适的词来描述这一现象。在《设计心理学》这本书发表后，界面设计师们用了最接近的现成词"Affordance"，由此可供性一词也被运用到界面设计中来。在界面设计中可以将 Affordance 理解为"隐喻"，例如常见的图标、按钮、控件就是界面交互中的隐喻要素。然而界面中的元素无论图形还是文字都是二维的，它的功能可供性跟工业产品不一样，工业产品可以通过触感、嗅觉、光影等去增强可供性，界面中的屏幕交互字体更多是通过平面的手段去寻找解决途径。

经过长时间的训练，数字用户已经熟悉了一系列交互，从点击、长按和拖动，到拉、捏与滑动。在界面设计中常常使用鼠标悬停状态和微动态来暗示交互的可能，就如在传统印刷字体中通过下画线或颜色的改变来作为信息的提示。通过观察界面中字体光影的微妙变化，用户可以学习如何预测交互行为的发生。发光的边缘与平面、渐变投影、透明度的变化、淡入或淡出的明度变化都暗示着通向新信息和世界的窗口。以下将重点以 iPhone 界面中的交互字体设计为例，展示常用的提高交互字体可供性的平面设计手段。

1）动态效果

在 iPhone X 机型中，将以往水平方向滑动解锁屏幕的方式改为上推

解锁，见图 5-53。为了向初次使用者提示这一全新的操作方式，除了将提示文字内容从 slide to unlock 改为 Swipe up to open 外，文字的动态方式也从高亮闪烁效果改为了由下至上的升起效果，由此对上拉解锁这一行为给予更为明确的引导。

图 5-53　iPhone X 屏幕解锁操作提示界面
资料来源：笔者截屏

界面揭示了文档的内部结构，包含标题、副标题、表格和列表，同时也展示出了由菜单、按键和链接所构成的引导框架。无论是发送文本信息或阅读新闻网站，人们在各种场合都会遇到不计其数的屏幕交互字体。良好的界面设计可以帮助人们更好地抓住周围持续内容流的意义与功能。

设计动态内容界面需要大量的计划。线框图可以帮助设计者将意图传达给开发人员和客户。线框图是原型的一种形式，是解释其功能并测试其功能的产品的近似值。原型是任何领域设计人员的关键工具。互动媒体项目分层构建，由此产生了一个让内容可以随时出现与隐藏的复杂三维空间。构建这一架构是交互设计师的一项主要任务，他们为用户创建了一个展开的画布，让用户穿过与跨越，深入与超出框架。隐藏和显示原理允许设计师在有限的屏幕内显示无限的内容与信息。

2）版式与位置

屏幕中字体的位置和版式并不是随机的，其位置是对于使用者行为方式的引导。见图 5-54，iPhone 锁定页面的时间文字原本是居中对齐（左），上拉通知栏后迅速切换为右边对齐（右）。时间文字位置改变意义在于暗示用户向右进行操作回到主界面以进入默认状态。

第 5 章 阅读方式：识读、观赏、适用与游戏

图 5-54 时钟字体位置前后对比图
资料来源：手机屏幕截图

除此之外在版式位置中还有一种利用版面的局限性进行遮挡或隐藏来对内容查看进行提示的方式。隐藏与显现的规则在界面设计的各种语境中都在起作用。将大量的信息隐藏在一个有限的小屏幕内，在需要时又将其置于首层是交互媒体的基本特点。信息层级划分以及让用户选择呈现什么内容，让设计师可以有机会处理比静态页面上更多的文字内容和更大的字体字号。见图 5-55，屏幕字体的遮挡效果以及半透明效果，让用户可以知道在下方或侧边有更多的内容有待查看，从而促使用户做出下拉或左右滑动的行为。

图 5-55 界面文字显示位置对于行为的提示
资料来源：https://developer.apple.com/videos/play/wwdc2018/803/

3）光影：立体感与投影

最初界面设计中的投影是为了模仿平面图形从背景中分离出来的效果，设计师可以通过工具调整投影的角度和阴影的透明度。渐变是将两种或多种色彩混合在一起，可以用来模仿光线和投影的效果。

界面设计师使用投影和渐变效果在二维空间内产生三维错觉，让使用者关注到可交互的元素，暗示信息的层级。随着用户对于屏幕行为的习惯，并不是每一个按钮或对话框都需要像气泡一样弹出界面框。对于投影与渐变的小心使用可以成功地传达交互的可能性，同时强调一些特定的元素。而在 iOS 7 之前的 iPhone 操作系统也正是这么做的，其中的文字处理也包含大量的阴影特效，见图 5-56。

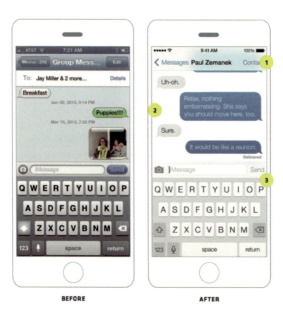

图 5-56　iPhone iOS 5 与 iOS 7 界面前后对比
资料来源：Type on Screen, Ellen Lupton

强调扁平化的 iOS 7 界面与之前相比，去除了不必要的拟物化阴影，并将底色替换为白色，提高了短信文字的对比度，并且在深色对话框上采用了白色文字，使得文字信息的阅读更加容易。而顶部半透明的标题栏所透出的颜色暗示了上拉还有更多的聊天内容。同样键盘按键的立体感也大大减弱，更加突出其上的字母。虽然所有的阴影效果都减弱了，

但整体上新的扁平化界面让文字的层级更加清晰，突出了文字内容本身。所以在未来的交互界面发展过程中，投影已不再是拟物的需要，而将更多成为一种区分层级、提示信息的设计元素，需要适当运用。

4）色彩

与印刷字体类似，在屏幕交互字体中除了字体大小、粗细之外，常用的交互字体的层级与功能也经常通过颜色来进行区分。见图5-57，菜单栏左右的文字，为了起到标识作用，暗示与其他黑色文字不同是可以进行点按操作的导航性文字从而被设计为蓝颜色，而下方邮件右侧边的红色背景文字"Trash（删除）"则是为了起到警示与强调的作用，提醒用户谨慎进行具有风险性的操作行为，而旁边常用的功能"More（更多）"则被设计成灰色背景。除了色彩的色相以外，色彩明度、纯度的变化也都可以起到类似引导行为的作用。

图5-57　Mail软件左滑操作提示界面
资料来源：屏幕截图

除苹果公司之外，很多互联网公司都投入了大量资源去研究其中的可能性，如Google的Material Design就企图通过模拟材料本身的特性来提供界面隐喻。例如光影、质感、符合物理定律的运动等都是为了解决数字世界中的交互隐喻，提供更有力的可供性。Material Design的投影隐喻界面中的层次感，并借鉴了传统的印刷设计——排版、网格、空间、比例、配色，来构建用户熟悉的视觉世界。而这一切都建立在Google的理论根据之上：人对材质触感有着天然的感知，这是一切隐喻的基础。

5.5.1.2　交互字体场景与目的

在设计交互字体之前，先要了解其应用的场景与目的。不同的场景与目的，所追求的设计体验也不一样。除了以上重点论述的手机操作系统界面中的交互字体，屏幕交互字体的使用场景还包含计算机软件、网

页、公众装置等。谈到交互设计的体验目的，Pine & Gilmor 根据参与程度和主被动程度把交互体验分为四类，即娱乐（Entertainment）、教育（Education）、逃避（Escape）与审美（Estheticism）的 4E 框架[①]，见图 5-58。同时他们还指出，这四方面的体验并不是完全相互分割的，让人感觉最丰富的体验必然同时涵盖四个方面，缺一不可，只不过不同场景中的交互设计所侧重的方面不相同。

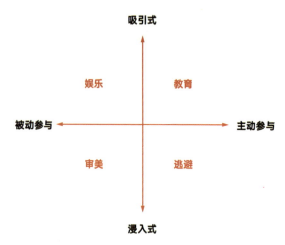

图 5-58　交互体验分类

资料来源：笔者绘制，基于《体验经济》一书中的模型

同样，对于交互字体设计的目的也可以根据以上四个方面的体验来进行划分，有相应四个方向侧重的倾向。在使用前阶段，也就是设计之前，设计师也需要明确字体所带来体验的侧重感受，才能更明确交互字体设计重点。以下将从这四方面分析不同场景中交互字体设计的应用情况。

1）公共环境装置中的审美体验

交互字体不单应用在界面设计中。正如屏幕不仅仅出现在便携设备上一样，随着越来越多的户外大型屏幕的出现，屏幕也变成了公共空间的一部分，成为空间品牌形象传播的一部分或公共雕塑的媒介，为原本单调的功能性空间加入审美趣味、提升空间的价值。在其中也不乏交互文本作为手段的设计案例。

① B. 约瑟夫·派恩, 詹姆斯 H. 吉尔摩. 体验经济 [M]. 毕崇毅, 译. 北京：机械工业出版社, 2012: 37.

2012年，Ars Electronica Futurelab 工作室在维也纳国际机场 Check In 3 区域制作了大型文字交互装置作品《文本风景》（*Textscapes*），见图 5-59。该项目对出入境航班讯息做出实时演绎，是 ZeitRaum 计划旗下一系列在各大机场展出的艺术品之一。旅客经过安检之后就会看到一大排显示器，当他们慢慢走近会看到显示器上的文字如云雾一样飘浮。飘到底下的字会组成句子，构造出一个衍生字体地貌，而它的地形会根据出入境航班数据不停改变：出境会产生山峰，入境则产生谷地。其实这并不是字体艺术第一次走进机场，它甚至已演变成一种潮流：圣何塞机场的动态装置 eCLOUD、多伦多机场的 Signal to Noise 作品，以及 Troika 在希思罗机场五号航站楼的动力雕塑 Cloud。无论是否基于屏幕媒介，这些交互装置作品都为原本冰冷无趣的安检过程添加了审美的趣味，并带来愉悦氛围。

图 5-59　文本风景现场图片
资料来源：https://ars.electronica.art

2）软件与网站中的娱乐体验

同样在计算机或手机屏幕上，除了界面导航性交互字体的应用外，交互字体还经常被应用于娱乐性软件中，作为一种可以与用户互动的独立软件。关于这方面的研究在个人计算机普及之初就已出现，其中的代表人物是 John Medea。1997 年，Madea 为资生堂公司设计了一款交互日历，见图 5-60，这款可以玩的日历用作者本人的话来说是一款"浪费

时间而非节约时间"①的时间管理软件,其重点在于自娱自乐。在该系列作品中,有的是会跟随鼠标的移动而移动的日期,有的是通过鼠标的移动而放大和缩小的日期,有的则将日期设计成转轮的形式根据鼠标而发生转动。

图 5-60　John Madea 资生堂日历系列作品截图
资料来源:https://maedastudio.com/

3)电子书中交互文字的教育体验

伴随着 Kindle 及 iPad 等电子阅读设备的普及,越来越多的青少年开始习惯于在屏幕上进行阅读与学习,相应地也就带动了大量电子书的产生。2012 年,苹果发布了 iBooks 和电子教科书制作软件 iBooks Author,将教科书的设计作为苹果电子书发展的重点,正如其高级副总裁 Schiller 所说,"从苹果开始的那一天,教育就深入在我们的 DNA 中",如今在 iBook 官网页面也赫然标示着这么一句话"不仅仅是阅读——交互、课本的革新"②。不再仅仅局限于静止的图像与文字,同学们可以看到一个配有交互性字幕、旋转 3D 物件以及栩栩如生的答案展示的课本。用手指在屏幕上扫过,即可以像使用荧光笔一样对重点进行标注;轻按术语表词汇,就可看到相关重要主题和概念的定义,见图 5-61。被标注过的词语会自动生成"学习卡",以帮助学生记忆重要的备注与词汇,

① Madea J, Burns R. Creative Code: Aesthetics + Computation[M]. London: Thames & Hudson, 2004: 128.
② Not Just Reading_Interacting the Text Book[EB/OL]. https://www.apple.com/education/ibooks-textbooks/.

通过长按还可以将学习卡分享给其他的同学。这些新的文本交互方式极大提高了学生的兴趣和效率，从而推动了教育形式的革新。

图 5-61　文本高亮及笔记摘录

资料来源：Apple 官网

4）沉浸式装置中的逃避体验

LUST 将交互设计看作是一种全新的叙事方式，它不仅仅包含交互方式带来的影响，更是为叙事带来了新的可能性，一种超越线性与非线性结构的叙事结构①。置身于作品 Type/Dynamics 之中，观众不需要一次性发现作品中所有阅读的可能，相反多个故事线会随阅读方式的不同而逐渐展现出来，见图 5-62。内容、运动方式、交互方式、数据收集方式以及合作方式都是为了这种新的叙事方式而服务。

早期将文字做成沉浸式空间的艺术家有 Barbara Kruger，见图 5-63，其作品将空间中的各个面覆盖起来，让观众置身于文字的空间之中。而伴随着 Hololens 等 AR 设备的发明与应用，人们不再需要大动干戈地将实体空间进行大改造就能获得类似的体验，Typography Insight 是一款基于 Hololens 设备开发的混合空间书写工具，人们可以利用这一软件在真实的三维空间中进行文字创作，而在贝尔维尤艺术博物馆中庭就有展出这么一件虚拟装置作品 *Court of Light*②，见图 5-64，可以与其中每一个文字进行互动，观者

① Schrofer J. Type / Dynamics Designboom[EB/OL]. https://www.designboom.com/design/typedynamics-by-jurriaan-schroferlust-12-24-2013/.

② Yoon. Holographic Type Sculpture with Typography Insight for HoloLens. Medium[EB/OL]. https://medium.com/@dongyoonpark/holographic-type-sculpture-with-typography-insight-for-hololens-eb188f483e6b.

可以自由移动旋转其中的文字内容，对这件作品进行集体再创作。

图 5-62　作品 Type / Dynamics，荷兰市立美术馆，2014
资料来源：https://static.designboom.com/

图 5-63　作品 Belief+Doubt，Barbara Kruger，2012
资料来源：https://www.artsy.net/show

图 5-64　从 HoloLens 中捕捉到的展览现场照片
资料来源：https://medium.com/@dongyoonpark/

5.5.2 使用中：行为方式与触点

5.5.2.1 人机界面交互发展三大阶段

人机交互发展的第一阶段经历了最初的手工作业、计算机控制语言及命令语言交互（Command-Line Interface，CLI），CLI 也称为指令式用户界面，指的是可在用户提示符下键入可执行指令的界面，它通常不支持鼠标，用户通过键盘输入指令，计算机接收到指令后予以执行。最经典的案例就是早期的 DOS 操作系统，该阶段属于人机交互初级阶段，见图 5-65。

图 5-65　chkdsk CLI 界面（MS-DOS）
资料来源：https://zh.wikipedia.org/wiki/MS-DOS

第二阶段是图形用户界面（Graphical User Interface，GUI）。最早发明 GUI 的是施乐公司（Xerox），而后因其所见即所得的易用性特点，包括微软 Windows 和苹果的 Macintosh OS 系统都开始采用图形用户界面，用户通过识别图形并控制交互元素来进行操作，整个人机交互的过程依赖于视觉与手动控制。在图形交互界面的发展过程中还产生了诸如直接操作用户界面、网络用户界面等不同操作与运行方式的分支，见图 5-66。

在 2008 年，微软创始人 Bill Gates 预言更自然和更具直觉性的科技手段将逐步代替键盘和鼠标，这一预言被后来出现的自然用户界面（Natural User Interface，NUI）所证实。这也是人机界面交互的第三阶段。在这一界面中用户可以抛开鼠标、键盘等输入设备，直接用触摸、手写、

语音或手势甚至脑电波等新的交互通道作为输入设备，消除图形交互界面和多媒体用户界面之间的通信带宽不平衡的瓶颈，达到一种自然的、直觉的、活动的交互环境来提高人机交互的自然性和高效性。

图 5-66　Xerox 图形用户交互界面
资料来源：https://guidebookgallery.org/articles/

交互文字的行为方式与人机交互界面的发展息息相关：在命令语言交互阶段，文字和人的交互只能通过敲击键盘输入抽象的命令代码的方式实现；而到了图形用户交互界面阶段，人们开始通过鼠标点击、拖动、触控笔描绘等方式进行互动；当进入自然用户界面之后，文字交互的方式变得更加直接和多样，对于设计师来说，所要面对的行为复杂性也大大增加。交互模式在界面发展三个阶段特点对比如表 5-2 所示。

表 5-2　三种人机界面交互模式特点对比

命令行界面（CLI）	图形用户界面（GUI）	自然用户界面（NUI）
静态的	应答的	交流的
机器的	软件的	活动的
编译的	隐喻的	直接的
精确的	理解的	情境的
调出的	识别的	直觉的

资料来源：Hoober S., Berkman E.Designing Mobile Interfaces[M]. O'ReillyMedia,2011.

5.5.2.2　自然用户界面常用触点行为类型分析

1）触摸

随着设计师发掘出新的交互手段，信息导航的标志语汇在不断增长。触屏将使用者与内容呈现出一种新的关系，为现有的交互词典中增加了

新的手势语汇。移动设备的屏幕虽然不大，但触摸与手势将其带入了一个新的世界，最常见的单指手势包括点击、双击、长按、按压、划动；多指操作包括挤压，旋转等。图 5-67 反映了一些当今触屏设备的常用手势。

图 5-67　屏幕触摸手势图解

资料来源：http://www.blugraphic.com/tag/iPhone/

2）特殊装置

澳大利亚艺术家 Jeffrey Shaw 创作了《可阅读的城市》（*The Legible City*），是 20 世纪 90 年代最具代表性的交互媒介作品之一，见图 5-68。这是一件互动作品，观众通过自行车这一装置与投影上的文字内容进行互动。在这件作品中，观众通过踩踏一辆固定的自行车体验一趟穿梭在曼哈顿、阿姆斯特丹和卡尔斯鲁厄的虚拟旅行。投影中城市间

原本的建筑以三维文字的形式呈现出来，文字和句子的内容与建筑原本所在的地理位置相关。因此观看城市的过程从游览变为了阅读经验，在自行车上真实物理力转化为了虚拟世界的骑行距离。

图 5-68　《可阅读的城市》，Jeffrey Shaw，1990

资料来源：https://www.flickr.com/photos/

3）肢体

作品《语雨》（*Text Rain*）是 Camille Utterback & Romy Achituv 夫妇于 1999 年创作的互动装置，见图 5-69，参与者需要运用身体各部分与投影屏幕上下落的文字进行互动。当参与者胳膊或其他身体部位上积累了足够多的字母之后，有时他们可以收集到一个词组。下落的字母并非完全随机，其内容和描述身体与语言的诗词有关。"阅读"装置中的短语变成了一种肢体行为与大脑行为共同的努力结果。

图 5-69　《语雨》（*Text Rain*），1999

资料来源：http://camilleutterback.com/projects/text-rain/

近年来虚拟现实一直是一个热门话题,它对于屏幕字体研究来说也是一个全新的领域,也必然为交互字体带来新的接触方式。在2017 WWDC大会上,苹果正式推出了ARKit增强现实套件,之后AR的热度一直在飙升,随之应用商店里关于虚拟现实方面的App也多了起来。Weird Type就是这么一款增强现实文字书写软件。该软件的互动要求使用者不仅通过触控屏幕实现,还需要手持iPhone在真实的空间中进行移动来进行"书写"。在软件中有不同的效果可以选择,其中有一款如图5-70所示,使用者像丝带舞者一样挥动手臂,单词就会像展开的磁带般流动出来,在空间穿插出一件文字雕塑。

图 5-70　Weird Type 软件界面

资料来源:http://designcollector.net/likes/weird-type-ar-application

4)神经脑电波设备

2017年4月18日,在Facebook年度开发者大会上,Building 8团队展示了一项炫酷的脑电波打字技术。一位全身不能动的病人,通过植入大脑的电子传感器,以每分钟8个单词的速度,把自己所想的内容转换成显示屏上的文字。据报道,该项目负责人介绍,当使用者开始想象他移动屏幕上的指针时,这个传感器就会自动记录下使用者的神经元活动过程,而计算机则能接收到传感器所记录的信息,完成屏幕上的字母输入。

5.5.3 使用后：行为反馈与认知

作为产品设计与用户体验设计的重要参考标准，尼尔森十大可用性原则[1]的第一条"状态可见原则"指用户在网页上的任何操作，不论是单击、滚动还是按下键盘，页面应实时给出反馈。"实时"是指页面响应时间小于用户能忍受的等待时间。这里所说的"状态可见原则"，便是我们常说的"反馈"。反馈，作为 iOS 人机界面指南的设计原则中的一条，被如此描述："给行动予以反馈并显示结果，以使人们了解使用情况。内置的 iOS 应用程序要可响应，为每个用户操作提供可感知的反馈，轻触时会突出显示交互式元素，进度指示器会传达长时间运行的状态，动画和声音有助于阐明操作的结果[2]。"

反馈在交互字体设计中用以明示用户的行为，呈现操作结果（成功或失败），并更新于任务进程之中（产品/系统的异常/错误），为用户的每个行为提供可感知的、实时的反馈，给予用户信赖感。没有反馈的屏幕文字操作给人的感觉就像在"擦玻璃"。

反馈的类型通常分为以下几种：操作成功反馈、操作失败反馈、错误提示。具体来说交互字体对于使用后的反馈方式大概包含以下几种类型：

1）动态反馈

在 iPhone 界面信息阅读交互中有一个经典的动态反馈设计，被称为"橡皮筋效果（Rubber Band）"，指的是在 iOS 上对一个列表例如联系人页面滚动操作时，无论是快速还是慢速，达到列表末尾的时候并非立刻停止，画面仍在滚动，但是滚动的阻尼加强，在停止滚动后，画面回弹到结束状态，就像一根橡皮筋一样具有弹性效果。这一效果的设计也是来自于 Bas Ording，尽管它看上去只是一个小小的设计，与 iOS 操作系统背后的巨大工程相比显得微不足道，但正是这个小小的设计，促成了 iPhone 的诞生，也为新一代的人机交互界面设计开辟了起点，见图 5-71。

[1] Nielsen Jakob. Usability Engineering[M]. San Diego: Academic Press, 1994: 115–148.

[2] Human Interface Guidelines[EB/OL]https://developer.apple.com/design/human-interface-guidelines/ios/overview/themes/.

图 5-71　iPhone 通讯录 Rubber Band 界面设计
资料来源：https://zhuanlan.zhihu.com/p/30906334

2）震动与声音反馈

在调整闹铃时刻时，系统用了三种方式来为用户上下滑动选择时间的行为予以反馈，以保证使用者可以迅速准确地选择到自己想要的时刻，见图 5-72。首先是速度上的变化反馈，类似之前提到的橡皮筋效果，随着触摸手指离开屏幕，数字的滚动速度由快变慢而后暂停；其次是声音上的提示，每划过一个数字都会发出齿轮的转动声，通过拟物的方式让使用者对于所调节内容长度有基本的感受；最后为确保最终停留在想要的数字上，除了速度和声音之外还有一种比较特殊的反馈方式——震动反馈，当快速旋转开始和结束所对应的数字时都会有一个短暂的微弱震动给予提示。综合以上三方面的反馈因素，保证了使用者可以快速、精准地找到自己所期望的闹铃时刻。

同样如果在锁屏界面下，密码数字输入错误时也会给予震动反馈，同时还伴有左右摇晃的动态提示。或者在输入文字操作过程中需要通过摇晃手机进行撤销文字操作时，除了弹出是否需要撤销的对话框外也会给予震动提示。在交互界面中类似的声音反馈还有虚拟键盘在按下时的"咔嚓声"提示、点按邮件发送按钮后"嗖"的一声、点按清空垃圾桶的倾倒声音等。

图 5-72　闹铃选择、密码输入以及撤销界面截图
资料来源：手机屏幕截图

5.6　动态字体课程实录

5.6.1　课题背景及缘起

作为视觉传达专业的核心基础课程，早在 1928 年，字体设计课程就被正式列入包豪斯基础课程第二学期必修科目。而后至 20 世纪 60 年代，由于电影产业的蓬勃发展，巴塞尔设计学院在原有设计课程的基础上成立了专注于动态字体与影视设计的研究生课程，授课者为当时研究生项目课程主任彼得·冯·阿克斯（Peter Von Arx），并出版相关教材《影视与设计》[①]。20 世纪末，随着大批相关动态设计出版物的出现，越来越多的人开始关注动态字体这一新兴设计领域。《动态中的字体》（Bellatoni & Woolman, 1999）是其中的代表，此书一经出版便很快成了当时的畅销书籍，接下来作者又出版了《移动的字体》，并在之后出版续篇《动态中的字体 2》（Woolman, 2005）。此类早期的教学尝试及著作的出版都为本课程提供了丰富的理论和实践依据。

在国内，早在 20 世纪八九十年代就有了"字体练习"，字体设计

① Arx P V. Film + Design[M]. German: Fremdsprachige Bucher, 1983.

课程也在近年受到各大设计院校的重视，但主要的教授内容还是偏向于印刷媒介下文字的使用情景。本次动态字体设计课程算是一次大胆尝试，同时也是基于当下屏幕阅读环境大趋势的一种反馈。从笔尖到像素，媒介的转变为传统带来了新的挑战，通过此次教学实验，笔者尝试初步构建了如下的适合于屏幕阅读的动态字体设计教学框架。

5.6.2 课程目标及教学方法

本课程授课对象为本科二年级学生。在此前他们已经接受过平面构成、动态图形、字体设计等前置课程的学习。因此，从专业知识角度来说，同学们对传统字体设计概念及排版应用规律已有了一定了解；从技术角度来说，对字体设计及动态制作相关软件已基本掌握，因此在本课程中，需要解决的问题并非对已有字体知识或软件技能的讲解，而重点在于教授同学们如何透过当下手机端、大荧幕上纷繁的动态海报、宣传广告的文字运用，明辨是非好坏，发现动态字体背后的规律，并通过亲身的设计实践尝试如何利用动态文字进行有效的情感信息传达与叙事。

课程总共时长为四周，64个学时，大致分为三阶段进行。首先是初步感知阶段，通过对动态字体发展历史梳理及当下优秀动态字体案例分析，让同学们对动态字体设计现象有一个初步的感性认识；其次是深入理解阶段，通过对动态字体构成要素及组合样本的建立，总结现象背后的规律，初步形成动态字体理论模型与工具库；最后为综合应用阶段，以音乐录影带（Music Video，MV）为载体，通过层层递进的教学方式，让同学们尝试从简单向复杂的动态字体实践迈进。

作为设计实践类课程，动态字体三阶段课程强调从实践中来到实践中去，从实践案例中归纳出理论，再以理论为依据进一步指导设计实践工作，并在此基础上对理论进行检验与修正。其中前两阶段由于工作量相对较大，课程内容不强调个性展现，而是对于共性及普遍规律的探索，因此采用分组方式进行，在最后阶段的设计实践，因需体现作品差异性与个性特点，因此要求以个人方式进行。授课重点在于第三阶段的综合应用实践，难点则在于第二阶段如何从现象中归纳出普遍规律，见图5-73。

课程阶段	第一周	第二周	第三周	第四周
	初步感知	深入解析	综合应用	
主要内容	动态字体实践案例收集与感知	动态字体构成要素理性分析及整理归纳	基于音乐MV的动态字体实践与评价	
知识要点	动态字体发展历史梳理 当下动态字体应用案例 动态字体叙事方式分析	传统字体属性回顾总结 动态字体构成要素分析 动态字体样本库制作	动态字体MV1.0设计 动态字体MV2.0设计 动态字体实践评价方法	
教学方法	叙事方式：阅读与观看	构词学：卡片分类法	循序渐进：限制与自由	
分工方式	小组合作	小组合作	个人创作	
作业形式	PPT汇报	卡片及动图制作	动态视频制作	
重点难点	实践	理论（难点）	实践（重点）	

图 5-73　课程教学架构图

5.6.3　课程教学实施

1）初步感知：从历史梳理、案例分析到叙事方式

课程第一阶段，一方面从宏观视角对动态字体历史的发展进行梳理，了解其大致的来龙去脉，已经有过哪些尝试，其中经典案例又可以为我们今天的实践提供哪些启发等。另一方面，从微观的视角让同学分组收集当下身边的优秀动态字体设计案例，并在课上进行点评讨论，对动态字体设计的叙事方式有一个初步认识。

课程之初，任课教师将从整体上介绍动态字体的发展历史，从早期电影片头到实验动画中的动态字体运用，再到计算机出现之后，开始朝交互、虚拟体验等新方向发展。其中涉及的知识点包括关键时间节点、人物、作品三个方面，由教师依据这三点为每组同学分配具体任务，例如有的小组专门负责著名人物作品的收集分析，像索尔·巴斯（Saul Bass）、前田约翰（John Maeda）等，有的小组负责关键时间节点的研究，例如 18 世纪初、20 世纪初等。对该阶段的学习内容，同学们以 PPT 的方式在课程中进行分享汇报。

除此之外，在此过程中教师将引导同学们超越审美视角，将动态字体视为一种不同于以往传统印刷字体的叙事方式去理解。传统纸面上的印刷文字如阿特丽斯·沃德（Beatrice Warde）在"水晶高脚杯"

理论中所说①，就像透明水晶杯一样，让人们看到是里面所承载的内容，而非高脚杯本身，因此传统字体设计强调的是"阅读"。而伴随着屏幕的诞生，人们已经不再满足于对信息的阅读获取，同时也希望观察言语的姿态、情绪等，因此如今的动态字体设计叙事采取的是类似于麦克卢汉所说的"心灵姿势（The Posture of Mind）"②的言说方式，强调的是"观看"。

在明白了动态字体是一种观看性的叙事方式之后，同学们在动态字体设计案例的收集与分析时重点留意字体动态与情感、意义传达间的联系，对于案例的好坏评价也不再仅仅停留在"酷炫"等这类简单肤浅的认知层次上。在此阶段的汇报过程中，通过共同观看各组同学带来的不同时期的优秀案例，让同学们逐渐清楚一个道理：对于动态字体设计而言，视觉特效并非越多越好，像一些经典动态文字设计，学会在限制中发现新可能也是一种可贵的品质，这一点在接下来的课程中是非常重要的。例如在电影《迷魂记》（1958）整个片头中，索尔·巴斯仅利用字体缩小放大的手法，就很好地营造出了一种内心的恐惧气氛，见图5-74。

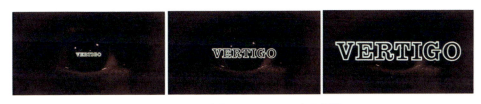

图 5-74 《迷魂记》（1958）片头截图

2）深入理解：动态字体构成要素与组合样本库

如果说上一阶段还停留在对于现象的感性认知，此阶段则的目标则是尝试透过现象发掘背后的本质规律，这也是本次课程的难点。作为有效的分析途径，本阶段课程将采用构词学（Morphology）的视角去解析动态字体设计中的现象。构词学又称形态学，是语言学的一个分支，原

① Warde B. The Crystal Goblet, or Why Printing Should Be Invisible, Graphic Design Theory[M].New York: Princeton Architectural Press,1961. 2009.
② Marshall McLuhan. Understanding Media[M]. New York: McGraw Hill, 1964: 215.

是研究语言内部结构及其形成方式的学问[1]。这一方法的重点在于将复杂语汇进行拆解，从而展现出其中的构词元素和语法结构，如某些西文单词虽然一眼很难识读，但通过前后缀、词根等构成要素的分析，其意义与读法瞬间一目了然。同样，对于动态字体设计而言，为了更深入地理解其叙事特点及方式，将复杂的视觉变化条理化，为下一步的设计实践做好准备。在课程中要求同学们引入这一方式，依据已有的动态字体设计案例及相关理论文献归纳总结出动态字体的根本构成要素。

归纳的过程主要采用卡片分类法，即将可能产生影响的因子全部列出再进行要素归类。卡片分类法是以卡片这个物质载体来帮助人们做思维显现、整理、交流的一种方法。开放式的卡片法主要依赖参与者，是一种探索式的操作，适合用在研究的形成假设阶段[2]。因为对动态字体设计要素的抽象和整理需要反复推敲验证和整合，并非一次能够达到稳定的分类方式，所以本次课程一共进行了三次卡片分类，反复调整之后得出相对稳定的要素模型。

最终同学们归纳出动态字体构成六要素，其中前三种为动态与传统字体共有要素，后三种为动态字体特有要素，分别是：

（1）样式：文字设计中特有的形式概念，如衬线无衬线、大小写、粗细体、正斜体等；一般视觉样式，如文字色彩、肌理、灰度、模糊等。

（2）尺度：主要指的是字体的字号、行间距、字间距、段间距等与体量大小相关的因素。

（3）空间：文字前后位置、网格布局、对齐方式、信息层级以及一般空间形式，如 2D、3D，透视、背景与主体间关系等。

（4）动效：文字位移、形变、淡入淡出、旋转、拉伸等动态效果。

（5）声音：声画同步异步、音调、音色、剧情声非剧情声等。

（6）时间：时间长度、节奏快慢变化、关键帧等。

在确定动态字体的基本构成要素之后，同学们相当于获得了构词学中所说的词素（Morpheme），那么接下来的重点则放在对于这些词素

[1] Aronoff Mark. Morphology by Itself[M]. Cambridge:The MIT Press, 1993.
[2] 戴力农. 设计调研 [M]. 北京：电子工业出版社，2014.

如何组合构成新的词汇，产生新的叙事方式上。因此，样本库所展现的正是基于动态字体语法的基础视觉词汇，为下一阶段的视觉叙事打好基础。其中为了方便样本库的制作，文字内容方面统一采用了动态字体的英文"Motion Typography"为模板，见图5-75。

图 5-75 动态字体构词样本库

可以看到，其中仅仅是单一要素的变化就可产生多种视觉形态。见图5-76，前两组都是动效与样式变化的组合，其中包括色彩、肌理、分辨率、粗细，以及第二组形变类的拉伸、膨胀、扭曲及波动。除此之外，第三组展示的则是动效、样式、尺度、空间四类要素的综合组合，例如通过字体的大小尺寸的动态变化体现空间感、利用字体样式的模糊清晰的动态变化体现前后关系等。在课程当中同学们尽可能多地将这些可能都用短动画的形式表现出来，最终形成一个相对完整的样本库，为下一步的综合应用做好准备。

3）综合应用：基于 MV 的动态字体设计实践

在掌握了动态字体的基本构词法之后，第三阶段是本次课程的重点内容，主要目的是通过循序渐进的方式一步步放开限制，以动态字体样本库为基础，探索综合多种手段的动态字体叙事可能。在此过程中"限制"成了一种重要的教学方法，其背后有着对于教学目的的深入思考。

首先，为了让同学们聚焦在视觉研究上，此阶段对于音乐与文字内容采取限制。一方面由于课程时间有限，考虑到大部分同学都是设计学

背景，因此为了让同学们在本次课程中更加专注于字体的变化，而非背景音乐和文字内容的制作编写上，本课程要求每位同学选择一首自己喜爱的歌曲，以现成歌词为文字内容，用动态字体的形式制作一部纯文字的音乐录影带（MV）。另一方面，不同于传统的书面文本，对于 MV 制作来说，其目标并不停留在让观者对其文字内容进行识别，更重要的是对观者情绪的调度，如果说传统歌词本强调的还是"阅读"，那么在如今 MV 中文字起到的作用更多的则是"观看"，而观看这一目的正好契合动态字体的表述方式。另外，让同学们选择自己喜爱的歌，可以充分调动每个人的积极性，而喜爱的理由也将成为之后制作 MV 的形式亮点，每一首优秀的音乐都像一个独立的品牌，其背后有独特的个性、风格和内容，都可以作为后期字体动态的参考依据。

图 5-76　动态字体构成元素组合样本截图

其次，为了降低作业的门槛，一开始对于字体、色彩、特效数量及时长都采取限制。动态字体 MV 作业将前后分为 1.0 与 2.0 两个版本进行。其中作业 MV 1.0 限制较为严格，要求同学们统一使用 Helvetica Neue 字体，且始终保持黑白画面。并仅从所选歌曲中节选 30 秒来制作视频，整个过程所运用的样本库特效种类不超过 3 种，重点在于研究每一种变化中富含的可能性及其叙事的规律。

如图 5-77 展示的是 MV 1.0 作业中三位同学的作业截图。其中第一位同学选择的是利用文字的前后位移及模糊特效，所带来的空间感体现

歌曲悠长的旋律与空灵的声调；相比而言，第二位同学选择的歌曲则更富有节奏感与力量感，因此选择的是大字号字体与斜向排版方式，动态上也是快速的闪现切换，没有过多的停留；而第三位同学则是从歌词中反复出现相同的歌词内容入手，利用重复、紧密的行间距对歌词中重点的内容进行强调，黑色背景白色文字也体现了整首歌的压抑感，并利用晃动的镜头体现其中波动的情绪。

图 5-77　动态字体 MV 1.0 同学作业视频截图

相对于第一阶段中形式效果的克制运用，动态字体 MV 2.0 目的是在此基础上通过其他修辞手法来增强 MV 叙事的情绪气氛，所用到的手法可以延展至多元的运动特效、色彩的引入、字族的变化，甚至是少量背景图形的修饰。同时整个 MV 时长也从 30 秒延长至整首歌曲的长度，因此同学们需要花更多精力在整体画面节奏的安排上，如情绪起伏节点的设定，从而让人在长时间观看的过程中也不会感觉无聊与重复。见图 5-78，第一位同学增加了冷暖色彩的对比以及更复杂的文字版式运动，从而增强了视觉的吸引力；第二位同学则在黑白文字的基础上引入了少量单色图片作为背景的修饰，以呼应动态字体的变化；第三位同学在保持 1.0 字体基本动态效果的基础上摒弃了单一字体的选择，利用手写体与计算机体、衬线体与无衬线体等多种字体混合，采用灵巧的图像拼贴

方式，体现出音乐中那种轻松、随意的氛围。

图 5-78　动态字体 MV 2.0 同学作业视频截图

5.6.4　课程作业评价方式及回馈

动态字体设计的目的不仅仅是阅读，更是为了观看，因此不仅仅满足于信息的传达，同时还应当体现出审美价值或趣味，甚至是对观者的情绪起到调动作用，从而产生情感的共鸣。因此在对同学能力及作业的评价方式上也同样遵循此目标。图 5-79 为动态字体设计评价三层次模型，从最基本的阅读到观看目的，分别对应信息传达、审美趣味、情感共鸣三种叙事效果。

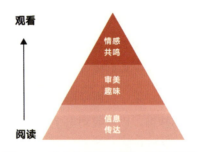

图 5-79　动态字体设计评价三层次模型

而真正要做到情感共鸣并非易事，需要各方面因素的完美配合。因此，为了进一步方便在课程中对同学的动态字体作业有一个更加直观的评价结果，教师将动态字体六要素分别按上面的三层次评价标准制作出"动态字体设计能力分布图"，如图 5-80（a）。由此可以清楚看到每位同学的特长和不足之处，并明确下一步需要加强训练的地方。

例如，有些字体设计基础不错的同学，虽然对传统的字体样式、尺度和空间三方面的把控都做得不错，但在动效的制作、声音的选择以及节奏把控上不尽如人意，如图 5-80（b）；而有些同学刚好相反，因为平时善于制作短视频，乐感和特效都做得不错，却对字体的一些基本应用规律缺乏深入理解，导致字形选择不符合叙事内容、信息层级不清等，如图 5-80（c）。由此可以看出要学好动态字体设计课程，不仅要清楚传统字体设计的基本法则，更要注重对新的动态叙事方式特点的理解和掌握。

图 5-80　动态字体设计能力分布图

课后根据同学们的反馈，课程在以下几个方面对学生产生了积极的作用。

第一阶段大量优秀案例的分享，激起了同学们对动态字体的兴趣。在当下这个屏幕阅读时代，作为新生设计力量，要不止满足于静态的表现形式，还应当勇于尝试用新的表现方式去进行创作。

第二阶段对于现象的理性分析，让同学们不仅仅停留在对于动态视觉效果"新奇"的追求上，这种解构式的观看方式，让同学们清晰看到动态字体设计背后基本的构成要素与组合方式，从而打消了他们面对新技术时的惧怕心理，明白再复杂的案例也莫非是基于这些简单组合变化而产生。

最后阶段的设计实践以同学们所熟悉的 MV 为载体，方便他们带入个人情感，同时限制的逐步开放、难度的逐级增加也让同学们可以有的放矢，而评价标准的建立也让同学们有据可循，清晰地看到自己的优势与需要改进的地方。

同时，部分同学们对课程时长、作业量以及作业中种种限制表现出不适应。这些还有待未来课程进一步探讨与优化。另外，在本次西文动态字体课程之后，大部分同学也同时表现出了对于中文动态字体课程的强烈期盼，而本次课程的基本框架是同时适用于中西文字体的，包括六要素与评价方式等，只不过在具体的展开细节中，中文字体会对应到其特有的知识点。

如今这届学生正好即将在 2022 年毕业，在毕业展上他们中有多人选择以动态表现作为线上展览的手段，其中不乏多部优秀毕设作品，如谢丽丹同学的《字体异变》，见图 5-81，用动态字体的方式展示了中文字形的历史变迁，以及杨铭卉的动态交互字体作品《字圆其说》等。

图 5-81 《字体异变》动态字体视频截图

5.6.5 结语

在当今的屏幕阅读大环境中，传统基于印刷媒介的字体设计理论已经无法有效地指导新型屏幕媒介下字体设计的实践，其中就包括动态字体这一基于屏幕像素显示的新型文字设计。我们该如何在此基础上对以

往字体理论予以更新、建立新的教学体系是本次课程所面临的主要问题。

　　在本次动态字体设计课程中同学们经历了从实践到理论再到实践的循环过程，从初步感受到深入理解再到综合应用，一方面通过大量经典动态设计案例的分析构建出理论模型的初步架构，另一方面再通过实践对理论模型进行检验与修正。以构词学为线索，利用动态字体构成要素与样本库这套工具，由简入繁、循序渐进地进行动态字体的实践探究，并利用从阅读到观看的叙事方式变化对同学们的实践进行评估。需要指出的是该教学模型尚处于探索阶段，有待在未来应用到中文动态字体教学时进一步修正完善。

　　授之以鱼不如授之以渔，工具无论在设计或设计教学中都扮演了重要的角色，其变化为人们带来了新的形式与知识结构的改变。同样本课程并非期望同学在短时间内制作出完美的动态字体设计作品，而是给予他们一套工具，让同学们在未来可以利用这一框架去更深入地探索动态字体设计的相关知识与技巧。

第 6 章

意义构建：屏幕字体修辞

意义是什么？是如何产生的？围绕这个问题存在着种种不同的观点。在柏拉图以来的形而上学理论中，意义一直被看作是"超自然的、独立的、不变的实体"，是"绝对精神"的产物，这是典型的唯心主义观点。历史唯物论认为，意义并不是什么神秘的、虚无缥缈的东西，相反，它是人的社会存在和社会实践的产物。"意义体现了人与社会、自然、他人、自己的种种复杂交错的文化关系、历史关系、心理关系和实践关系"[1]。

所谓意义，就是人对自然事物或社会事物的认识，是人为对象事物赋予的含义，是人类以符号形式传递和交流的精神内容。平面设计师通过词语、图像等创造新想法，主要解决视觉传达的问题。如何解决呢？他们组织原本没有联系的需求、想法、词汇、图像，从而产生出意义。设计师的工作，就是选择相互协调的元素，并且让它们变得有趣[2]。

"如果语言是我们世界的限制"，文学评论家 William Gass 在《文

[1] 张汝伦. 意义的探究 [M]. 沈阳：辽宁人民出版社，1986: 2-3.
[2] Rand P, Heller S.Paul Rand: A Designer's Art[M]. New York: Princeton Architectural Press, 2016.

字的居所》(*Habitation of Word*) 一书中说到,"那么我们就需要去寻找一种更包容、强大、富有创造性的语言去突破这些限制。"

随着技术进步所带来的更复杂的创造性挑战,屏幕字体必须重新被视为一种新的拥有自身独特语法、句法与规则的语言。我们需要的是更好的模型,超越语言或排版,以加强(而不是限制)我们对电子媒体设计的理解[1]。

Buchanan 则更进一步指出若要找出一个所有设计研究的共同中心议题那就是沟通。因此,不只是视觉传达设计,产品设计、服装设计、建筑设计等目的都可说是沟通及说服,并且都具有视觉修辞的成分,所以需要发展出一套设计(视觉)修辞学的理论[2]。

6.1 构词学:屏幕字体基本语汇

Mclunhan 认为,一种新媒介通常不会置换或替代另一种媒介,而是增加其运行的复杂性[3]。讨论沃尔特·翁的媒介学思想,人们一定会关注所谓的"次生口语文化"。翁之所以将电子时代文化命名为"次生口语文化",不仅仅是广播和电视中有所谓"新的口语文化"出现,更重要的是他似乎看到了口语文化重生的契机。尽管"次生口语文化"是一种"更加刻意为之的自觉的口语文化","是永远基于文字和印刷术之上的口语文化",但是翁相信,由于口语文化和书面文化的互动机制整体进入了现代意识的演化之中,人类的思维和意识会达到更高程度的内在化,以及更广泛、开放的理想境界。当然,这也是松虎不遗余力地阐释和弘扬翁的媒介学思想的缘由[4]。

[1] Helfand J. Electronic Typography: The New Visual Language[J]. Print Magazine, 2001, Nr.48.

[2] Buchanan R. Declaration by Design: Rhetoric, Argument,and Demonstration in Design Practice[J]. Design Discourse, 1985, Vol 2,No.1:4-22.

[3] 马歇尔·麦克卢汉. 理解媒介 [M]. 何道宽,译. 南京:译林出版社,2011.

[4] 丁松虎. 口语文化、书面文化与电子文化:沃尔特·翁媒介思想研究 [M]. 上海:上海人民出版社,2017.

著名建筑师 Peter Eisenman 一度在意建筑要素（柱、墙等）的重新组合能否带来新的意义，他将建筑的视觉方面（材质、颜色、形状）与内在方面（正面、倾斜、后退）比作 Chomsky 的语言的表层与深层两个层面[1]。

字体设计一方面用来传递信息，另一方面也为设计师提供了可以玩耍和寻找灵感的素材。设计师在进行创作时总喜欢遵循旧的程序和习惯，要自由地发现新的字体设计方式和规律就首先要消除偏见、先验与对结果的期望[2]。对于初学者来说这很容易，但对于富有经验的字体设计师改变以往旧的习惯并非易事。如果能借助一套辅助工具，会有助于我们去寻找这一探索性的自由实践。

构词学即英文的 Morphorlogy，又称形态学，是语言学的一个分支，原意是研究单词（Word）的内部结构和其形成方式。而在本文中其主要指代的是一套影响屏幕字体设计的构成系统，是一套研究屏幕字体设计的工具。这种方式经常用于设计教学中，构词学可以系统性地为学生提供一套可用的字体设计基本词汇。有很多前辈都在字体设计研究中运用过构词学的研究方法。Karl Gerstner 基于字形样式在《设计程序》[3]一书中尝试了系统化的研究方法；Wolfgang Weingart 多元的字体研究类别中包含圆形构成、线构成、字母 M 等构词法的探索[4]；Armin Hofmann 的《平面设计手册：规则与实践》[5]以及 Emile Ruder 的《文字设计》[6]都是在进行这方面的尝试。

[1] Forty A. Words and Buildings, A Vocabulary of Modern Architecture[M].London: Thames & Hudson, 2004.

[2] Carter R.Experimental Typography[M]. Brighton: Rotovision, 1997: 24.

[3] Gerstner K, Karl Gerstner. Designing Programmes: Programme as Typeface, Typography, Picture, Method[M]. Swiss: Lars Müller Publishers, 1964.

[4] Weingart W.Wolfgang Weingart: My Way to Typography[M].Swiss: Lars Müller Publishers, 2000.

[5] Hofmann A. Graphic Design Manual: Principles and Practice[M].New York: Van Nostrand Reinhold, 1965.

[6] Ruder E.Typographie: A Manual of Design[M]. Arthur Niggli Teufen AR,1967.

在这一节中将结合前面几章的研究内容为当下屏幕字体实验与教学提供一套可行的构词工具。这套工具主要包含两大方面：一方面是屏幕字体特性的元素总结，另一方面是屏幕字体的属性总结，最终再将两者结合到一起，得到更多的研究对象组合。

6.1.1 屏幕字体属性构成总结

从上面的分析可以总结出屏幕字体属性大致包含以下两大方面：首先是传统属性，其次是屏幕特有字体属性。

6.1.1.1 传统字体固有属性

通过梳理以往西文字体相关的文献，包括 Type Elements 等，可以发现传统字体固有属性基本可以归纳为表 6-1 的几个方面。

表 6-1 传统字体固有属性列表

属性	具体特性
样式	字体特有样式： • 衬线无衬线：括号型衬线、极细型衬线、粗衬线 • 正斜体：正体、斜体、反斜体 • 大小写：大写、小写、小型大写、混合 • 粗细体：极细、细体、常规中粗、粗体、超粗 • 手写体：古典式、儿童手写、漫画 • 字宽：窄体、常规、宽体 • 其他：连字、花式笔形、装饰笔形（米登多普，2018）、X 高、字怀、字重、装饰元素等 一般视觉样式： • 色彩：色相、明度、饱和度 • 肌理：像素化、裁切、模糊、扭曲 • 其他：轮廓化、正负形、消减、重复
尺度	• 字号大小：标题字号、内文字号、字号数列 • 页面：屏幕比例、屏幕大小 • 行间距 • 字间距：字符间距、字偶间距 • 段落：段落行长度、段间距等

续表

属性	具体特性
结构	• 网格：基线网格、模数网格①、图片网格、8 格、20 格、32 格、版心、出血位 • 栏：栏宽、栏距、栏数、分栏方式 • 对齐方式：左对齐、右对齐、居中对齐、缩进 • 层级：主标题、次标题、内文、附录、脚注等
空间	• 空间维度：2 维与 3 维 • 空间结构：点、线、面、体② • 透视：单点透视、三点透视、笛卡尔坐标系 • 背景与主体：色彩、质感差别 • 深度：大小关系、景深、焦点、屏蔽 • 立体感：模拟实体表面效果、投影、挤压、拉伸 • 虚拟现实：浸入式环境、增强环境

资料来源：笔者自制

6.1.1.2 屏幕字体特有属性

根据前三章的内容可以发现屏幕字体也有其特性，包括屏幕符号所具有的参与性、跳跃性、图像性以及屏幕载体的互动性、虚拟性、多元性等。这些特性具体到字体设计之中相对于传统印刷字体在构成方式上主要多了动态、声音、时间以及交互四大方面的构成要素，这四个方面的因素又包含了各自的具体属性和规则，其特有属性如表 6-2 所示。

表 6-2 屏幕字体特有属性列表

属性	具体特性
动态	• 位移：垂直、水平、旋转、跳跃 • 变形：缩小、放大、打碎、不规则 • 透明度：模糊、清晰 • 过场：分解、滑动、淡入淡出 • 动效：运动轨迹、挤压与伸展、预期动作、跟随动作与重叠动作、慢进和慢出、弧形、附属动作、时间控制、夸张、吸引力③

① Lupton E.Thinking with Type, 2nd Revised and Expanded Edition[M]. Princeton Architectural Press, 2010: 194.

② Woolman M. Moving Type: Designing for Time and Space[M]. Brighton : ROTOVISION, 2001: 19.

③ Thomas F, Johnston O.The Illusion of Life[M].New York: Hyperion Publishing, 1981.

续表

属性	具体特性
声音	• 声画同步、异步 • 音调、音色、音响 • 复调音乐、主调音乐 • 剧情声、非剧情声
时间	• 帧：时间轴、关键帧、帧频 • 声画节奏：一致、异步 • 节奏：匀速、加速、减速 • 长度：发生、高潮、结束
交互	• 响应式：性能、加载、比例、细节 • 视觉听觉暗示：弹出提示对话框、防错提示 • 物理反馈：震动、声音 • 信息反馈：动作撤销、奖励机制

资料来源：笔者自制

在以上属性之中，彼此之间往往也都不是具有绝对的界限，而是相互影响联系的，例如尺度的变化往往也会影响到排版的结构以及空间的前后关系；动态的发生也离不开时间的维度，交互属性之中也往往伴有动态的成分。所以在实际应用过程中，屏幕字体设计案例涉及的属性往往包含其中的几个方面，而非之一。为了更直观地表现屏幕字体属性中所包含的各大类别及其关系，综合以上表格里的内容绘制了以下矩阵图，见图6-1，用来为屏幕字体设计实践实验提供"构词"指导，以及分析可能。

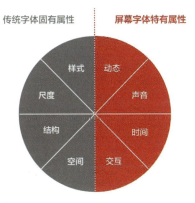

图6-1　屏幕字体设计属性构成图
资料来源：笔者自绘

饼状图左半部分是传统字体固有属性,右半部分是屏幕字体特有属性,两者在一起构成了屏幕字体设计所具有的总体属性。该图对于屏幕字体设计具有指导意义,结合屏幕字体设计中所涉及的常用元素,可以组合出多种设计效果,例如可以通过样式+动态或尺度+动态+声音的方式来进行创作。

6.1.2 屏幕字体实践构成

在第3章符号语言中有分析屏幕媒介对于屏幕字体符号的影响,虽然有不少新的符号形式出现但字体研究对象的基本元素构成不外乎是如下这些:字母、单词、句子、段落、篇章。除了基本的英文字母和标点符号之外,还多了颜文字、Isotype 等类字母的新兴符号,但要想传达信息,这类新兴符号还是需要构成语句或文章进行传达。

表 6-3 通过将字体元素、传统字体固有属性和屏幕字体特有属性组合在一起得到一些可能性的案例,同样的方式可以得出几乎无穷多种组合方式,而这些都有助于在设计实践和教学中开拓设计师的思路和探索更多的可能。

表 6-3 屏幕字体设计可能性列表

元素+属性	具体案例	图例
• 字母 • 单词 • 句子 • 段落 • 篇章 • 特殊符号	• 样式 • 尺度 • 结构 • 空间	• 动态 • 声音 • 时间 • 交互
组合可能性		
元素+属性	具体案例	图例
字母+样式+动态	C 字母字怀大小变化、A 字母倾斜度变化、字母大小写来回切换(Canada 宣传片)	

续表

元素+属性	具体案例	图例
单词+尺度+动态+声音	歌词根据背景音乐的声音大小而发生字号变化（Kanye West All of the Lights 音乐录影带）	
句子+动态+交互	iPhone 解锁界面，Swipe up to open 上下跳动触发上拉解锁行为（手机截屏）	
段落+空间+动态	歌词随音乐旋转排列显示（大原大次郎 Everything but Love 音乐录影带）	
篇章+空间+交互	3D 空间立体式阅读导航系统（Muriel Cooper 作品《信息景观》）	

资料来源：笔者自制

6.2　修辞学：屏幕字体修辞

新的书籍需要新的书写者（El Lissltzky，1913）。美国著名修辞学家 Foss 曾指出，"现实不是固定不变的，而是随着人们谈论它所用的符号的变化而变化"，也就是说，"现实"是用语言建构起来的修辞产物，不是客观的。伴随着市场需求从 20 世纪初以产品为核心的大众市场到 20 世纪 50 年代以品牌形象为主导，再到 21 世纪之后的以体验为重点，如何构建意义成了设计市场的核心问题。

6.2.1 修辞即意义

汉语中修辞一词最早出现在《易经》:"修辞立其诚",是修饰文辞的意思。而在西方作为一门古老的人文学科,修辞(Rhetoric)传统上一直被等同于"言说的艺术"(the Art of Speaking)或者"说服的艺术"(the Art of Persuasion)。言说是人之所以成为人的一个基本能力,而说服取代强制与暴力作为协调群体行为的主要手段则是人类文明、人类社会和人类社群行程和发展的一个基本条件[①]。

而修辞一直以来和意义构建的关系密不可分。在关于修辞的定义中,Kenneth Burke 在 1969 年为其给出过具有启发性的范围界定:"哪里有劝说,哪里就有修辞。哪里有意义,哪里就有劝说。食物、吃、消化原本都不具有修辞性。但食物这个词本身的意义产生过程中就包含了很大的修辞成分,因为只有经过足够的劝说才让食物这一概念被接受使用,就像宗教信仰、政治家使用的策略一样"[②]。同样,Bizzell 也提出"修辞是意义的同义词。意义仅存在于使用与语境中,而并非于文字本身。而知识和信仰都是劝说的产物,其目的是让可疑之处看起来自然,让假设变为前提。修辞学的责任正是去揭示这类意识形态上的操作"[③]。这一定义将修辞学的范围超出原本的传播媒介(例如印刷品和演讲),强调了修辞与知识生产及意义构建结合的关系,而不仅仅局限于作为劝说机制[④]。

所以从大的范围来说,修辞与意义构建两者的关系密不可分。意义是通过劝说被定义出来的,没有修辞就没有劝说的途径,也就无法创造意义。而同样在修辞的过程中意义被创造、接受而后习惯。

① 刘亚猛. 西方修辞学史[M]. 北京:外语教学与研究出版社,2008.
② Burke K. A Grammar of Motives[M]. California: University of California Press, 1969:15.
③ Bizzell P, Herzberg, B. The Rhetorical Tradition: Readings from Classical Times to the Present[M]. Boston: Bedford/St. Martin's, 2000.
④ Eyman D. Digital Rhetoric: Theory, Method, Practice[M]. Michigan: U OF M DIGT CULT BOOKS, 2015: 23,75.

6.2.2 屏幕字体修辞范围界定

"修辞"起源于古希腊和罗马时代,是巧妙运用语言的方法与技巧,目的是赋予意义并加强劝说性陈述的表达效果。之后随着修辞运用的广泛发展修辞研究也逐渐渗透到各个领域中。

从 Aristotle 的《修辞学》到今天,修辞学的发展从没停止,并逐渐从文字扩张至图像研究中。Roland Barthes 于 20 世纪 60 年代提出图像修辞学(Rhetoric of lmage)一词。之后 1964 年,Barthes 在《交流》杂志上发表了《图像修辞学》[①]一文。而视觉修辞学的概念则在 1965 年由当时在 UIm 设计学院任教的 Bonsiepe 教授在记号学(Semiotics)理论框架下提出。视觉修辞(Visual Rhetoric)真正的发展与成熟则出现在 20 世纪 90 年代以后,并在 2000 年以后出现了迅速发展趋势。在视觉文化背景下,传统基于语言文本分析的修辞学研究"逐渐开始关注视觉符号的意义与劝服问题,也就是从原来仅仅局限于线性认知逻辑的语言修辞领域,转向研究以多维性、动态性和复杂性为特征的新的修辞学领域"[②]。视觉修辞强调对视觉文本的"修辞结构"进行译码处理,并关注图像的意义体系构建。其目的在于让那些被编码的暗指意义或无意识的文化符码能够显露出来,即通过对"视觉形式"的识别与分析,挖掘出"修辞结构"中的含蓄意指。

而后,随着计算机的影响逐渐遍及社会生活各方面,修辞学不得不涉及相关的话语方式;数码媒体的广泛应用,使得修辞学开始关注多模式、多媒体的文本;同时参与性文化不断成长,用户逐渐从消费者向知识生产者转变,让修辞学面临许多新问题,这一系列社会变化再次促成了数码修辞学的诞生。1989 年 10 月,RichardLanham 在课程《数码修辞:方法,实践与属性》中第一次提出了"数码修辞"(Digtial Rethoric)一词。

① 罗兰·巴特. 显义与晦义 [M]. 怀宇,译. 天津:百花文艺出版社,2005: 21-40.
② Foss S K. Framing the Study of Visual Rhetoric: Toward a Tansformation of Rhetorical Theory[J]. Defining Visual Rhetoric. New Jersy:Lawrence Erlbaum Associates, 2004.

随后该课程在《在线文学》①中出版发表，之后 1993 年出版的《电子文本：民主，技术与艺术》一书中 Lanham 又对数码修辞有深入分析。

同时，字体修辞也是视觉性的。由于文字也具有视觉的特点，语言和文字之间的关系是模糊的。"书写出来的文字语言也是视觉性的，只不过在外在形态上和其他形式的符号表征有所区别，正因为如此，视觉物和书写的文字之间的关系处于动态之中，而非事先就能决定的"②。在文字起源之初的象形文字，就是通过图像来表达语意，那时文字就是图像，只不过为了书写的便捷变得越来越抽象，成为当今的文字符号。因此，类似"视觉是感性的，文字是理性的"的论断是把复杂问题简单化的处理方式，两者关系并非如此决绝。文字和视觉之间存在着不可截然分开的关联，这也正是视觉修辞研究的必要性所在。

从以上角度来说，屏幕字体设计是一种特殊的存在，该领域介于文字与图像之间。从这一角度来说，屏幕字体同时具有传统文字特性和视觉图像化特性以及数码传播特点，那么也就意味着屏幕字体修辞同时涵盖了传统修辞、视觉修辞和数码修辞三大领域，见图 6-2。

图 6-2　屏幕字体修辞范围
资料来源：笔者绘制

6.2.3　屏幕字体修辞的三大途径

在传统修辞学中，Aristotle 把艺术性手段细分为三种诉求，分别是

① Myron C Tuman. Word Perfect: Literacy in the Computer Age[M]. Pittsburgh: University of Pittsburgh Press,1992.
② Hill C, Helmers M. Defining Visual Rhetoric[M]. Routledge, 2004: 88.

诉诸人品（Ethos）的人品诉求（Ethical Appeal）、诉诸情感（Pathos）的情感诉求（Emotional Appeal）和诉诸理智（Logos）的理性诉求（Rational Appeal）。之所以把它们都归为艺术性手段，是因为这三种诉求构成了修辞艺术的核心部分①。通俗的说法就是道之以信、动之以情、晓之以理。

同样，在屏幕字体设计中也可以利用这三种诉求进行意义构建。三种诉求方式分别对应字体品味、字体情感与字体逻辑，见图6-3。

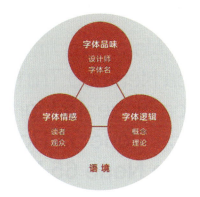

图6-3　屏幕字体修辞三要素
资料来源：笔者绘制

1）道之以信：字体品味。人品诉求是指作者或演说者的道德质量和人格威信要能够让听众信服，Aristotle称人品诉求为"最有效的说服手段"，所以演说者需具备聪慧、美德、善意等品质才能够使听众觉得可信。在广告中经常采用的方式就是明星代言。而对于屏幕字体设计而言是需要考虑如何利用某些著名字体的光环进行设计等。暂且将其称为"字体品味"，其内涵大致包含以下几点：

首先，被广泛应用且有知名度的字体，其中最典型的案例就如Helveitca字体。由瑞士设计师Max Miedinger和Eduard Hoffmann于1957年设计的Helvetica字体被视作现代主义在字体设计界的典型代表。由于其中性化的特点，使得Helvetica适合用于表达各种各样的信息，并且在平面设计界获得了广泛的应用。不光在印刷物品上，在屏幕领域也被广泛使用，包括苹果手机系统iOS 7与iOS 8的预设字体都是

① 蓝纯.修辞学：理论与实践[M].北京：外语教学与研究出版社，2010：42.

Helvetica 与 Helvetica Neue 字体，见图 6-4。在政府部门和公共机构中，如美国华盛顿和波士顿的地铁和大众交通系统都采用了该字体。新的纽约地铁也将标志字体从 Akzidenz Grotesk 转为 Helvetica。其中原因有其良好的识别性与适用性，不过还有很大一部分原因是其经典的地位，可以让大众迅速接受。这也就是为什么苹果公司在明知道 Helvetica 字体对于屏幕阅读存在不足之处，仍然坚持使用它整整两年才替换为新研发字体的原因。

```
Helvetica Neue 25 Ultra Light
Helvetica Neue 35 Thin
Helvetica Neue 45 Light
Helvetica Neue 55 Roman
Helvetica Neue 65 Medium
Helvetica Neue 75 Bold
Helvetica Neue 85 Heavy
Helvetica Neue 95 Black
```

图 6-4　Helvetica Neue 字族

资料来源：https://commons.wikimedia.org/wiki/File:Helvetica_Neue_typeface_weights.svg

其次，相比于 Helvetica 字体，Wim Crowel 设计的 New Alphabet 字体相对代表的是一种小众的品位。正因为该字体独特的品味，1988 年 Peter Saville 为英国摇滚乐队 Joy Division 的单曲专辑 Substance 设计封面时就选择了这一字体，见图 6-5，该专辑是乐队更名为 New Order 的最后一张专辑，在当时对乐队来说也有划时代的意义。

2）动之以情：字体情感。感性诉求原意是通过了解听众的心理以及情感特征，将这些特征应用到演讲内容或演讲过程中，从而让听众产生心理共鸣，以此来增强说服力的技巧。演讲者通过带有倾向性或暗示性的语句向听众施加某种信仰和情感来激起听众的情绪并最终促使他们产生行动，是一种"心理情绪论证"。对于屏幕字体设计来说，"字体情感"

主要来源于字形与读者心理之间的关系，至少可以从以下两方面着手：

首先，利用视觉上的心理暗示，给予观众情感上的共鸣。在悬疑电影《惊魂记》（*Psycho*）中，见图 6-6，Saul Bass 运用被横竖线打断的字体序列所构成的特殊字形样式暗示了电影主人公 Norman Bates 的"骨折心灵"。电影片头字幕的作用不光是给予信息和吸引眼球，同时也是为了让观众尽快地进入电影语境所营造的氛围，激起观众的欲望，使他们更渴望进入屏幕的世界中。Bass 自己也曾说过他对电影片头的最初的想法是把片头看作是一种让观众适应电影的方式，为电影故事的核心营造情绪和提炼精华。因此当电影开演的时候，观众们已经对其产生了情感共鸣。

图 6-5　Substance 专辑封面
资料来源：https://www.flickr.com

图 6-6　电影《惊魂记》片头字体设计
资料来源：片头截图

其次，色彩、声音、动态对字体情感也有显著的影响。作为著名新浪潮设计师 April Greiman 的学生，Philippe Apeloig 很早就接触到了计算机，并开始用于字体设计。如今，在 Philippe 的大量作品中都运用到了动态展示的方法。他工作室每一年都要设计新年祝福文字，图 6-7 是 2016 年所设计的贺新年字体，这一字体从形式上就充满了童趣，数字被拆散为类似于积木一样的造型，在空间中交错，配合鲜艳的红黄蓝三原色，从心理上给人一种轻松愉快的氛围，再配上欢快的背景音乐，整个新年宣传片传达出一种浓浓的喜悦欢快的节日气氛。

图 6-7　Philippe Apeloig 2016 年字体贺岁短片截图
资料来源：https://vimeo.com/140284903

3）晓之以理：字体逻辑。理性诉求是对推理技巧和语言逻辑的研究。它要求推理过程环环相扣，逻辑性较强，能让听众不知不觉地融入演讲的推理中，与演讲者产生共鸣，从而更加信任演讲者，这样的结论将更具有说服力。理性诉求常借助于人们的逻辑、推理能力，让消费者思考"为什么"选择某一产品或者服务，并通过理论、概念、事实、数据、公众看法等达到其说服的目的。而在字体设计中所指的"字体逻辑"包括利用网格、数理、叙事关系等方式进行设计的逻辑方法，大致可以分为以下两部分。

首先，网格是字体设计中比较特殊的一种，一直以来被视为一种秩序系统来进行使用，它体现了以一种结构性、预见性的方式来进行构思和设计。同时它也是一种设计哲学：设计代表着客观、功能和具有数学

逻辑美感。将网格置于平面和空间中有利于设计师按客观功能的需求来设置各类文本、图片和图表。通过网格系统来调控视觉元素的数量和排版方式，可以创造出一种清晰有序的设计，这种整洁有序同时也增强了信息的逻辑性。尤其是在屏幕编排设计中，清晰地呈现标题、副标题、文本、插图和图注等信息，不仅可以提高内容的可阅读性，还可以增强人们对信息的理解和记忆[①]。电影《西北偏北》的片头字体中运用了斜向网格，见图6-8，所有字幕的运动轨迹与朝向都是严格按照背景中凸显的深色网格线进行，而随着电影正片的开始，电影主角走出电梯，观众才发现原来电影早在字幕出现时就把我们带进了电影场景中的摩天大楼，底纹中的网格线来源于电影情节中建筑立面的网格样式，在规范文字设计方式的同时也从形式上与电影情节相呼应。

图 6-8　电影《西北偏北》片头字体设计
资料来源：片头截图

其次，字体逻辑也包括对于新的字体理论逻辑的构建，这一方式大多来自于观念的推理与创新。20世纪二三十年代欧洲发生了一场"新字体排印运动"，使得一批包括 Akzidenz Grotesk、Futura 等在内的无衬线字体受到热烈追捧。

① 约瑟夫·米勒-布罗克曼.平面设计中的网格系统[M].徐宸熹，张鹏宇，译.上海：上海人民美术出版社，2016.

这场运动并不是凭空发生的，而是通过理性诉求的方式，通过大量文献与理论基础总结推理出来的。《新字体排印》一书作为新字体排印风格的宣言是其中最具代表性的。1923 年 Moholy Nagy 接替了 Johannes Itten 在包豪斯的基础课教师的工作，并在同年的包豪斯展览中首次提出了"新字体排印"的概念。Jan Tschichold 在参观完展览后深受触动，并于 1928 年写出了系统性阐述其理念的《新字体排印》，全书使用无衬线字体排版。Tschichold 把 1914 年定为旧字体风格的终结，提出了工业化、标准化的新字体风格。书中甚至详细罗列了从名片、报纸、书籍到海报等的具体设计要求。《新字体排印》纲领性地给出了新的字体设计要求："字形由功能决定；排版是一种沟通方式，须以最短、最简单、最有穿透力的方式呈现；服务于社会的字体排印，其内部和外部都需要良好的组织：内部指的是承载的文字、图像内容；外部指的是字体排印和印刷工艺"[①]。在经过之后《造型》（*Die Form*）等杂志的著述，新的字体设计和排版方式得到了系统归纳和广泛传播。

在当代艺术中也不乏运用字体逻辑进行修辞的手段。例如徐冰的作品《天书》将中文的书写逻辑与结构方式运用到英文书写中，形成了一套全新的英文字体，而且该套字体的装裱展示及自上而下的阅读方式也都来源于传统中文书法。作者巧妙利用这一逻辑劝说方式让原本不会中文的西方读者更容易接受中文的书法美学及文化。利用类似的逻辑方式，徐冰还尝试用图形文字符号去传达意义与想法，见图 6-9，作品《地书——画语》阐述超越巴别塔隔膜的"普天同文"理想，两台计算机安装了同一套特制的聊天软件。使用者输入英文，就会被立即翻译成徐冰的"标识文字"显示在屏幕上。观众可以用这种独特的图像"文字"聊天。

不同的理念带来不同的字体设计逻辑，其中与数码修辞相关的经典案例是 OCR 字体的开发与设计。OCR 是 Optical Character Recognition（光学字符识别）的简称，顾名思义该字体是为识别器而开发的一款专用字体，由欧洲计算机制造商协会（European Computer Manufacturers Association，ECMA）与 Frutige 先生共同开发，并于 1973 年被列为世

① 厉致谦. 西文字体的故事 [M]. 上海：同济大学出版社，2013: 73.

界标准。同是计算机识别专用字体，还有一款是美国于 1966 年制作的 OCR-A，见图 6-10，但是相比之下还是 OCR-B 的设计更有人性化，该字体的设计逻辑一改以往以人阅读为目的，而是以机器的阅读逻辑来进行设计，从而得到截然不同的字体形式。

图 6-9　《地书——画语》，2003 年至今

资料来源：http://www.xubing.com/

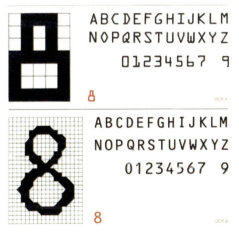

图 6-10　OCR-A 与 OCR-B 字体样张及细节

资料来源：https://i.pinimg.com/originals/

6.3 视觉修辞格：屏幕字体风格

6.3.1 修辞五艺与修辞格

古典修辞学把一次修辞行为的准备和实施分为五个步骤：觅材取材（Invention）、布局谋篇（Arrangement）、文体风格（Style）、呈现（Delivery）和记忆（Memory），这便是著名的修辞五艺（the Five Canons of Rhetoric）。由这五个步骤组成的修辞行为的构思和实施过程一直是西方修辞学研究的核心内容[①]。数码修辞中的五艺如表6-4所示。

表6-4 数码修辞中的五艺[②]

五艺	经典定义	数码修辞中的五艺
觅材取材（Invention）	寻找最具说服力的劝说方式	三种诉求方式：字体品味、字体情感、字体逻辑
布局谋篇（Arrangement）	规范化的组织方式	内容框架结构，布局
文体风格（Style）	运用独特的、合适的修饰形式	了解设计的元素（色彩、动态、交互、字体选择等）及修辞格
呈现（Delivery）	口头陈述、演讲	选择文字展示的方式及格式（视频、网站、电子书、装置）
记忆（Memory）	利用记忆手段记住演说内容、风格和谋篇方式	信息储存方式，载体（Blog、Instagram、微信）

其中，在屏幕字体设计中，最核心的一项就是风格（Style），即修辞五艺中的第三艺。风格（Elocution，拉丁语 elocutio）一词在现代英语中的意思是文体"正确的阐述方式，清晰与顺畅的言说艺术"（Microsoft Encarta Dictionary 2007），这个词缘起于 elocutio 一词的动词形式，即 loqui，意思是 to speak。现代英语中不少单词都可以追溯到这个拉丁语的动词，如 elocution, loquacious, colloquial, eloquence, interlocutor 等单词都保留了与 to speak 相关的意思。但古典修辞学家对 elocution 的理解

① 蓝纯. 修辞学：理论与实践 [M]. 北京：外语教学与研究出版社，2010: 42,39,57.
② Eyman, D. Digital Rhetoric: Theory, Method, Practice[M]. Michigan: U OF M DIGT CULT BOOKS, 2015: 23,75.

不像我们这么狭窄，他们所谓的 elocution 其实就是 style[①]。

"风格"这个概念说简单也简单，每个人都能或多或少地在阅读、观剧、听讲等交流活动中捕捉到作者、编导、说者的风格，但是真要让我们对这个概念做一个界定，却绝非易事。历史上曾经有过不少关于风格的著名说法，都很风趣机智，却很难说真正成功地定义了这一概念。这些关于风格的说法似乎都一语中的，都能引发我们的思考，但风格究竟是什么依然缥缈如雾，难以捕捉。实际上大多数修辞学家都避而不谈风格的定义，不过这并不妨碍他们依据自己对风格的理解展开对作品和作者的风格研究，而且关于风格的研究在当代修辞学领域里占据了十分重要的地位。

修辞者的风格主要通过语言这个信息和情感的载体来体现，因此修辞学领域关于风格的研究也在很大程度上落实为关于遣词造句的研究。在不同的时代，不同风格的语言会受到追捧：如有的时代崇尚简洁，有的时代则崇尚繁缛；有的时代讲究质朴，有的时代则讲究雅致；有的时代追求纯正，有的时代则不避俚俗，等等。另外，不同的作家在炼字和造句上也会表现出不同的特点。

修辞学有两大分野：消极修辞和积极修辞[②]。"消极修辞"为求语言表达精确通达，避免模糊或语病，其原则是内容要能明确、通顺，结构要能平均、稳密；"积极修辞"在语言文辞的表达上要生动有力，而不仅止于明白的表述，积极修辞的主要内容是修辞格（Figure），或简称为辞格。而这一分类方式很容易让人联想到传统字体设计与屏幕字体设计中透视与直视的区别，其中传统字体设计偏重"消极修辞"的研究，讲究信息的有效传达和阅读的"透明性"。

而仅仅为了识别性或渲染某种情绪或强化概念进行字体设计已经远远不够了。今天，我们可以让字体说话：用任何语言、任何音量。字体设计在屏幕上越来越像拍电影、导话剧。作为一个屏幕字体设计师需要有风格意识：如果你在文本造型这个领域相对来说是个新手，那么探索不同的风格是一项很好的锻炼，目的是发现技巧。针对不同的观者，如

① 蓝纯. 修辞学：理论与实践 [M]. 北京：外语教学与研究出版社，2010: 42.
② 陈道望. 修辞学发凡 [M]. 上海：上海教育出版社，2002.

何以不同的语调来传达信息？最重要的是，要意识到广泛的可能性，设计师可以传达别人的信息或创造自己的信息。一个好的爵士音乐家精通不同的风格和类型，为的是能掌控不同音乐组合或即兴演奏。平面设计师也需要即兴创作，以及找到在各种情况下与各种内容交流的方式。探索、选择过广泛的风格后，设计师会有一个更大、更完善的"视觉工具箱"，这样就可以避免或坚持一种风格，或是任何风格。这变成了有意识的选择，而不是来自某种偏见，或是某位老师的偏见。

屏幕字体则由于其多媒体、动态、交互等特性，研究价值更偏重对于其"积极修辞"可能性的探索，所以接下来本文将重点讨论修辞格与屏幕字体设计的关系。

修辞格（Figure of Speech）指的是人们在组织、调整、修饰语言，以提高语言表达效果的过程中长期形成的具有特定结构、特定方法、特定功能、为社会所公认的，符合一定系统要求的言语模式，也称语格、辞格、辞式等。常见的修辞格包括比喻、夸张、拟人、排比、反问等，16世纪的英国修辞学家George Puttenham在他的著作 *The Arte of English Poesie*（1589）中区分了107种英语修辞格。历史上很多汉语修辞学家对风格也有精辟的论述。魏代的曹丕在《典论·论文》中最早提出了有关文体风格的理论，他将文章分为奏议书论、铭诔、诗赋等四科八类，并对每科文体的风格进行了概括："夫文，本同而末异，盖奏议宜雅，书论宜理，铭诔尚实，诗赋欲丽。"

6.3.2 屏幕字体修辞格类型

对风格的分类当然可以从不同角度依照不同的标准进行，不过为大多数修辞学家所认可的一种分类方式是区分三种风格，分别是处于较低层面的平实风格（the Low or Plain Style）、处于较高层面的华丽风格（the High or Florid Style），以及介于两者之间的稳健风格（the Middle or Forcible Style）。昆提利安认为，这三种风格分别对应于修辞学的三大功能：平实风格适用于教化（Instructing），稳健风格适用于打动人心（Moving），而华丽风格适用于魅惑人心（Charming）（参考Corbett，1990:26）。

从视觉修辞角度，图像元素可以被分为展示元素（Presented Elements）和暗示元素（Suggested Elements）（Foss，2005）。第一类为展示元素。它给观者的心理活动造成的影响包括空间问题：图像的尺寸、图像之间的密集度；媒介问题：图像的材质；形态问题：图像的形状构成，而这也正是本文中屏幕字体构词法章节所要解决的问题。第二类则是暗示元素，包括图像的概念、主题，以及观者的理解方式，而这也正是接下来屏幕字体修辞格中所要分析的问题。

6.3.2.1　譬喻

譬喻也称为比喻，是一种利用事物的相似点，把甲物比作乙物的修辞方式。可分为明喻、暗喻、借喻等类型。明喻是本体、喻体和比喻词都出现的比喻，比喻词是"好像""似的""……一样"等。暗喻也称为隐喻，不用比喻词，或本体和喻体之间常用"是""就是""成为"等词连接。借喻没有比喻词，也不出现本体，而用喻体直接代替本体。

1）明喻

Airbnb 的新 logo 取名为 Bélo，看上去就像一个倒过来的心形，见图 6-11。实际上，它是几种元素的抽象整合——首先，字母 A 代表 Airbnb；第二，它像一个张开双手的人，代表用户；第三，地理位置的标记，代表旅行地点；第四，一个爱心代表爱。新 logo 的设计如此简单，好像人人都可以随手画出。而 Airbnb 也确实开发了一个 App 来帮你创作属于自己的 Bélo。

图 6-11　Airbnb 标志释义

资料来源：https://venturebeat.com/

logo 的形象展现了 Airbnb 精神的三个重要组成部分：张开手臂拥抱世界和他人的人、地点地标以及爱。当然，logo 的形象也近似于 Airbnb 的首字母 A。Design Studio 的创意总监 James Greenfield 则提到"logo 的灵感来自于伟大的德国设计师 Kurt Weidemann 的理念：'一个好的 logo 是可以在沙滩上用脚趾画出来的。'此外，设计 logo 视觉形象时，保证此符号在世界范围内的认知里没有不良隐喻，也是一个十分重要的考量因素。而红色，则是代表爱和温暖的感情。"当然，新的视觉形象不仅仅关乎标志，更涉及与 Airbnb 相关的所有产品以及公司的整体品牌形象。Design Studio 与 Airbnb 的团队合作，重新设计了 Airbnb 的整体用户体验，包括整个 Airbnb 网站及移动应用。其中，身临其境的电影风格摄影大图以及全新的字体、颜色方案与界面风格，简洁大气，清新而温暖。

"汉字城市"是日本设计师井口皓太的代表作之一。在这组由竹、木、石、伞等 16 个汉字组成的动画中，运用巧妙的比喻手段赋予文字动态之美，同时京都的迷人风情也在作品中得到淋漓尽致的体现。作者将汉字字形化作所指代的物象，借用动画手段生成具有纵深空间的立体图形，在无限循环中传达设计理念。见图 6-12，一把把向我们飞过来的"油纸伞"，取形于繁体汉字"傘"，简简单单一个字含义深厚。在字体上方，由橙黄两色组合成的弯月曲线元素代表着飞鸟时代，"和伞"就是在这一时期经由朝鲜半岛传入日本。伞柄和伞骨漆上黑色，是它的传统特色。繁体字"間"第一眼感觉就非常日系，使用了经典的红黄配色。一道曲折的黄线将方向引入门内，在门打开的瞬间，完成字义与字形演变。作品形象生动又简洁，具有强烈的视觉冲击力。

2）隐喻

在新闻播出时，有横向进入的字幕，见图 6-13，这种动态表明了一种转变：指向新闻的实时性。此处，屏幕中的字幕就像是电传打字机中的字体，字幕从屏幕的底部穿过，而它的背景是一张关于主要新闻事件的图片。字幕从一端发射到另一端，消失也被认为是该新闻表达意义的一个重要部分，它代表新闻的内容是实时更新的，并提示受众新闻的实

时性及其背后繁复的传播过程。其他一些新闻快报的字幕则与之不同，它们更像是利用打字机快速打印的手打字，这代表了一种从注重新闻的权威性向注重新闻播报者的个性化与专业技能的转变①。

图 6-12 《姿势大师》字母表
资料来源：https://mp.weixin.qq.com/s/m0d-JX4MMB7k9v0aD6QfAg

图 6-13 1967 年的 BBC 电视新闻：一幅静态画面中"飞"进了一些印刷体形状的字幕
资料来源：《视觉新闻》，大卫·梅钦，2017

在新闻播报中还有一种滚屏播报的字幕显示方式。21 世纪初，随着媒介竞争的日益加剧以及新闻制作技术的发展，对新闻时效性的追求成为媒体的重要目标之一。从那时开始美国 CNN、凤凰卫视等专业化频道就开始采用在屏幕下方安放实时滚动新闻的方式，以满足观众对突发新闻的需求。因此，一直到今天滚动的字幕动态效果对于新闻播报来说都具有一种实时更新的隐喻。

而这些屏幕上的动态隐喻，被艺术家 Jenny Holzer 借用到她的艺术

① 大卫·梅钦，莉迪亚·波尔策. 视觉新闻 [M]. 朱戈，陈伟军，译. 北京：清华大学出版社，2017: 157.

创作中，为其作品带来新的意义。在一系列以屏幕、LED 显示器为载体的文字作品中，标语式的文字乍看上去就像街边的告示通知。"当我的作品与广告或者其他形式的公告混合在一起时我会感到很高兴。"Jenny Holzer 这样形容自己的作品，见图 6-14。意味深长的文本语言，结合屏幕文字的动态隐喻，两者相互作用于观者的感官及思想；简单的文字符号通过媒介的转换被赋予新的力量，产生多种视觉与心理效果，发人深省。

图 6-14　Jenny Holzer 大型 LED 作品 "保护我远离我想要的"，1990
资料来源：https://www.artimage.org.uk/

除了屏幕动态的隐喻外，字体本身的扭曲和造型也可以产生某种象征意义。2021 年可口可乐公司面向全球发布了全新的品牌理念 Real Magic，为旗下的可口可乐品牌打造了一个全新的平台，呼吁大家向周围的人传递畅爽、振奋的积极精神，以加强和消费者之间的共鸣。在全新的品牌理念指引下，可口可乐经典的 "曲线飘带" 字标替代为拥抱的环形（图 6-15），既凸显了拥抱多元文化、发现人性真谛的品牌精神，又与可乐瓶形状做了呼应，在全球疫情这一特殊期间，鼓舞着大家彼此沟通、信任。

3）借喻

所谓借喻即是在本体和喻词都不出现的情况下，以喻体来代替本体，典型形式是以甲代乙。Wolff Olins 为 Current 电视频道设计的形象就采用了这样一种借喻手法，将频道原本的标志文字替代为一面舞动的旗帜，暗示着新闻的先锋性以及号召力，见图 6-16。旗帜黑白中性颜色的应用

凸显了频道对于新闻播报的客观态度，同时也能更好凸显新闻播报内容本身。这一动态标志作为公司的形象，除了在屏幕上可以带来更具视觉冲击力的效果，其中的每一帧截图都可以应用在不同的静态物料上，为品牌的形象系统在保持一致性的情况下带来变化与活力。

图 6-15　可口可乐新字标

资料来源：https://www.logonews.cn/coca-cola-hug-logo.html

图 6-16　Current 新闻频道标志动态视频截图，Wolff Olins

资料来源：https://www.youtubvve.com/watch?v=6rEerO-tZHU

旧金山交响乐团与美国设计公司 COLLINS 合作，设计了全新标志，见图 6-17，旨在通过一个简洁的衬线字标来全力展现雄心和冒险精神。COLLINS 的工作重心在于通过运用新兴技术将数字、声波和字体排印进行结合。一个结合音乐而不断变化的动态视觉系统重新诠释了古典音乐。COLLINS 从能够体现传统艺术形式的衬线字体出发，结合新兴的自适应字体技术和可变字体技术打造出一系列让人印象深刻的视觉形象，让每一个字符都能够实时通过动态变化的视觉形式响应音乐的节奏变化。COLLINS 为旧金山交响乐团设计的品牌视觉物料，采用了独特的动态视觉表现形式，将古典音乐转化成可视化的视觉形象，期望能够在不断变化的媒体和数字世界中，激发人们对交响乐的关注与兴趣，助

力古典音乐成为当今世界上最有力和最不可忽视的艺术形式。

图 6-17　旧金山交响乐团标志

资料来源：https://mp.weixin.qq.com/s/TUBTgvPLIqyQaB3Xt9YKww

英国设计师 Paul Elliman 的作品聚焦于人们交流的方式与途径，探索不同媒介包括声音、语言、文字等对于沟通所产生的影响及可能。通过在日常生活中收集街道及身边遇到的各种现成品，作品"发现的字体（Found Font）"是一个不断收集与发现的"字体"，见图 6-18，这些字体是从物体和工业碎片中提取出来的，其中没有重复的字母形式。根据其中物品轮廓的特殊性及与英文字母的相似性，整个收集的物件库甚至形成了一整套字形家族。

图 6-18　发现的字体（Found Font）

资料来源：https://medium.com/fgd1-the-archive/found-font-1995-present-2328b96459fe

6.3.2.2 夸张

夸张是为了达到某种表达效果，在客观现实的基础上有目的地放大或缩小事物的形象特征，以增强表达效果的修辞手法。在屏幕字体的使用中，夸张手法最常见的地方就是综艺节目。近年来受日韩、港台等国家和地区娱乐节目的影响，大陆各类综艺节目相继兴起。为了增添节目娱乐效果，节目组通常会后期在视频影像中加入大量夸张的特效字幕以突出某些台词和剧情。通常特效字幕可分为潜台词字幕和效果字幕两种，其中潜台词字幕是指用字幕模拟嘉宾在节目过程中未用言语表达的心理内部活动，而效果字幕则是指根据说话者的情绪和语气，配以字体大小、颜色及音效的变化，以增强喜剧效果的字幕。

由于题材的限制，真人秀节目通常没有明确的线索与故事情节。所以为了构建人物之间的关系，推动情节发展，丰富节目的娱乐效果，真人秀常常采用大量字幕来进行叙事补充。与传统节目字幕不同，这些字幕的字体、色彩与风格都极具个性化，呈现出漫画式的特质，见图 6-19。

图 6-19 "爸爸去哪儿"综艺节目字幕
资料来源：http://sucai.redocn.com/chanpinsheji_6010076.html

6.3.2.3 排比

排比是把同一类的字接二连三地用在一起的辞格，共有两种：一种

是隔离或紧连而意义不相等的，名叫复辞；一种是紧连而意义也相等的，名叫叠字。

麻省理工学院媒体实验室的形象以 Media Lab 的首字母缩写"ML"为基础，同时因为 MIT 媒体实验室并不是一个实体学院，而是由来自不同的 23 个学院的研究部门组成，所以 Michael Bierut 与 Aron Fay 从"ML"的极简标识出发，沿用 Richard 与 Roon Kang 设计的 25 周年 logo 版本的算法，衍生出了 23 个学院的子标识，见图 6-20。

图 6-20　MIT 媒体实验室标识系统
资料来源：http://new.designboom.cn/

在 Processing 诞生 20 周年之际，设计工作室 Design Systems International 为其设计了新的品牌 logo。为其迈入下一个 20 年的发展奠定了坚实基础。为了表达 Processing 的初衷（服务于艺术家和设计师们），新 logo 是程序化和可变的（在 Processing 的编辑器中调整相应的参数即可生成不同图形），可为整个 Processing 基金会衍生出无尽的 logo，见图 6-21。

图 6-21　Processing 新标志

资料来源：https://www.logonews.cn/processing-new-logo.html

6.3.2.4　留白

"留白"雅称"余玉"，是我国传统艺术的重要表现手法之一，"留白"直接地说就是留下一片空白。在古今文学艺术中，书法作品中的"飞白"、绘画作品中的"留白"、文学作品中的"空白"、经典乐曲中的"余白"都是留白的体现。"留白"即是"无"的表现。

Collection of Style 简称 COS，是 H&M 旗下的定位中高端服装品牌。"COS 致力于提供充满新意的经典和必备单品。通过融合传统工艺和创新技术，设计出一个个隽永低调的系列，确保每件服饰都将陪伴你走过一季又一季。"在低调的同时不失质量与精致的细节，而这一理念也很好地反映在品牌的 logo 设计上，见图 6-22，与其他品牌抢眼的字体不同，COS 的标志仅仅勾勒了品牌的负形，其他地方仅做留白处理。

图 6-22　Collection of Style 服装品牌标志

资料来源：https://commons.wikimedia.org/

联邦快递隶属于美国联邦快递集团（FedEx Corp.），是集团快递运输业务的中坚力量。联邦快递集团为遍及全球的顾客和企业提供涵盖运输、电子商务和商业运作等一系列的全面服务。联邦快递的标志看似是简单的字母组合，见图 6-23，仔细看会发现在 E 和 X 中间藏有一个箭头，这是由前后两个字母组合后的留白所产生。这一设计体现了"迅捷、准确"

的服务理念,在明确清晰地传达出主题内容的同时,也向观者传达出设计者的诉求,获得一种"此时无声胜有声"的传达效果。

图 6-23　联邦快递标志

资料来源:https://mp.weixin.qq.com/s/8j7cssnRUnwI851oJkjAIw,https://www.aisoutu.com/a/422930

6.3.2.5　省略

与留白不同,省略在语言修辞中是指凭借特定的语言环境,能够把句子或句子的成分省略,以到达简练明快的目标。省略分省词与省句两大类。省词包括承上省略和探下省略两种;省句包含承前省、探后省和对话省三种。省略在字体设计中也同样使用,图 6-24 是澳大利亚国家歌剧团的标志变体。澳大利亚国家歌剧团是澳大利亚最具规模且最为繁忙的艺术表演团体,定期在悉尼歌剧院和墨尔本艺术中心演出,每年演出 600 多场歌剧。应剧团的要求,综合性品牌战略顾问和设计公司 Interbrand 在悉尼的公司为其设计了全新的品牌标志,新形象将注入更多的活力来吸引新的观众。新标志引入了简谱中的竖线,并将澳大利亚歌剧团的英文名称缩写"OA"进行分割排列,代表不同的节拍、乐器和音速理念。

O|A

O|PER|A

O|PERA AUSTRALI|A

O|Z OPER|A

图 6-24　澳大利亚国家歌剧团的标志变体

资料来源:https://www.logonews.cn/interbrand-introduction.html

如果说澳大利亚国家歌剧团标志是运用省略字母的方式进行设计，Bruce Mau 为尤伦斯当代艺术中心（UCCA）设计的标志则是采用了省略字母部分结构的方式进行设计。尤伦斯当代艺术中心拥有开创性的制度，位置在798艺术区的中心。利用这一方式在保证标志可识别的基础上为形象系统增添了灵活可变性，通过将省略的笔画进行拉伸，可根据不同展览的主题与内容更换填充不同的文字和图片信息，见图6-25。

图 6-25　尤伦斯艺术中心标志及其应用方式
资料来源：http://www.brucemaudesign.com/work

6.3.2.6　对比

对比是将具有明显差异、矛盾甚至对立的物品安排在一起，进行对照比较的表现手法。把事物、现象和过程中矛盾的双方安置在一定条件下，使之集中在一个完整的艺术统一体中，形成相辅相成的比照和呼应关系。而在字体设计中运用这一手法，有利于反映复杂的矛盾性，加强形象的艺术效果和感染力。

图 6-26 是英国的科学博物馆集团（Science Museum Group）的新视觉系统。设计的亮点体现在五彩缤纷的渐变色背景以及同样带有渐变效果的字体上。利用字体的粗细对比变化，新的视觉系统中所呈现的渐变效果，就像是在字体和颜色背景上端打开了一盏灯，让聚焦的光线照射在上面一样。集团与英国铸字厂 Fontseek 合作，在保持字体 SMG Sans 字母间距及字号不变的情况下，从左到右让字母发生由粗到细的变化，在视觉上营造出一种光线淡出的效果。而在背景色的处理上，同样制造出了这种光晕效果。

图 6-26 英国的科学博物馆集团标志字体

资料来源：https://www.underconsideration.com/brandnew/archives/new_logo_and_identity_for_science_museum_by_north.php

6.3.2.7 倒装

倒装又称倒置、倒句，是语言修辞法的一种，主要是指把词语或句子内的重要部分前置以作强调。而在屏幕字体设计中则是将字体的构成方式如字形、笔画与惯常的排版方式反常态地倒置。

Karloff 字体家族是由 Peter Bilak 设计的一款概念字体，该字体家族由三种字形构成，分别是对应积极、消极与中性的 Karloff Positive、Negative 和 Neutral。该字体的名称和理念来源于英国演员 William Henry Pratt，Karloff 是他曾用的假名，他选择使用这一假名是因为他的家族认为他是害群之马，尽管他扮演过很多不好的角色，在真实生活中他却是一个极其友善与慷慨的人。而作者设计这一字体的目的也是想让人感受到美与丑之间的关系是多么的接近。图 6-27 为 Karloff Negative 字形，其目的是凸显 Negative 字形"丑"的一面，为了让字母看上去足够难看，Bilak 将字母笔画粗细的构造方式倒置过来，将原本应该细的笔画加粗，粗的笔画变细。

图 6-27 Karloff Negative 字形

资料来源：https://www.typotheque.com/fonts/karloff_negative

如此类似的 Reverse Contrast 在国内被称为"逆反差字体"。Peter Bilak 在 2012 年发表的文章中曾提到：这种逆反差字体的设计是有意通过违背读者的预期来吸引注意的。逆向设计的规则营造出视觉上强烈的差异感，比起普通字体更怪诞、夸张，更具有戏剧性和情绪化，让人印象深刻。它最大的特点是重构了拉丁字母的视觉比例。如今，逆反差字体除了趣味盎然，还增加了更加疯狂的风格效果，最为典型的是 Maelstrom 字体，见图 6-28。

图 6-28　杰西卡·斯文森为耶路建筑设计的海报，使用 Maelstrom 字体
资料来源：https://mp.weixin.qq.com/s/Fdq7LRTyq9MYiIO-QmbYQw

2013 年卡塞尔文献展的标志是由总部设在纽约和米兰的 Leftloft 图形工作室所设计，该标志并没有通过使用特定字体来彰显品牌的特点，而是通过反常态的书写方式，将首字母小写，其余字母大写，见图 6-29。通过这一标志字体系统，迫使使用者停止平常习惯的书写模式。同时该 logo 不仅在大标题中可以用，当人们在书写内文时也能体现展会的品牌态度，例如笔者现在就能轻易地利用计算机键盘敲打出 dOCUMENTA（13）。

图 6-29　2013 年卡塞尔文献展标志字体系统
资料来源：https://www.sergiocameira.com/

6.3.2.8　双关

双关语（pun）指在一定的语境中，利用词的多义和同音的条件，使同一语句具有双重意义的修辞方式。设计师 Linda Van Deursen 的网站公布了为市立博物馆设计的新标志，标志将阿姆斯特丹市立博物馆（Stedelijk Museum Amsterdam）的字母组成 S 形状，除此之外再无任何图形，见图 6-30，整个 logo 由市立博物馆的英文全称组成，同时又构成了大写字母 S。同样的双关手法在博物馆的导视系统中也有运用，导视文字信息本身也构成了方向指引的箭头标志。

图 6-30　荷兰阿姆斯特丹市立博物馆标志
资料来源：https://www.stedelijk.nl/

图 6-31 是"多喝水"与日本字体翻转设计师野村一晟的跨界合作。野村一晟用"才能"二字，以汉字美学融合创新，设计出了 4 款超有创意的"才能翻转瓶"，包括"才能 X 努力""才能 X 毅力""才能 X 野心"及"才能 X 强大"。野村一晟表示，拿一组文字玩出 3 种以上组合，非常具有挑战性，汉字的翻转字体制作非常困难，笔画少的文字翻转后无法创作成笔画多的文字。经过不断的努力和尝试，终于得到了这几款"一语双关"的字形。

图 6-31 "多喝水"翻转字体设计
资料来源：https://ad518.com/article

6.3.2.9 混合

除去单一的修辞方式，还有一类是将不同类型的字形混合使用在一起以达到多元性、丰富性，同时体现出不一样的非单一性的风格。图 6-32 是由 Karl Nawrot 和 Radim Pesko 一同合作的 Lyon 字体项目。第一次看到这个字体会感到心神不宁，但是很快就能开始欣赏它有趣的外形以及它充满挑战的创意。该字体由四种风格截然不同的字形组成，包括曲线的、直线的、扭曲与几何化的几种方式，每个字形分开看都独具个性，而当真的使用时，文字的形态是由计算机在这四种字形中进行随机选择组合而成，所得到的结果是其中每一种字形都不具备的，充满戏谑感的同时又具有高度的识别性。

图 6-32　由四种不同字形构成的 Lyno 字体
资料来源：https://radimpesko.com/news/27

来自罗得岛大学设计学院的 Sang Mun 设计了一款名为 ZXX 的屏幕字体，这是一种颠覆性的字体，其名称来自美国国会图书馆用来代表语言国别的三字母代码列表，而代码 ZXX 则用于识别"没有语言内容、不适用"的时候。该字体特殊的设计方式意图在于如何逃避监管和窥视，保护个人隐私。为防止监视设备及计算机自动读取用户相关信息，他设计了一款不能被文本识别软件自动识别出来的字体，一共有六种格式的图案，见图 6-33，从而保证有足够多的排列方式用来干扰对于屏幕文本内容的正常识别。

图 6-33　ZXX 字体海报
资料来源：https://walkerart.org/magazine/sang-mun-defiant-typeface-nsa-privacy

除了将多种字形混合使用的形式，还有将图形与字形互相结合，从而创造新的视觉符号。三言公司受施伊洛通风设备有限公司的委托，为其在南通的新工厂的办公区域设计视觉系统。作为以字体为核心的设计机构，三言公司提出了一个创造性的方案——结合汉字"风"与图形，既传达出"中国"公司的特点，又能超越语言，实现通用的理解。此外，三言公司还从企业logo发展出了更多拉丁字母，一起构成了整个视觉系统的核心，见图6-34。

图6-34　施伊洛新视觉系统

资料来源：https://ad518.com/article

第7章 屏幕字体设计四层次框架总结

7.1 屏幕字体四层次理论的定位

约翰·杜威（John Dewey）说："有目的，就是让行动有意义，而不是像一台自动运行的机器"。由此可见，问题意识是理论研究中的首要条件，而本研究所建立的屏幕字体设计四层次理论目的明确：一方面是让字体设计从原先狭隘的字形、版式等视觉形式设计拓展到阅读方式、意义构建等更高、更广阔的领域视野来进行研究，同时将字体作为一种特殊的语言表达方式来进行看待；另一方面，传统的字体设计理论已经无法有效地指导新型屏幕媒介下字体设计的实践，我们该在此基础上升级以往的字体理论以解释如今字体设计中的新现象，并为当下的屏幕字体设计提供依据和方法。设计理论的价值不仅在于其应用于实践的有效性，同时也在于对设计现状的反思，并将这种反思转化为相对稳定的问题结构。

对于设计理论研究，理查德·布坎南（Richard Buchanan）提出了

临床研究（Clinical）、应用研究（Applied）和基础研究（Basic）三种类型[①]。辛向阳教授将此模型与设计人才培养中本科、硕士和博士教育形成对应的关系，意在说明设计学博士教育不仅仅是解决实际问题或学习管理方法流程的能力，而是注重哲学抽象能力、学术方法的构建。"当不同的哲学概念之间形成了某种稳定关系的时候，这种关系可能被称为框架或模型"[②]，如前文中所提到的布坎南教授的设计四层次理论以及马斯洛（Maslow）需求层次模型都属于这一类的基础理论框架。

同样，本研究也是此类对于字体设计学科的基础类框架研究，同时其中每一章节的具体内容中也包含应用研究和临床研究的成分，如文中大量出现的屏幕字体实践案例研究就和临床研究息息相关，在此基础上关于具体实践的分类，包括屏幕字体属性构成图表等则是对于实践的反思与方法的总结。如果将整本书比作一栋建筑，屏幕字体四层次理论则是该建筑最为重要的基础钢筋结构框架，而其中一些有关屏幕字体设计的具体方法和案例则是在此之上所搭建的砖石。由于基础研究所关注的是普遍规律和本质，所以往往涉及学科之间融合交叉。同样，本书对于屏幕字体理论框架的搭建也涉及设计学以外的传播学、修辞学等其他学科理论的研究。

每一次哲学抽象，不管是概念的产生，还是框架、模型的建构，都应该有解惑的功能，哲学概念、理论模型则是思想的工具。本书中这一工具至少能为我们思考以下问题带来辅助。

首先，模型的建立帮助我们意识到事物的存在（Whether）。字体设计四层次理论不仅仅是对于图形符号的实践与探讨，更是将字体视为语言的表现形式之一，让我们意识到字体设计不单受到识别与审美功能的影响，同样也与文化、技术、传播等更高层次领域内容紧密相关。

其次，通过这一模型我们了解了事物的属性与特征（What）。一方面，屏幕字体的属性保留了传统字体的相关属性，也具有自身的特有属

① Buchanan R. Design and New Rhetoric: Product Arts in the Philosophy of Culture[J]. Philosophy and Rhetoric, 2001，Vol. 34, No. 3: 183-206.
② 辛向阳. 临床、反思和基础研究 [J]. 装饰. 2018, 305.

性,如动态、声音、交互等,这些新的属性给予字体设计带来新的可能。另一方面,屏幕字体设计理论框架分别从符号语言、信息载体、阅读方式、意义构建四个层次展现了字体设计在屏幕阅读时代的特征。

再次,四层次模型解释了现象发生的因果关系(How)。该模型同时解释了屏幕字体设计中的特有现象,并对屏幕字体设计给予了理论指导,例如要设计一款交互字体需要注意的不再是物理逻辑,而应根据使用者的行为逻辑从行为前、行为中、行为后几部分来进行考虑。

最后,四层次模型阐明了字体设计的意义(Why)。可以看出字体设计的意义并不仅仅是把字体设计得炫目抢眼,其目的包括屏幕隐喻所带来的文化隐喻,同时也包括企业品牌形象整体概念的传达以及特定观念的呈现等,而这些意义的阐明又和屏幕字体形式构成的特殊方式息息相关。

7.2 屏幕字体理论框架总结

将传统字体设计"重置"入设计四层次的理论框架中,结合字体设计本身的特性将其转化为符号语言(Symbol Language)、信息载体(Information Vehicle)、阅读方式(Reading Behavior)、意义构建(Meaning Construction)这四个新的层次,并将其运用到屏幕字体设计实践的研究中。

1)符号语言

屏幕符号语言主要包含两大方面的内容,首先是新符号的诞生。新符号的产生源于屏幕符号传播的三大特性:参与性、跳跃性、图像性。这三大特性分别带来了超链接、弹幕、颜文字及 Isotype 等新的屏幕符号。另一方面,并不是所有屏幕符号都是新的,对于传统符号的改进以适应新的屏幕媒介也是这一部分所要研究的重要内容,具体包含基本字体概念的变化,如字号单位由磅到点的变化,以及因为屏幕发光及分辨率的限制所带来的字体格式的变化,如点阵字体、轮廓字体、笔画字体等。

2）信息载体

虽然本章分为四节内容，但总的来说屏幕作为信息载体包含三方面内容：文化、历史、技术。其中文化方面，屏幕对于文化的隐喻包括其二律背反性、媒体间性、遮蔽性、权威性等。从历史角度来说，屏幕硬件发展可以分为经典屏幕、动态屏幕、实时屏幕以及增强空间四大类型。在此基础上，从技术的影响出发将屏幕和印刷载体进行对比，从规格、媒材、构成编排方式、层级与结构及工具的角度来分析屏幕字体与传统印刷字体所处的不同环境。最后，根据以上对于屏幕媒介文化、技术的发展，总结出屏幕载体的特性：多元性、互动性和虚拟性。

3）阅读方式

该层级的内容为本书的重点，根据数码修辞中 Richard Lanham 所提出的透视（Look through）和直视（Look at）概念，以及互动因素的融入，建立起屏幕字体阅读方式的象限图，将屏幕字体阅读方式划分为双向透视、单向透视、双向直视以及单向直视四个象限。分别对应强调适用性的响应字体、强调游戏性的交互字体、强调识读性的静态字体和强调观赏性的动态字体四个部分。在普遍字体规律的基础上，每一部分都有其独特的知识结构与侧重点。响应字体包括性能、加载、比例和细节四个方面的适配；交互字体则可以从使用前、中、后三个阶段分别对屏幕字体的行为可供性与场景、行为方式与触点、行为反馈与认知产生影响；作为满足基本阅读功能为主导的静态字体包含可识别性与易读性两大方面的注意事项；强调表现的动态字体则分为叙事性与非叙事性两大类别进行探讨。

4）意义构建

意义构建是屏幕字体设计的最高层次，也是最综合的部分。屏幕字体的意义构建至少可以从两方面入手：一方面是从构词学的角度梳理清楚屏幕字体构成的基本元素与方式，其中包括对传统字体固有属性的梳理以及基于前几部分内容总结的屏幕字体特有属性的总结，两者共同构成了屏幕字体构成元素；另一方面是从修辞学的角度分析如何利用这些元素进行"劝说"，并构建意义。从修辞学角度，屏幕字体修辞同时包

含传统修辞、视觉修辞以及数码修辞三方面的内容,并且依据修辞学中诉诸人品(Ethic)、诉诸情感(Pathos)和诉诸理智(Logos)三大劝说方式推导出屏幕字体修辞的三大途径:字体品味、字体逻辑、字体情感。作为本章的重点,屏幕字体修辞格是屏幕字体构建中最直接的方法,其中包含譬喻、对比、夸张、排比、留白、省略、倒装、双关、混合等方式,在实际中的应用范围非常广泛。结合以上四个层次的分析,笔者将屏幕字体设计框架进行总结,包括总的四层次与每个层次所包含的主要研究内容,见图7-1。

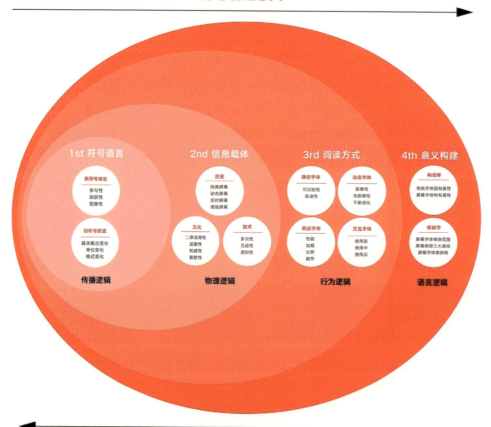

图7-1 屏幕字体设计理论框架
资料来源:笔者绘制

屏幕字体设计四层次理论模型从传播逻辑、物理逻辑到行为逻辑再到语言逻辑，将字体设计从传统单一的视觉传达语境拓展到语言学、传播学、符号学领域进行分析，获得了更广阔的理解与看待字体设计学科的视角，同时为读者理解当下字体设计实践现象提供了具有全局观的参考，也给予了字体设计创作者一套指导实践的工具。本研究的主要目的是改变人们以往对于字体设计的理解，将其从单一的审美或阅读功能维度扩展到语言传播的维度进行看待，其中有些看法可能与以往的观点产生冲突，如 Emoji 和 Isotype 是否能被视为字体设计等，都还有待商榷与探讨。同时因为所涉及领域和内容较为丰富，中间难免有不足或不准确之处，还有待未来进一步深入研究与修正。最终，期望本研究能为读者打开一扇进入字体设计领域的大门，更多的发现还有待我们共同努力。